茶道‧茶湯入門

蔡瑪莉——譯

原宗啓——著

歷久彌新的日本茶道精神

文◎楊錦昌（輔仁大學日文系教授）

「日本茶道」是由日本品茗茶點所發展出來的飲茶文化，以道路之「道」為名，表示在品茗茶點時必須依循一定的形式與格律。然而，茶道並未因形式而限制了趣味性與重要性，反而因為這個固定形式與堅持，提升了文化內涵與特色，並且在國際化的推波助瀾下，廣泛地流傳到世界各國。

被西方譽為世界第一禪學大師的鈴木大拙先生（一八七〇～一九六六年）曾於《禪與日本文化》一書中，以〈禪與茶道〉一文點出「日本茶道」與禪的關係，同時也為「日本茶道」在日本文化中確立出無法動搖的地位。在台灣，這種來自日本的外來特殊文化，隨著日劇與電視媒體的傳播，進入我們的日常生活，甚至結合到我們的職場文化。近年來，大學日文系設置文化教室（茶室），導入「日本茶道」學習即是一個實例，而幼稚園、國高中、大學與企業將「日本茶道」帶入校園與企業的現象，也反映出「日本茶道」與我們日常生活的關連。如此風潮的形成，都是因為「日本茶道」不但能夠呈現日本思想文化與藝術哲學，同時也可以探索日本社會的人際關係根源。

「和、敬、清、寂」的茶道境界

根據陸羽《茶經》記載，中國早在唐朝即有飲茶習慣，而日本則於奈良時代（七一〇～七九四年）才透過遣唐使與僧侶將中國飲茶習慣正式傳入。然而，平安時代（七九四～一一九二年）曾經因為遣唐使廢止而一度中斷，鎌倉時代（一一九二～一三三三年）則因日本臨濟宗開山祖師榮西（一一四一～一二一五年）從宋朝帶回茶葉與茶具後，再度開啟日本飲茶習慣，並於鎌倉幕府三代將軍源實朝（一一九二～一二一九年）將茶做為養生藥品飲用後，而逐漸流傳於武家世界。至於日本飲茶習慣正式保有一定形式及確立「茶道」精神，則在安土桃山時代（一五七三～一六〇三年）的千利休（一五三二～一五九一年）出現之後。

整體而言，千利休是將茶道實踐在政治與人際關係上的重要人物。他長久以來備受豐臣秀吉的賞識與重用，天

2

正十三年（一五八五）獲得正親町天皇御賜「利休」名號，被視為「天下第一宗匠」，地位達到頂點，幾乎無人能比，但是最終因為觸怒豐臣秀吉而被迫切腹自殺。他是千家流茶道的開山祖師，號宗易、不審庵，畢生致力於茶道修行及新茶具開發，不但完成「草庵風」茶室，並且確立日本茶道精神。其中，「利休七則」為利休回答弟子問題的標準答案，反映出他個人的茶道心得，也呈現出「以和為貴」的日本文化特質；不但如此，這也和他提倡的「和、敬、清、寂」等禪語所表達的境界相同，主要是反映互相協調、彼此尊敬、身心清淨及持平之心的日本茶道精神。

得以廣泛應用的「一期一會」精神

而所謂日本的茶道精神即是「一期一會」的精神，重視人與人或人與物一生一次的唯一相遇及心靈溝通。主人用心、親切款待客人，自然活化彼此的心靈交流，達到賓主盡歡的目的，而客人也懷抱對人事物及自然的體貼與感恩之心，充實自我心靈。二十一世紀的現代，隨著網路化與全球化的衝擊，凡事急功近利、追求速戰速決，導致人與人之間，不但缺乏了一分用心、耐心與親切，同時也喪失了設身處地為人著想的體貼與感恩之心，因此人與人的心靈溝通較難達到平衡（和敬清寂）的境界。同樣地，在強調CS（顧客滿意度）的商場上，如果缺乏一份「利休七則」的體貼之心及「顧客至上」的經營概念，則必然會影響服務品質，間接損害到整體的企業與經營形象。

日本茶道以「誠心誠意地點一碗茶，讓賓客能夠舒適愉悅地品嚐到美味的茶湯」做為基本，將「利休七則」的體貼之心與「和敬清寂」的境界直接表露，如本書作者所言，堪稱是日本自古以來的CS文化，歷久彌新，適用於現今日常生活與企業文化。

＊　　　＊　　　＊

在台灣，我們不易親自體驗或修習日本茶道，但今日幸有《圖說茶道》出版，本書不但配合圖說，簡而易懂地提供讀者了解日本茶道的歷史、流派與感性，特別的是當中亦推本溯源以「男性的茶道」顛覆明治以來茶道專屬女性的觀念，內容並配合「利休七則」與「茶道十德」說明日本文化的精髓及「茶道與經營」的關係，讓讀者輕易擁有企業經營與對日貿易的利器。有興趣的讀者千萬不可錯過這本難得的好書。

作者序

自古以來的待客之道

平成九年（一九九七年），某出版社曾出版了筆者的著作《「超」圖解　茶道與人類學》（「超」図解　茶の湯と人間学），因受到眾多讀者的支持購買，該書得以於平成十二年時再版發行，並改書名為《圖解　善解人意的茶道》（図解　茶の湯の心くばり）。之後，因該出版社的某些緣由使得這部著作一度絕版，但這次承蒙PHP研究所的青睞，讓這本書得以變更書名的方式再度發行。

筆者原先撰寫本書時，是將主要讀者群設定為男性，但書出版之後意外地也受到許多女性購閱者的支持。

或許是因為書中特意以平易近人的方式寫作，並加入了許多讓人易讀易懂的插圖從旁輔助，使得這本書相當適合剛開始接觸茶道的讀者閱讀。許多來自讀者的意見都表示：「這本書和既有的茶道書不同，採取前所未有的角度來解說，非常有趣」。

昭和四十三年（一九六八年）至四十五年間，筆者在岡山市附近的土木工程營業所工作，地點就位於以備前燒聞名的備前市附近，是個地質豐饒、生產稻米與水果的地方。當時進行的工程，是要在當地一條稱為吉井川的河川上架設橋樑，為了設置工程事務所及工業材料的暫時放置處，筆者造訪了當地的農家地主以商借土地，而地主不但相邀入座並端出點心，地主夫人甚至當場點泡抹茶請筆者享用。筆者當時內心相當掙扎不安地想著：「要怎麼享用點心和茶呢？是先吃點心，還是先喝茶？或是要交替享用？」緊張到至今仍回想不起來當時到底是怎麼做的。當總算處理完要事走在回家的路上時，更不禁這麼想著：「即使是遠離都會的地方，『茶道』的做法仍然根深柢固地沿襲了下來。如果不先學會一兩套應對方式，在接下來的漫長人生中，搞不好還會再次出糗也說不定……」。

這件事成為筆者學習茶道的契機，幾年之後筆者參加了「男性茶道教室」，並藉此了解到茶道的趣味，之

4

後才正式拜入師門開始學習。

當筆者向別人提及正在學習茶道時，一定會受到別人好奇地詢問：「男人學習茶道耶，為什麼？」而即使這麼回答：「『茶道』原本就是由戰國時代的千利休所完成的，在以前是屬於男性的嗜好喔。」通常對方還是會露出無法理解的表情。

茶道的修習歷程是「由形入而至心」，就像這句話所說的，學習茶道時必須先從手法、步驟程序、身形動作等的練習開始累積，透過這些經驗才能慢慢理解茶道的內涵精神。如果沒有實際身體力行而只是從旁觀看，絕對無法真正了解茶道的精髓所在。雖然也有人會認為「茶道什麼的隨便怎麼做都行，用自己的方式來品玩就好啦」，然而事實上並非如此。

茶道可謂是日本自古以來就有的一種「待客文化」；所謂的待客，指的是關懷對方的感受，並花心思應對、轉化在實際行動上。而必須讓客人感到滿足的這點，和商場上所說的「CS（顧客滿意）」是相通的。

當筆者以「茶道與日本文化」為主題，在針對經營管理者所做的研討會上進行演講時，常會在聽講者面前當場動手點泡抹茶，並一邊向他們說明上述的觀點。每當我這麼做時，演講結束後總會有許多人來分享他們的感想：「本來我以為茶道完全是其他領域的文化，但是現在卻覺得那其實和自己是息息相關的⋯」而『茶道就是日本自古以來的QC（品質管理，Quality Control）和CS（顧客滿意度，Customer Satisfaction）文化』的見解，也讓我非常地感興趣。如果還有機會和時間的話，我也想要學習茶道。」單純從這點來看，就可以知道男性其實對茶道也有潛在性的興趣。

聽說在明治維新剛結束時來到日本的外國人，對日本人的印象都是：「日本人民絕對不是過著富庶豐饒的生活，但他們呈現出來的樣貌卻大多是舒服親切的，態度和藹謙虛，對別人的關懷照料也相當周到，而且行止得宜。」正好和這些日本國民性格相當符合。外國人將茶道稱為「THE WAY OF TEA」，並且相當關注茶道文化，想必也是因為從中感受到了日本人的精神與文化的緣故吧。在這個高舉著國際化旗幟的時代，本書也嘗試從不一樣的切入角度，提出讓外國人能夠理解並且合理的茶道文化解釋觀點。關注日本文化的外國人，對於茶道通常也會抱有相當大的興趣，他們似乎能夠由此感受到日本獨有的神祕特質與教養禮

儀；因此有許多機會接觸外國人的日本國人，應該也要具備能夠向外國友人正確說明茶道文化的知識與教養才行。

日本人的平均壽命大幅地延長，同時也伴隨而來茶道人口高齡化的問題。從前茶道被當做是年輕女性的新娘修業課程之一，然而最近這樣的做法愈來愈少見，這也是造成支持茶道文化傳承的年齡層愈來愈高的原因之一。但是另一方面，也有人認為茶道是日本自古以來即有的一種「生涯學習」（嘉悅女子短期大學講師，古閑博美），而在筆者周遭一同學習茶道的人們，似乎也將茶道視為自我實現的一種方式，在無意識中把茶道做為自己的生涯學習課程。這也可以說是茶道所帶來的莫大效果吧。本書中也將一一探討各種對於茶道的見解與看法。

一般愛好茶道的女性有他們自己享受茶道的方式，但這本書將採用完全不同的角度來探討茶道。當然這並不是要討論目前為止各種茶道品玩方式的優劣對錯，而是希望讀者能夠以更加宏觀的角度來認識理解茶道文化。如果讀者能夠藉此重新對茶道文化產生興趣，並且了解自己至今所接觸到的茶道原來還可以有另一層的意義和解釋的話，那就太令人高興了。

如果本書對於諸位讀者無論在事業或思想都能有所幫助的話，對筆者來說真的是莫大的榮幸。

平成十六年（二〇〇四年）六月

筆者

6

◎目次

◎目次

第一章 茶道與企業經營

茶道是日本自古即有的CS文化

體貼入微是茶道的精髓

小山町國際友好協會

位於靜岡縣御殿場市東方、和神奈川縣比鄰相接的小山町，與加拿大的米遜市結為了姊妹市，並且以小山町國際友好協會為中心舉辦各項活動，例如讓兩地居民擔任親善使節相互前往訪問等，以此來促進兩地的文化交流；其中，加拿大的米遜市藝術協會等一行六人，於某次町民文化祭時造訪了小山町。來訪者包含了版畫家等藝術家，他們在文化祭上觀賞了許多展示活動，例如展覽、舞蹈、民謠等，在茶會的宴席上，他們不僅提出對於抹茶與茶葉不同之處的疑惑，還因為奉上的茶相當香醇美味，而飲用了三杯之多，甚至嘗試自己動手以茶筅（參見108頁）點泡抹茶，展現出對於茶道的高度興趣。

外國人會對點茶（譯注：即指沖泡抹茶的動作）抱持著興趣的理由，諸如將熱水倒入抹茶粉中以茶筅攪拌，會出現膨鬆柔軟的泡沫使抹茶更加美味的趣味性、以及細緻優美的茶杓（參見80頁）、茶入（參見80頁）、棗（參見80頁）等分類精細的茶道具（譯注：茶會時所使用的掛軸、插花、茶具、餐具等用具的總稱）及其用途等等。或許正因為外國人不像日本人對茶道有各種既定觀念，所以更能夠直接地表現出他們的好奇與興趣吧。「茶道」在國外被稱為「THE WAY OF TEA」，已經算是一種國際性的認知。在前述的茶席上所使用的薄器（用來盛裝抹茶粉的容器），是茶席上的茶道老師從前去加拿大旅行時購買的，因為大小樣式適當，所以茶道老師就發揮「見立使」的本領拿來當做薄器使用，來自加拿大的客人們聽到這個小插曲都相當地開心。所謂的「見立使」，是指把原本具有其他用途的物品，拿來當做茶道具使用的一種巧思創意。將與現場訪客有關連的物品當做茶道具使用，藉此表現出招待訪客的心意；此外，還有依現場情況得宜應對的「臨場反應」等體貼的待客表現，都能令人由衷感念。這種不拘泥形式的「創意變通」，在「茶湯」文化中也受到相

當高的評價（參見88頁）。

茶道被視為日本自古傳承而來的「待客文化」。

說到茶道的禮儀做法，很容易給人繁文縟節的印象，但其實這些方法都已經被轉移到平日接待客人時的日常禮儀與做法當中，雖然程度上有所差別，但感覺卻已經與日本人的生活融合在一起了。

邀請客人至屋內並端上茶時的基本要點，就在於亭主（主人）要如何盡心盡力地招待客人，而客人對於亭主熱情款待的心意又要如何誠心地接受。這種亭主與客人彼此之間互相的心靈相投，又更可增加茶席間的樂趣。

千利休將其對於茶道的心得與點前（譯注：點茶時的既定程序做法）要領彙整在和歌（譯注：日本文學體裁之一）作品中，而在這些被稱為「利休百首」（也稱為「利休道歌」）的作品當中，有這麼一首：

「邀請剛賞花歸来者至茶席作客時，勿擺設花鳥畫及佈置插花

（花見より帰りの人に茶の湯せば　花鳥の絵をも花もおくまじ）

某位茶人（譯注：愛好茶道並通曉茶道文化的人）在櫻花季時出門去賞花。在享受了自然盛開的櫻花之美、以及徘徊在櫻花樹畔的鳥兒鳴囀後，茶人踏上了歸途。途中他前去拜訪另一位熟識的茶人，這家主人事先知道這位客人會來訪，於是做了充分的準備等待客人的到來。當客人被帶往茶室時，發現通常會在床之間（譯注：和式建築的構造，地板高度比一般地板高的嵌入式壁面空間）擺設的畫軸與插花裝飾等都沒有佈置出來；而亭主招呼客人入席後，便一邊點茶一邊說道：

「我知道您今日會過門拜訪，也聽說了您是在賞花後的歸途中前來，想必您一定欣賞到了櫻花的絕美與鳥兒的呢喃吧。我想這份難得的自然美感，不應該被人手加工過的繪畫或插花給破壞，所以才沒有在床之間裝飾任何的擺設。」

通常在茶室迎客時，都會在床之間佈置書法繪畫，或是擺設插花盆景。而這位茶室主人反而特意撤除原有擺設，以製造出適合迎接賞花歸客的茶席空間，這樣的體貼與用心就是茶道文化真正的精髓所在。

CS 經營是什麼

在商場上的經營策略中普遍流傳著一句話：「CS（顧客滿意度）經營是企業經營的原點」，從大型企業一直到中小型企業，都不斷探討、採用並發展推進「CS 運動」。

CS 經營的起源，據說是來自北歐航空航空（SAS）的經營策略。

一九八〇年代，當斯堪地那維亞航空公司遭遇業績低落的瓶頸時，新任社長對全體員工提出了一道試題，那就是要怎麼做才能滿足顧客所有層面的需求。受到這項考驗的員工們，在對顧客的接待上無不努力提升服務的效能與品質。據說因為如此，SAS 的顧客量大增，公司的營運也終於穩定下來。後來，SAS 的這種經營策略被美國所採用，並被系統性地整合稱為「顧客滿意度經營（Customer Satisfaction）」，簡稱 CS。

而這個 CS 經營的觀點，也免不了地被引進日本國內，由各大企業採用並提升了其功效，且持續沿用至今。

CS 經營的特色之一，就是當企業要重新考量經營策略時，並不採取縮減經濟費等消極性的方法，而是採用積極的進攻型經營方針。從「顧客至上」的想法一直到如何給予顧客全面性的滿足，還有最重要的就是如何調查評估顧客的滿意程度等，這些都是 CS 經營具有系統組織性的主張做法。

另外，要成為全公司性的運動也是其特色之一。像是營業部門以及客服部門等對於服務顧客的重要性仍然是理所當然的，但是至今許多企業卻也只將顧客滿意度視為客服部門的問題；然而對 CS 經營來說，這並不只是客服部門的問題而已，這是需要整個企業體共同面對處理的課題。

採用 CS 經營策略的公司，為了最終的效果評量而付出相當大的努力，然而當泡沫經濟崩毀、日本經濟整體陷入不景氣的波瀾中時，即使推展 CS 經營策略，也追趕不上經濟變化的腳步，這是今日的現實窘況。

不過，原本顧客滿意度經營的根本思想就是「關懷體貼顧客的心」。

「CS」的發展原點就是要站在對方（顧客）的立場思考，仔細地觀察理解對方的心情，並正確地推量對方心中的想法。

CS的原點和「茶道」之心

這種為對方著想的用心，也就是所謂的「體貼」，就是茶道文化的本質。

關於點茶來款待客人的做法，可以從下列三項觀點來進行評價：

一、對於各項事前準備……茶室裡應該都已經備妥了點茶時所需的各種器具，但是否也準備了符合當天茶席情況的其他器具，讓訪客都能盡興而歸呢？

二、茶席上的氣氛……與訪客之間的應對談話是否盡心誠懇呢？

三、訪客們對於茶席間的談話所產生的印象……每位訪客抱持什麼樣的感受呢？

亭主站在客人的立場為訪客著想而著手各項準備事宜，訪客則是細察亭主的體貼而滿懷感謝的心意，這就是茶道之心。

接下來則將茶道之心和「CS的三項構成要素」合在一起來看看。

一、CS構成要素的第一點就是「商品」。商品必須要符合顧客的需求喜好。如果把這點放到「茶道」文化上來看的話，就是茶席上所準備的器具。各種器具的外觀、顏色、甚至是雕琢在器具上的銘（名稱），是否能夠符合當天茶席的氣氛和旨趣呢？而這些精心的準備又是否能夠迎合訪客的喜好、滿足訪客的興致呢？

二、CS構成要素的第二點就是「服務」，商店內的氣氛、店員接待顧客時的待客服務、以及售後服務等狀況都屬於這個範疇。

把這點放到「茶道」文化上來看的話，就是要考量茶室中的整體狀況準備得如何，掛軸和插花等佈置是否有配合訪客的喜好來選擇、以滿足客人的心情？亭主接待訪客時的應對談話以及體貼用心等又做得如何？訪客是否有感到不滿之處、而對於客人的不滿又要如何解決呢？……等等。

三、CS構成要素的第三點就是「印象」。當日的訪客以及後來聽聞當日情況的人們，抱持著什麼樣的印象呢？讓所有人都能產生深刻的共鳴，是非常重要的一件事。

從上述的比較可以知道，被視為是日本自古以來「待客文化」的茶道，以及現在被當做是企業經營原點的

「顧客滿意度經營（CS）」，這兩者的基本「思想」是可以被放在同一個觀點上來考量的。

至於要讓顧客打從心裡感到滿足又需要什麼樣的要素呢？根本地來說，接待來客時的「體貼用心」，以及超越一般服務教戰手則的「臨機應變能力」，都能夠成功地打動顧客的心；而這些特質都不是靠一般形式上的教育就能夠培養出來，必須倚賴心靈的教育才行。

關懷對方的心

「CS」的原點其實就是站在對方（顧客）的立場來考量事物，並且仔細觀察對方的心情來選擇合宜的應對方式。有顧客的支持才得以生存的公司企業，即使擁有優良的技術和品質，但若商品不能讓顧客獲得滿足的話，銷售業績也不會有所成長。日本的情況也是如此，泡沫經濟崩毀、不景氣的情況持續延燒、企業間的規模差距愈演愈烈的今日，CS經營策略能夠順利步入軌道、成功滿足顧客需求的企業，以及和無法做到這點的企業之間，其差距愈來愈顯著。此外，之後又有一種稱為「EC」（員工滿意度，Employee Satisfaction）的觀點被提出，主張也要讓員工獲得工作成就感，這同樣被認為是企業經營上最具關鍵的一點。在這個觀點中，可以從給予員工精神上的滿足感，和給薪、福利條件等企業組織性的滿足感等兩個層面來考量；而若從精神層面上以茶道根本基礎的「待客之心」來看上述兩則經營策略，其實可以說就已經獲得了一個完整的解決體系。以CS的角度來說，最重要的就是顧客、也就是生意銷售的對象；而從茶道的觀點來看，便是著重亭主和來客、或是所有訪客之間的互動關係，這點相當地重要。

某個冬天的早晨，千利休被招待參加茶人藪內紹智所舉辦的一場「拂曉茶事」。所謂「拂曉茶事」，是在二月左右的嚴寒季節裡，當黑夜尚未破曉的凌晨四點左右時所舉行的茶會。負責招待訪客的亭主從上半夜就必須開始著手準備，燒釜（參見84頁）的炭火和照明用的燈火要在上半夜時就先點好，打掃茶庭（參見126頁）和灑水等也要事先完成。「拂曉茶事」是格調層次最高的一種茶會，但因為準備工作繁瑣以及交通不便等因素，現在幾乎已經沒有人在舉辦這種茶會了。

16

臨場應對所給予的滿足感

茶道中所講求的這種「體貼」，是必須要依據每個場合做出相對的回應，不經意的臨機反應才能讓對方感動。茶道之心的基礎，就是無論何時何地都要懷抱著「招待」對方的深切心意，所有的舉動、器具準備、言行等，在體貼他人時都必須要相當注意。當發生令人意料之外的情形、不曉得如何是好的時候，只要為他人「著想」的體貼之意做為判斷的基準，大體上都能夠獲得圓滿的解決之道。換句話說，只要在心中隨時掛記著如何才能充分地讓別人獲得滿足感，就是最好的做法了。

在「利休七則」中，利休教導了以下的道理：

沏茶要適口合宜

煮水時的添炭要適當

花飾要如原野中的花般自然

從前晚開始颳起的風雪，使早晨的寒意愈發冷冽，利休就披著蓑衣在嚴酷的風雪中來到了紹智的宅邸。

當他在茶庭抖落身上的雪花將蓑衣脫下時，紹智也出來迎接他。利休心想，紹智必定感到相當寒冷吧，便將自己取暖用、揣在懷裡的「千鳥香爐」取出，交給了紹智；然而，紹智用左手接過了香爐後，緊接著用右手將原本收在懷中自己的香爐取了出來，同樣遞給了利休。這樣的做法並不是茶道的既定形式。位於屋外的茶庭處相當地寒冷，利休因非常感謝紹智特地前來迎接自己，又想到紹智必定會感到寒冷，所以才犧牲了自己取暖的工具，體貼地將香爐遞給對方；另一方面，紹智也有感於利休在天未亮的嚴寒清晨裡，特地走過一段雪路來參加自己所主辦的茶事，為了讓他盡快取暖，所以也體貼地事先準備好了一只香爐。兩人互相體貼對方的心意，就恰巧地這樣呈現了出來，這也可以說是茶道精神的真正精髓所在。當天的茶會從這個令人感到溫暖的小插曲開始，不只為其他參加茶會的訪客舖陳了愉悅的氣氛，可以想見的是，即使茶會結束後，這樣的暖意餘韻無論何時都會令人回味無窮。

茶室要保持冬暖夏涼

要在預定的時刻前提早準備

非雨天時仍要備好雨具（傘）

要體貼細察同席者的心情

這些句子其實就是描述如何體貼周遭人們的做法，這不只適用於對待他人，即使面對大自然的花草樹木時，所懷抱的關懷心意，應該也是和體貼他人的心意相通融合的。

隨著茶道經驗的逐漸累積，一定可以漸漸感受到那些剛開始不知所以然、而只是專心進行的舉止，其實在每一個細微的動作裡，都包含著一份深切的心意。泡茶時所做的每一個動作，都是為了要替客人泡出最美味、最賞心悅目的一杯茶所做的努力；用來燒開釜中茶水的茶炭（參見150頁），添設的方式要讓火勢容易升起來；讓花飾擺設看起來就如同在大自然中盛開一般；茶會中所使用的花必須選用四季應時的花卉，不可使用非當季的花種或香味太過濃烈、顏色過於豔麗的花朵；另外，冬天時要使用「爐」（參見84頁），讓火勢能夠完全延燒出來，盡量讓室內的所有空間都能夠暖和；相反地，夏天時則必須要使用「風爐」（參見84頁），並盡量抑制火勢的大小，避免空間太過悶熱；而嚴格遵守約定的時間則是當然的必要條件，且最好能夠提前十五分鐘抵達；還有即使在沒有下雨的日子裡舉辦茶會，也要事先準備好雨傘。後面這點可說無論是亭主或訪客都一樣，要事先準備雨具的說法其實只是一種舉例，所有事前的、與心理上的準備都不可怠惰，才能在面對突發狀況時能夠適當地應對。從這個層面的意義來說，其實利休所要教導的，是一種危機處理的思維模式。最後，就是訪客之間也要彼此為對方著想，而亭主在邀請客人時，也要費心地考慮到訪客之間是否能夠相處融洽。

而在茶會即將結束的最後，當訪客品嚐完茶品時，亭主是否能夠有些別出心裁的橋段設計，讓客人回家後仍能感受得到回味無窮的滿足感，這也是很讓人期待的一點。

CS的基礎就是關懷精神

現今所謂的「CS」一詞，定義就是「給予顧客滿足感與感動，讓顧客充分地享受到滿足與感動所帶來的幸福，並將此做為企業經營的原點」。為此，企業員工必須時時刻刻將以下的服務要點謹記在心：

「面面俱到的體貼與關懷」

「為客人設身處地著想的親切心意」

「超越教戰守則的臨場反應」

「具有附加價值的待客服務」

「售後服務」

「一定要遵守承諾」

「不要讓顧客感到不安或不愉快」

「周全的準備與對策」

「機靈的應對、讓人抱持好感的態度」

而將這幾點統整之後，其實可以歸納出兩個重點：

一、要盡早察覺對方的想法動向。

二、要身體力行在每一位員工的個人行為上（以個人的判斷力、個性為基準）。

也就是說，每一位員工所抱持的心態，其實就是影響企業經營好壞的關鍵。若將這點做為整體企業的經營方針而加以組織化，並在全公司展開全面行動的話，就成了我們所說的 CS 經營。

從這一點來看，CS 的基本思想和茶道精神基礎的「待客心意」是完全相通的，甚至和茶道思想中的「一期一會」精神也能夠相關連。

以 CS 經營來說，如果員工的心裡對於「體貼關懷顧客」的想法已經根深柢固的話，面臨突發狀況時就能夠採取適當的對應；但若員工對 CS 的理解只有表面膚淺的程度，馬上就會露出馬腳了。因此要如何徹底地鍛

錬教育員工的心理，是ＣＳ經營最大的課題之一。

改革意識型態的教育方針

當筆者接受委託對企業員工進行教育時，常會將前述的利休七則、利休百首（利休將茶道心得以和歌的形式呈現出來的作品）、禪語等當做例題，讓他們進行分組討論，使他們更能掌握這些語句中所蘊含的精神意義。接著，再以此為基礎讓員工們自己去思考看看，自己目前所面臨的問題有哪些，以及要如何應對來改善現況。

經由這樣的討論過程所做出來的結論，常常能夠出現超越出題者所期待的具體對策與解答。

事物的本質如果只單純藉由教授理論的方式來解說的話，雖然在當場可以獲得聽講者的認同，但是很容易過沒幾天就被遺忘掉。企業的研修課程也是如此，教授知識與技術的教育講習，只要能夠提升聽講者的程度，就算是達到了教育的目的；然而針對經營管理者所做的教育研習、或是意識改革教育的研習，若單純只有教授理論的話，聽講者常常只能理解到表面的部分，其教育的成果並無法持久。在研修課程中，如果不讓聽講者自己思考、自己提出結論、自己決定未來的行動方針的話，這樣的教育研修效果並不會長久。關於ＣＳ的教育也是如此。

現在所說的「心靈教育」，就是由這個層面的反省中所發展出來的，將「禪意」做為企業經營方針的想法，也是這種心靈教育的其中一環；同時，這樣的現象也使得「茶道」得以有機會重新被審視，並引起廣泛的注意。

如果能夠藉由茶道而通曉日本自古以來的「待客之心」，並將其活用在現代生活中，一定可以有助於體會非一朝一夕能夠了解的ＣＳ精神。

茶道知識

基本做法

接受邀請出席茶會時

沒有茶道經驗的人要怎麼參與這種社交場合呢？接下來就為各位介紹如何能夠應對得宜的方法。

服裝、儀容

出席茶會時不一定要穿著和服，穿著一般的洋裝等也可以。不過要注意打扮不可過於輕鬆隨便，牛仔褲或是女性的超短迷你裙等應盡量避免。

男性可以穿著平常的西裝搭配領帶，如果要穿著和服出席的話，則必須要穿「袴」（譯注：日式傳統褲裝、褲管下襬寬鬆，類似褲裙）。至於已經獲封「茶名」（譯注：已相當通曉茶道內涵的人才可被授予的一種名號）並取得可穿著「十德」（類似羽織的服裝）資格的人（譯注：「十德」和「羽織」均為和服外再罩上的一種外褂），則一定要穿著十德出席茶會。此外不管男性還是女性，在觀賞茶道具時一定要先將身上的飾品（戒指、項鍊等）取下，以免刮傷茶道具，手錶等物品也最好事先取下以防萬一。女性的話則不可濃妝豔抹，也不要留長指甲或做指甲彩繪；噴灑香水因為會擾亂茶席上的薰香氣味，也應該避免；另外，要盡量避免塗抹口紅，以免唇膏沾上茶碗邊，使其他出席者感到不悅。

概括地來說，受邀出席茶會時，只要是不適合茶席氣氛的物品裝扮都盡量避免就沒有問題了。

隨身攜帶的物品——參見左頁插圖

做為訪客時與自己負責「點前」時所要做的準備有些不同，在這裡先就客人的立場來做解說。

訪客必須準備「扇子」、「懷紙」、「牙籤」、「古帛紗」、「帛紗」，以及收納這些物品的「帛紗夾」，另外還有在茶席上換穿用的「日式短布襪（和服）」或白襪（洋裝）」等。

此外，「扇子」、「懷紙」等在男用和女用上有大小不同的差異，必須特別注意。

使用方法

進入茶席之前，必須將身上穿著的「日式短布襪（和服）」或襪子（洋裝）」，換穿成攜帶過來的那一雙。

入席或離席前向同席者告知致意時，以及觀賞床之間的擺設或茶道具時，必須將「扇子」置於自己的身前（正客將扇子的柄軸部分朝右方擺放，次客以下的客人則朝左方擺放）。扇子的使用方法也有其既定的禮儀做法。

另外，坐在自己的席位上時，則要將扇子置於身後方。

當點心端上茶席時，必須將取用的點心放在「懷紙」上，並使用「牙籤」來享用。此時，「懷紙」的「輪（折疊的那一側）」必須朝向自己這邊。

當茶會上使用的茶道具價格非常昂貴、或具有來歷淵源時，有時便會需要使用到帛紗或古帛紗。關於這部分也有既定的禮儀做法需要遵守。

22

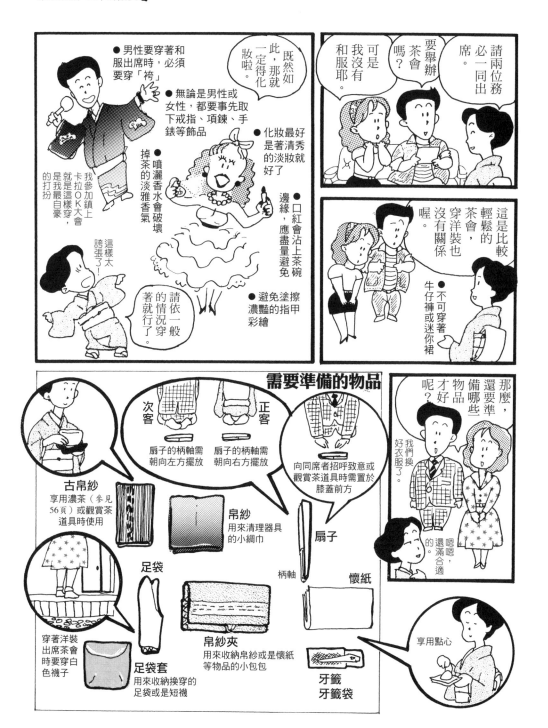

需要準備的物品

● 男性要穿著和服出席時，必須要穿「袴」

此，那就一定得化妝啦！

既然如

要舉辦茶會嗎？

可是我沒有和服耶。

請兩位務必一同出席。

● 無論是男性或女性，都要事先取下戒指、項鍊、手錶等飾品

● 化妝最好是著清秀的淡妝就好了

● 噴灑香水會破壞掉茶的淡雅香氣

● 口紅會沾上茶碗邊緣，應盡量避免

● 避免塗擦濃豔的指甲彩繪

我參加鎮上卡拉OK大會，就是這樣穿，是我最自豪的打扮

這樣太誇張了！

請依一般的情況穿著就行了。

這是比較輕鬆的茶會，穿洋裝也沒有關係喔。

● 不可穿著牛仔褲或迷你裙

那麼，還要準備哪些物品才好呢？

我們換好衣服了。

嗯嗯，還滿合適的。

次客　扇子的柄軸需朝向左方擺放

正客　扇子的柄軸需朝向右方擺放

向同席者招呼致意或觀賞茶道具時需置於膝蓋前方

古帛紗
享用濃茶（參見56頁）或觀賞茶道具時使用

帛紗
用來清理器具的小綢巾

扇子

柄軸

懷紙

足袋

穿著洋裝出席茶會時要穿白色襪子

足袋套
用來收納換穿的足袋或是短襪

帛紗夾
用來收納帛紗或是懷紙等物品的小包包

牙籤
牙籤袋

享用點心

茶道的用具物品

　　茶道有許多關於道具、用品的專門用語，從簡單初步的點前開始一直到最為深奧的「奧傳點前」（譯注：難度最高的點前開始），依據時間與場合所使用的用具種類都不盡相同，必須因時制宜來選用合適者。現在就依剛開始參加茶道練習、與接受邀請參加茶會時所必須準備的用品部分做說明。讀者們或許多少有接觸過這些用具，不過這部分還是稍微敘述得詳細一些。

　帛紗……將帛紗繫在左腰腰間是屬於亭主的特定做法，訪客則是要將帛紗對折三次成八疊後收進懷中；繫在腰間時，男生要從腰帶下方繫進去，女生則是從腰帶上方。帛紗約長二十七公分，寬二十八公分，多使用塩瀨、羽二重、七子等布料，三側為縫邊，一側為輪邊（折疊邊）。男子用的帛紗基本色為紫色，女子用的則為朱紅色。在點前進行中要清理茶器、或是要觀賞茶器時，必須取出帛紗鋪放在茶器下方；此外清理茶道具時，必須依照既有的折疊方式（真、行、草）將帛紗折疊好後才能使用，這種手法稱為「帛紗捌」，是剛開始練習茶道時，最先會學習到的專門手法。帛紗又被稱為「使帛紗」，以和稍後介紹的「古帛紗」做區別。

　扇子……亭主不需持扇，訪客則一定要攜帶扇子；男用的扇子比較長，女用的比較短。扇子在以前被視為和武士佩

刀同等重要，當武士要進入茶室時，要將佩刀放置在「躪口」（即茶室入口，參見130頁）外的掛刀處，並手持扇子來取代。扇子通常拿在右手上，不使用的時候則插在左腰間。在茶席上打招呼致意或是觀賞床之間時，必須將扇子置於前方，入座時則是將扇子擺放在自己前方的動作，表示在自己和對方之間畫出一條分隔線（稱為「結界」），而自己是處於謙下的那一方。

　懷紙……享用茶點時需使用到懷紙，此外飲用完濃茶後要擦拭茶碗邊緣的髒污時，也可以使用懷紙來清理。男用的懷紙比較大，女用的則比較小，從前懷紙也被當做是手帕來使用。享用主菓子（參見52頁）時會使用到金屬製或象牙製的牙籤，因此也可事先將牙籤夾放在懷紙裡。

　古帛紗……古帛紗長十五公分，寬十六公分，比起使帛紗來說較小，因此又被稱為「小帛紗」。享用濃茶時需用古帛紗墊著茶碗來飲用，觀賞茶道具時也會使用到古帛紗。古帛紗是具有典故淵源的「古代裂」或「緞子」等布料製成，並依據這些布料的淵源另取名稱，這些名稱典故都必須要牢記才行。古帛紗通常是和帛紗、懷紙等一起收在懷中。

　※將「懷紙」、「帛紗」、「古帛紗」的輪邊（折疊邊）朝下，將懷紙置於最裡面，然後依序收入古帛紗、帛紗。此外一般在攜帶時，可將三者統一收放在「帛紗夾」中就很方便了。

24

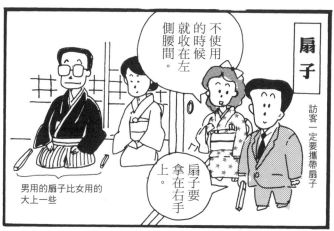

扇子

訪客一定要攜帶扇子

男用的扇子比女用的大上一些

不使用的時候就收在左側腰間。

扇子要拿在右手上。

太好了，這樣即使出席茶會也不會太緊張了。

各種用品的使用方式也很習慣上手了。

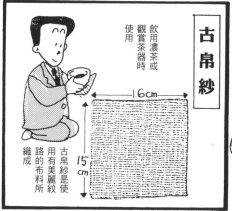

古帛紗

飲用濃茶或觀賞茶器時使用

古帛紗是使用有美麗紋路的布料所織成

16cm

15cm

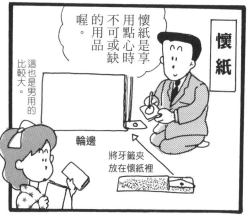

懷紙

懷紙是享用點心時不可或缺的用品喔。

這也是男用的比較大。

輪邊

將牙籤夾放在懷紙裡

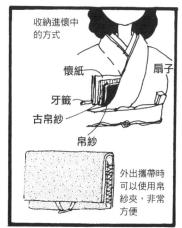

收納進懷中的方式

懷紙
扇子
牙籤
古帛紗
帛紗

外出攜帶時可以使用帛紗夾，非常方便

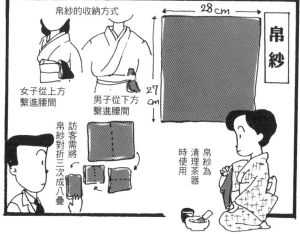

帛紗的收納方式

女子從上方繫進腰間

男子從下方繫進腰間

訪客需將帛紗對折三次成八疊

帛紗

28cm

27cm

帛紗為清理茶器時使用

25

行禮的方式

茶道的做法流程是以「行禮」為始，以「行禮」為終，因此「行禮」的方式非常重要。剛開始練習茶道時，都是從走步的方式、坐席的方式、以及正確的「行禮」方式開始入門。

行禮分為「真」、「行」、「草」等三種，無論何種行禮方式，共通的要點都是必須滿懷誠意地行禮，如果只是形式上點個頭，就完全失去意義了。不是誠心行禮的話，會自然地反應在動作姿勢上，反而帶給對方不愉快的感受。

「真」的行禮方式最為慎重，手掌要完全貼在榻榻米上，身體傾斜躬屈，此時背部不可駝著，必須盡量挺直；要將頭抬起來時，最好慢慢地暗數一、二、三再起身比較好。當要觀賞床之間的掛軸等擺設，或是出席茶會的全員一起行「總禮」（譯注：點前開始與結束時，所有賓客一起向亭主行的回敬禮）等時候，就必須採用「真」的行禮方式。

「行」是訪客彼此之間要招呼致意時所行的禮，由指尖至指頭的第二個關節處要貼在榻榻米上。

「草」的行禮方式則是將指尖輕輕點放在榻榻米上，相當於點頭致意的意思。

站著行禮的方式一樣有三種。

「真」是將雙手置於膝蓋下方。

「行」是將雙手置於大腿處。

「草」是將雙手並擺於身前、稍微傾斜上半身的行禮方式。

茶道的行禮方式不用將手掌重疊在一起，而是並擺於腿部前方即可。一般教導應對進退時，都會要求行禮者將兩手輕輕疊放在身體前側，不過在茶道裡的做法則不相同。

無論是哪種場合的行禮，共通的要點就是起身時不可太急過早，而要緩緩地起身；此外必須謹記在心不可忘的就是，一定要懷著感謝的心向對方行禮。

在企業間或職場上進行禮儀做法的教育時，也會教導我們「行禮」分為三個種類，依據時間與場合的不同，分別為將頭深深朝下行禮、中等程度的行禮、以及淺淺地點頭致意行禮等方式，並必須不斷地重複練習直到熟練為止。這種「行禮」的種類方式，其實也可和茶道所謂「真」、「行」、「草」的行禮方式相互對應。

茶道的做法其實就是如此和日本人的日常生活、甚至是工作場合密不可分，我們在不知不覺間，就已經在活用茶道的智慧和手法了。

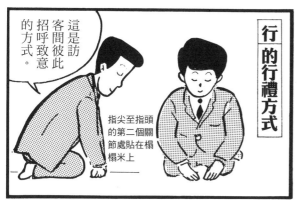

行的行禮方式

這是訪客間彼此招呼致意的方式。

指尖至指頭的第二個關節處貼在榻榻米上

草的行禮方式

這就等同於點頭致意的意思。

指尖輕輕點放在榻榻米上即可

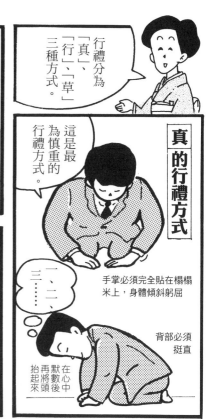

行禮分為「真」、「行」、「草」三種方式。

真的行禮方式

這是最為慎重的行禮方式。

一、二、三……

手掌必須完全貼在榻榻米上，身體傾斜躬屈

背部必須挺直

在心中默數後再將頭抬起來

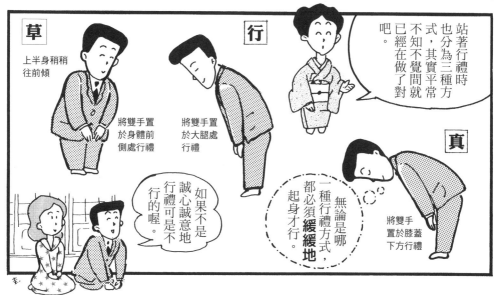

站著行禮時也分為三種方式，其實平常不知不覺間就已經在做了對吧。

草

上半身稍稍往前傾

將雙手置於身體前側處行禮

行

將雙手置於大腿處行禮

真

將雙手置於膝蓋下方行禮

無論是哪一種行禮方式，都必須緩緩地起身才行。

如果不是誠心誠意地行禮可是不行的喔。

走步、坐姿、起身的方式

有道是「舉手投足、行止應對」，茶道做法的第一要點，就是要使「舉手投足、行止應對」能夠優雅合宜。為此，茶道的練習首先就要從「走步的方式」、「坐席的方式」、「起身的方式」三項基本動作開始做起。所有的動作都是這三種動作的應用、或是由其進行當中的行為為止所組成，可以想見這些基礎動作的重要性了。

走步的方式

走在榻榻米上時，注意不要踩到門檻、榻榻米的邊緣或榻榻米間的接合處，而要走在每塊榻榻米的中間。步伐的大小，為縱向榻榻米走四步、橫向榻榻米走兩步，並且要腰部放鬆、身體挺直。男性若沒有手持物品時，必須輕輕地握起拳頭，雙手自然地垂放在身體兩側。此外，要背部挺起，女性則是指頭併攏，下巴稍稍收著，肩膀放鬆，彷彿輕輕擦過榻榻米的感覺。踏步時則是指尖稍微抬起，讓腳底視線稍微地俯視下方。踏步時則是指尖稍微抬起，肩膀放鬆，然後將重心移往前腳。在茶席上常常會有機會拿著茶道具走動，這個時候保持步伐的安穩，不讓手持的物品上下亂晃動相當地重要。在裏千家（茶道流派之一，參見第三章）的規矩中，也規定入席時必須先由右腳跨過門檻，而離開時則必須先由左腳跨過門檻。

坐席的方式

跪坐在席上時必須雙腳合起，男性兩膝間的距離約為兩個拳頭左右，女性則約為一個拳頭左右；腳後跟自然地分離擺放、使臀部坐放其上，雙腳的大拇指則輕輕疊在一起。大拇指疊放的動作可不時地交替變換，以減輕腳部的麻痺感。此外要背部挺直，下巴微微收起。

訪客需將兩手交疊在一起，右手在上、左手在下，而亭主則不需交疊雙手，只需將手指伸直、自然地併攏並置放在兩膝上即可。

起身的方式

直接由坐著的姿勢挺起腰、直起身後，將雙腳的指尖踮起，然後再一次將臀部坐放在腳後跟上，接著立起單腳膝蓋並站起身，起身後馬上將後腳移到前腳旁併攏站好。要從右腳或是左腳先站起身，是依個人所習慣的後腳踩步方式來決定。在還不太習慣時就坐太久的話，腳很容易就麻痺痠疼，如果勉強自己忍耐，起身時反而會站不住，因此最好不要太逞強，可以先向在座的人稍微出聲告知「不好意思，我稍微失禮一下」然後再換個較為輕鬆的姿勢。此外，有時亭主也會主動請在座訪客「放鬆舒適地坐著即可」，難得出席茶會享受茶道的樂趣，如果只留下痛苦的回憶的話就本末倒置了。依據各種狀況的需求採取彈性應對方式，這便是茶道所謂的「靈活變通」。

28

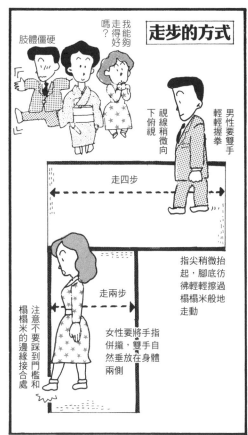

走步的方式

肢體僵硬

我能夠走得好嗎？

男性要雙手輕輕握拳

視線稍微向下俯視

走四步

指尖稍微抬起，腳底彷彿輕輕擦過榻榻米般地走動

走兩步

女性要將手指併攏，雙手自然垂放在身體兩側

注意不要踩到門檻和榻榻米的邊緣接合處

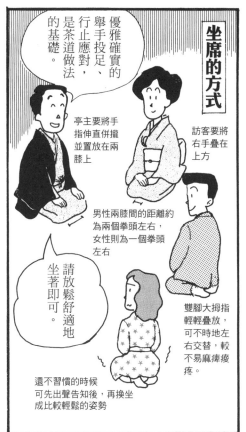

坐席的方式

優雅確實的舉手投足、行止應對，是茶道做法的基礎。

亭主要將手指伸直併攏並置放在兩膝上

訪客要將右手疊在上方

男性兩膝間的距離約為兩個拳頭左右，女性則為一個拳頭左右

請放鬆舒適地坐著即可。

雙腳大拇指輕輕疊放，可不時地左右交替，較不易麻痺痠疼。

還不習慣的時候可先出聲告知後，再換坐成比較輕鬆的姿勢

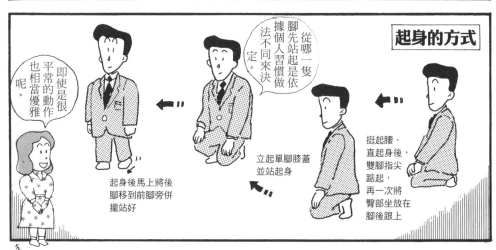

起身的方式

從哪一隻腳先站起是依據個人習慣做法不同來決定。

挺起腰、直起身後，雙腳指尖踮起，再一次將臀部坐放在腳後跟上

立起單腳膝蓋並站起身

起身後馬上將後腳移到前腳旁併攏站好

即使是很平常的動作也相當優雅呢。

享用點心的方式

茶席上的點心和日常生活中所吃的普通點心究竟有什麼不同呢？其實在材料和製作方式等本質上並沒有不同，不過茶席上的點心是為了和接下來飲用的抹茶在口味上相互襯托輝映才享用，而享用的時候也有既定的做法需遵循。在日常生活中品嚐點心和茶時，只要適口享用就可以了，沒有需要特別講究之處，但是茶席上的點心就必須在品嚐茶之前全部享用完畢。這麼做一方面是為了在飲用茶之前先暖胃；另一方面，在享用過甜甜的茶點後再喝下一口抹茶，如此訪客便可在品嚐抹茶香氣之餘，細心體會亭主的用心周到。

茶席上所食用的和式點心原本是用砂糖來調理出甜味，不過在砂糖尚未傳入日本之前，茶席上是以水果做為點心；從平安時代至室町時代「侘茶」（譯注：現今茶道的中心思想，避免豪奢、講求「和敬清寂」）發展完成時，茶席上的點心也是使用帶有自然甜味的栗子、乾柿子、豆子、山藥等等；等到時代再稍微往後發展，才開始出現以糕餅類做為茶點的情形。日本出現使用砂糖製成的點心是在德川中期左右的事情，之後砂糖的製造愈來愈普遍，茶會點心才逐漸發展為今日的模式。

茶道上所使用的日式點心大致可分為兩種，品嚐薄茶（參見54頁）時是食用「干菓子」，以手就口便行；品嚐濃

茶時則是食用「主菓子（生菓子）」，必須使用筷子或牙籤來品嚐。

茶席上所準備的點心，特色之一是要能夠展現「季節感」，其次是要能符合「該茶會的旨趣」。每種點心都有與季節相關的「銘」，並且會依據銘的意義來決定點心的形狀和顏色。在安排一場茶會時，亭主必須依據費心所訂立的旨趣準備各項所需道具，而在選擇點心時，也必須多方考慮後才能決定；考慮的要點一為季節感，二為茶會的旨趣，三則是盛裝用的點心盤是否合適等等。

以五月的季節性點心為例，可從一般的點心中選用「柏餅」、「粽」等，而像是「花菖蒲」、「山時鳥」、「五月雨」、「卯之花」等銘帶有與季節相關且充滿優雅風情的點心，也是五月時節各個點心舖重點銷售的類別。

日式的點心必須充分運用五感來品嚐。首先是用眼睛來賞玩其外型與配色之美（視覺），接著再感受手以及舌頭的觸感（觸覺），入口後則細心品嚐其美味（味覺），如果點心有香味的話就細細感受其香氣（嗅覺），最後則是和亭主間對話聊天，聆聽點心的銘和旨趣（聽覺）。

將點心入口享用，完全不留殘渣，對亭主來說就是其盡心準備所得到的最好回報。因此，訪客也邊感受茶點所帶來的趣味性，一邊抱持著一期一會的心情來細心品嚐吧。

30

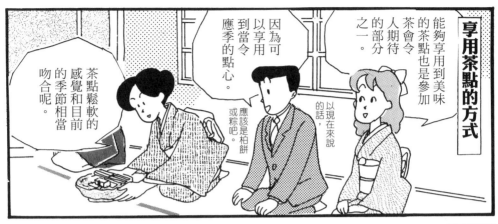

享用茶點的方式

能夠享用到美味的茶點也是參加茶會令人期待的部分之一。

以現在來說的話，應該是柏餅或粽吧。

因為可以享用到當令應季的點心。

茶點鬆軟的感覺和目前的季節相當吻合呢。

●主菓子

正式的做法是在享用濃茶之前品嚐，不過在簡約的茶會上，也會在薄茶之前端出來給客人享用。

在正式的茶會上，主菓子會盛裝在稱為「緣高」的疊放式器皿內，每一層只盛裝一份

緣高

以筷子拿取點心並放在懷紙上，接著使用牙籤來品嚐

●干菓子

在薄茶前享用的煎餅、落雁、飴等點心。會將兩、三種點心一起盛放在一個點心盤上端出來

直接用手從點心盤拿取干菓子放在懷紙上，並直接以手就口食用

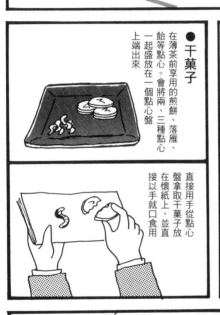

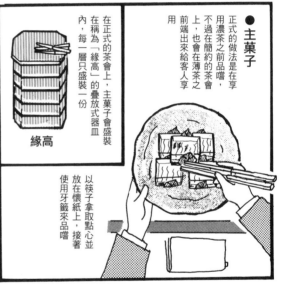

這個點心無論是展現出來的季節感或手工的精細，都讓人捨不得品嚐。

可以感受到亭主的用心呢。

哇，好漂亮喔♥

享用過甜品後再來品嚐帶有些許苦味的茶，真是別有一番風味。

這是在哪買的呢，我也要去買。

茶道

Q&A

基礎中的基礎①

Q 在茶室內盡量不要佩戴戒指、項鍊等金屬類飾品，這是為什麼呢？

A 有幾點理由。亭主（點茶的人）在進行點前手法的時候，會在訪客面前使用帛紗清理道具用品並點茶，而帶著戒指或手錶不僅會影響到使用茶道具時的靈活度，同時也可能讓觀看的人感到礙眼不適，因此必須要取下這些飾品才行。而客人在品嚐茶的時候也會碰到茶碗，觀賞茶器時亦可能將茶道具拿到手上品玩，因此也必須取下飾品。

至於耳環、項鍊等身上的裝飾，則可能因在進出茶室或向出席者招呼致意時必須進行一連串細瑣動作，結果就搖動掉落，若因此造成茶道具的損傷就不好了，因此還是要記得取下。

另外需要謹記的，還有盡量避開使用香水等具有強烈

氣味的物品。為了消除炭火的味道，茶室內都會薰香，而香水的氣味則會影響到薰香的作用。

在正式的茶會上，亭主一定會備好稱為「待合」的房間，讓客人置放手提包或換穿鞋襪，可以在那裡取下身上的飾品收好。

Q 走動時不可踩踏到門檻或是榻榻米的邊緣接合處，這是為什麼呢？

A 從以前開始，我們就一直被教導在和室內走動時不可踩踏到門檻或榻榻米的邊緣。

如果踩到榻榻米的邊緣，可能會損壞榻榻米，腳也有可能感到疼痛，因此這就變成了既定的教養，由以前就不斷流傳下來。從觀看者的角度來說，走路時踩踏到榻榻米的邊緣，看起來也實在不雅觀。

在茶道中，除了不能踩踏到榻榻米邊緣是既定的做法外，要橫跨過榻榻米的邊緣處時，究竟要由右腳還是左腳跨過去也是有既定的做法。此外走在榻榻米上時，走縱向長邊的話要跨四步，橫向（較短的那一邊）的話要跨兩步，這是一般人自然行走時較容易走動的步伐。而不論是步伐較大的男性或步伐較小的女性、或是在榻榻米規格較大的「京間」或規格較小的「關東間」時，都必須改變自

32

己的步伐來遵守這項規則，因此不習慣的人，肢體動作看起來可能會不太自然。

另外，究竟要從右腳跨過去還是要從左腳跨過去，依據流派的不同可能會有不一樣的規定和情況，以裏千家來說，從下座處走向上座處時要先跨右腳，從上座處走向下座處時則要先跨左腳。對於上座處和下座處的辨別，如果沒有累積一定程度的經驗的話可能會無法清楚分辨，簡單的分別方法為茶室的入口處（離亭主進出用的「茶道口」最近的榻榻米）是最末端的下座處，而正客的坐席（在床之間的附近）則是上座處。

一期一會

這是被稱為茶道始祖的村田珠光在闡述茶席客人心得時所說的話，《山上宗二記》（一五八八年著）裡記載了其旨趣。在井伊直弼所著的《茶湯一會集》的前言裡也記述了這句話，藉由說明茶會上的觀念思想，來教導人生應具備的態度。

書中寫到：「舉行茶會時，即使主人和客人間是已見過許多次面的交情，還是必須抱持著『這個時刻是我一生中僅有一次的機緣，當這個茶會結束後，就不會再有第二次相同機緣』的想法，慎重地度過每一個時刻。因此，主人必須對所有事物顧全周到，竭盡誠意不能讓茶會有絲毫瑕疵差錯，而客人也要將這次的相聚當做僅限此刻的機緣，用心品玩主人的精心安排，滿懷誠意和與會者來往。而面對自己時也是一樣的，要把「當下」當做是只有「現在」才能擁有的時刻，並把握珍惜每刻時光。

從商業的角度來看，其實也是一樣的道理。不管是在業務上接待顧客，或是在賣場招待客人，每一次都必須要珍惜當下的時刻，真心誠意並慎重地珍惜當下，如此才能讓後續的溝通與顧客應對，如此才能讓後續的溝通交涉可以順利地進行。

在人生當中與人之間的相逢邂逅也是如此，有人與自己可能僅有一面之緣，也有人是有好幾次的機會能夠再相逢，無論為何，都應該把握當下，將每次相遇都當做是最後一次的邂逅，謹慎珍惜地與對方

第二章 茶道與歷史

戰國時代與茶道

一九九一年是千利休自殺後的四百周年，為了紀念他，電影公司製作了《千利休》、《利休》等電影作品介紹其一生，不僅再次應證了利休的偉大與不朽，電影當中對於戰國當時許多謎團的闡釋，也引起了許多關注。

無論是多麼寶貴的名刀，都會依持刀者的不同，而可能成為一把正義之劍或邪惡之劍。茶道也是一樣，在歷史上的各個時代裡，也曾因人的不同、立場的不同，而被從不同的角度拿來運作利用；在這當中，當然也曾被當做是一種政治的工具。

千利休因擔任織田信長的茶頭（茶道的指導總長）而出仕官途，信長死後轉而侍奉豐臣秀吉，後來又受到豐臣秀吉的迫害而被逼切腹自殺，命運可說是峰迴路轉、離奇坎坷。接下來，就以茶道為媒介從各種不同的觀點來探討織田信長、豐臣秀吉兩人與千利休之間的關係，將他們彼此間的糾葛關係對應到我們現在所處的現代生活中來看，也是相當具有意義的。

不過無論如何，茶道的本質並不會因為這樣而有所改變。

戰國武將與茶道的關連

由足利尊氏所開啟的室町時代（一三三八年以後），在傳到第三代將軍足利義滿時達到了鼎盛時期，從那之後一直到第八代將軍足利義政為止的百餘年間，是室町幕府最具威權的時候，同時也是室町文化開花結果的時代，從和歌、連歌（譯注：日本古典詩歌文學的一種，由兩位以上的詩人輪流造句，聯集成一首作品）等文學領域一直到書畫、陶瓷器、插花、建築等所有文化領域，都能夠與茶道產生關聯，其中以來自中國的唐朝文物點來探討，豐臣秀吉這一山莊（一四八三年），並在山莊的東求堂裡蓋了一間四疊半榻楊米大小的茶室，名為「同仁齋」，此即流傳至今的茶室建築創始，而茶道也從此由禪院茶道轉為武家茶道，以及朝向重視侘寂（譯注：淡泊閒靜、簡樸清寂之意）的草庵茶道等方向發展。

當時，足利義政還在京都東山建造了一座山莊行挑選；此外，足利義政將足利家代代相傳的唐朝名品挑出並制定為「東山御物」，由能阿彌負責進器具特別受到喜愛。

36

在這個時代裡，被稱為茶道始祖的村田珠光（一四二三～一五○二年）也在足利義政底下任官，據說「同仁齋」的興建就是出自他的建議。由於將軍的鼓勵，使得原本只有一些貴族僧院在接觸的茶道，開始發展為「大名茶道」的形式（譯注：大名泛指武家社會裡，擁有眾多領部下的有權武將）。此外，在這個東山文化興盛繁榮的時代，對於足利義政所選定的東山御物等自中國唐朝傳來的名品，大名也開始熱衷於收集茶道點前與茶道具名品。足利幕府在政治上於這個時期發展到顛峰並開始逐漸失去威權，之後便展開了後戰國時代群雄割據的百年歷史。

日本全國各地皆陷入連綿戰火中的戰國時代末期，足利將軍在京都的政權已經喪失殆盡，而由擔任管領（譯注：輔佐將軍處理政務的官職）的細川氏掌握了實權；不過，細川氏的實權其實操在其家老（譯注：協助處理藩國政務的藩主屬吏）三好氏的手裡，而三好氏的實權則被其家臣松永久秀掌握著。這種情況就是「下剋上」（譯注：室町中期至戰國時代打破君臣倫常規範、以武力取勝的一種社會風潮）的典型例子。一五六五年，第十三代將軍足利義輝於京都二條的館邸被松永久秀所攻陷並遭到殺害；之後，松永久秀便與其主君三好氏互相爭奪中央霸權，甚至放火燒掉了三好軍隊的據點東大寺大佛殿（一五六七年），極盡暴虐之能事。不過一五六八年時，平定了尾張、美濃一帶的織田信長在淺井長政等人的協助下順利攻進京都，實現了多年的心願；而松永久秀在研判各方情勢後，最後決定降服於織田信長之下。

松永久秀是下剋上的典型代表人物，擅長以謀略與武力的交互運用來擴大自身的勢力。然而，如此具有野心的松永久秀，卻在茶道上拜入武野紹鷗（一五○二～一五五五年）的門下；也就是說，他和千利休為師出同門。當時，松永久秀將「作物茄子茶入」獻給了織田信長，以做為投降的信物。松永久秀擁有為數眾多的茶具，其中「作物茄子茶入」以及「平蜘蛛釜」是他最為珍視的寶貝；因此他將兩者之一的「作物茄子茶入」進獻給織田信長，便是想藉此表明自己的忠誠之心。然而，織田信長卻也想再得到「平蜘蛛釜」，雙方便為了這一只釜而開啟了戰端。

織田信長在向德川家康介紹松永久秀時，形容他是「殺了自家主人，連十三代將軍也殺害，並且放火燒掉東大寺大佛殿，是個暴虐無道、無法無天的人」，於是，松永久秀以織田信長在他人面前侮辱謾罵自己為由，在

這之後便向織田信長開弓宣戰。

織田信長的茶道政治

織田信長進入京都後，覷覷盤算堺城的財力，便對堺城下達課賦兩萬兩軍事資金的命令，並脅迫若不聽從此要求，就將火攻堺城。堺城的有力人士們對此抱持著分歧的意見，然而經過一番爭執後，最後仍決定接受此要求，而保住了堺城的和睦。由此事件為契機，之後今井宗久、津田宗及和千利休（當時使用的稱號仍為宗易）等三位茶匠，便於織田信長之下擔任茶頭。當時，今井宗久向織田信長進獻了「松島茶壺」與「紹鷗茄子茶入」。隔年一五六九年，織田信長親自造訪堺城，當時豐臣秀吉也一起跟隨而來，此時的他還只是織田信長眾多部將當中一名列居下位的部下而已。

織田信長由剛開始學習茶道時，就對收藏名物茶器相當感興趣，並強制性地搜括京都、堺城等地的名物茶具，也就是後世所稱的「名物狩獵」。就是此時他為了奪得「平蜘蛛釜」而攻打固守在大和國信貴山城的松永久秀。據說松永久秀當時說道「我絕對不把這只釜與我的項上人頭交給織田信長」，便把釜丟向城牆摔碎，並在城裡點燃大火將一切焚燒殆盡，不留痕跡。

織田信長把自己收集的名物茶器當做對麾下武將論功行賞的賞賜，抑或是准許部下使用其收藏的茶器舉行茶會；但反過來說，茶會若沒有獲得織田信長的首肯就不能開辦。諸位武將們為了獲得此等榮譽，無不奮力驍戰以爭取戰功。織田信長在論賞給具有功績的武將時，一定會問道「你想要一國封地還是名物茶器？」以此來決定賞賜，這可以說是織田信長操縱部下的巧妙手法之一。據說瀧川一益等人沒有獲得想要的茶入，而是得到上野國的封地賞賜，不過，織田信長在「名物狩獵」時所取得的名物茶器，其中有三十八件在之後數年的本能寺之變（一五八二年）時被燒毀。織田信長之所以會夜宿本能寺，是因為前一晚他邀請博多的茶人島井宗室和富商神谷宗湛，舉辦了一場以展示自己所有名物茶具收集品為旨的茶會，而且當時大多數的士兵並未跟隨前往，只有少數幾位近侍陪同夜宿。織田信長將茶道當做自己的政治謀略，卻也因茶道而使

自己落入喪命的境地，相當地諷刺；更甚者，討伐織田信長的人還是其所有部下大名中，最具文化人的氣質、並且精通茶道的明智光秀。

豐臣秀吉與茶道

織田信長在本能寺之變中被討伐身亡後，豐臣秀吉奪得天下成為掌權者，除了原本侍奉織田信長的三位茶頭外，他還另外任命了五名茶頭，總計有八位茶頭共同為茶道的發展注入心力。此外，豐臣秀吉利用茶道做為政治工具的手法，與織田信長相比可說有過之而無不及。關於這點有許多可能的理由及原因，這裡就列舉幾點說明。

一、國內的戰亂平定幾乎已告一段落，可用來行賞給立功武將的領國土地也已告罄，才會轉而以賞賜名物茶具或是賜予舉行茶會的許可來取代領地賞賜，以抓住武將的心。

二、豐臣秀吉出身卑微，也就是說他屬於由貧賤崛起的典型。這種人在功成名就之後，通常會加倍地玩樂，享受其年輕時想要獲得卻無法如願的夢想。

三、戰國時代與現代社會不同，當時能夠遊賞的事物非常地少，對豐臣秀吉來說，能夠飽嚐自己的優越感又能盡情遊賞的娛樂，就以茶道最為合適。

四、此外，茶道不僅僅是用來玩賞休閒的娛樂，如同「茶禪一味」這句話所說的，茶道在精神修養方面也具有深遠意涵，因此也含有鼓勵其諸位屬下部將修身養性的意味在內。

五、在窄小的茶室內所舉行的少人茶事（參見124頁）可達到凝結同伴意識與團結精神的效果。

從這些理由來看，可以看出豐臣秀吉將茶道做為鼓勵屬下部將的獎賞，不過站在不同的角度，也有人認為這種做法是邪門歪道。然而，無論是何種思考角度或利用方式，皆不會改變「茶道」本身所應受到的評價。即使豐臣秀吉利用茶道的方式是將其視為權力運作的一環，已經偏離茶道原有的精神，但這並不會貶損「茶道」本身所具有的根本價值。

豐臣秀吉在與千利休相遇的一五六九年時，尚未獲得舉行茶會的許可，一直要到天正六年（一五七八年）

才獲准開辦茶會；此外以當時兩人實質上的地位來說，千利休的地位遠遠高於豐臣秀吉。或許當時豐臣秀吉曾屈居於千利休之下的這層關係，就是造成他日後無解的矛盾情節的原因。

千利休是一位商人，而且還是堺城的商人，以某種層面來說，堺城在當時的日本境內，是一座相當難得能夠被承認其自治地位的都市，城的四周圍繞著溝渠，以某種層面來說，堺城在當時的日本境內，是一座相當難得能夠被承認其自治地位的都市，城的四周圍繞著溝渠，同時也都具有如武士一般強勢的個性，今井宗久、津田宗及等茶頭，在堺城也是被稱為納屋眾（譯注：堺城豪商，掌管堺城的城務）的代表性商人之一，各自坐擁強大的勢力與財力。另外，生產槍砲的技術在流傳至種子島後，最早亦是由堺城進行開發並成功大量生產製造；堺城強大的工業力，使得其具有左右日本戰術變化的影響力。織田信長因為獲得堺城納屋眾的支持，而能夠運用他們的財力、武力，特別是槍砲技術，若說他是因此而得以統一天下也不為過。然而，堺城出身的茶頭們同時具備了富商規模的財力，以及武將般的膽識，並不是以普通的方法手段就能應付的對手。即使到了豐臣秀吉的時代也是一樣，特別是以性格剛強耿直而聞名的千利休，更是頑強難纏。因此，千利休對於豐臣秀吉把自己視為部下的做法，必定會感到相當厭惡不快吧，他一定是一直到死都無法衷心地對豐臣秀吉心悅誠服。

豐臣秀吉與千利休

豐臣秀吉因為立下攻占中國地方（譯注：日本本州島的西部地區）的功績而獲得織田信長的賞賜，准許開辦茶會，此時為一五七八年，距織田信長遭遇本能寺之變不過是前四年的事情。這是豐臣秀吉首度獲得織田信長的認可並被視為重臣之一。

當時千利休對豐臣秀吉而言是茶道上的師尊，身分相差懸殊，而且千利休背後還有織田信長的支持，豐臣秀吉與他也有十四歲的年齡差距，因此豐臣秀吉奉千利休為師也是理所當然的事情。此外從千利休的觀點來看，豐臣秀吉不過是其眾多武將弟子之一罷了。

之後本能寺之變使得天下霸位易主，然而即使豐臣秀吉成為了人上人，對千利休來說，他依然還是自己的

門下弟子之一，並沒有什麼特別的不同。從其個性特色來看，提倡「侘寂」的千利休也不可能因此特別對其低頭，他絕對不屑行逢迎諂媚之事。

豐臣秀吉在攻打小田原的北條時，不但讓千利休同行，還時常在戰陣中舉辦茶會，相當地重用他；不過豐臣秀吉喜好奢華排場的個性，和千利休以「侘寂」為中心思想的茶道精神無法相容，兩人因此產生嫌隙。千利休對於豐臣秀吉建造的「黃金茶室」大肆批判，而豐臣秀吉則嫌厭千利休製作的竹製花入而將其打爛摔壞，兩人就這樣逐漸發展成水火不容的惡劣關係。

千利休死亡的真相

豐臣秀吉逼迫千利休切腹自殺的理由眾說紛紜。

豐臣政權確立了士農工商的身分階級制度，然而千利休出身自最為低微的商人階級，卻享有三千石的優渥奉祿，這樣的反差，也使得豐臣秀吉漸漸產生了對於千利休的地位是否過高的不快念頭。人心這種東西會隨著身處環境的變化而不斷改變，這是古今中外恆久不變的道理。豐臣秀吉在一開始不僅將千利休奉為茶道的老師，同時也是其政道方面的諮詢對象，這或許也是因為豐臣秀吉的周遭雖然有許多武將部屬，但卻沒有文人出身者可協同商量的緣故吧。然而當石田三成、前田玄以等文治派的武將以豐臣秀吉的幕僚身分逐漸抬頭，而豐臣秀吉也開始重用他們的意見後，對於千利休的建議也就愈來愈覺得難以入耳了。

接著，如同後面文章中將介紹的，豐臣秀吉與博多的富商神谷宗湛結為知己後，千利休開始對豐臣秀吉的政策抱持疑問，每每可看到兩人的意見分歧。

「樂燒」是千利休發掘的工匠長次郎所燒製出來的陶瓷器皿，千利休喜歡黑色，但是豐臣秀吉卻覺得「黑色感覺髒髒的，還是紅色比較好」，而命長次郎燒製「赤樂」。某次千利休邀請豐臣秀吉參加他舉辦的茶會，當時千利休周遭的人都勸他最好顧慮豐臣秀吉的喜好，使用赤樂茶碗比較妥當，然而千利休卻還是使用了黑樂茶碗，因此招致豐臣秀吉的不快。因為兩人內心的固執堅持，豐臣秀吉與千利休之間的關係，就這樣逐步發展到

無法收拾的地步。

豐臣秀吉舉出千利休的罪狀有兩個。第一個罪狀是千利休曾捐獻經費給大德寺做為修理山門（三門）的費用，當時在山門的樓閣（金毛閣）上便擺放了千利休的木雕像。當豐臣秀吉到這個大德寺參拜時，即使是他也必須從山門下方通過才行，他因此認為「千利休的木像看輕貶低自己」而勃然大怒。事實上是，大德寺的古溪宗陳禪師與千利休的交情匪淺，因為千利休捐獻協助，才會提出在樓閣上擺放利休木雕像的建議。然而，古溪禪師自己也因為這個事件而被豐臣秀吉下令趕出京都城外。

第二個罪狀是，「千利休將不具有珍貴價值的茶具哄抬價格販賣，從中獲得不當利益，天理不容」。據說千利休對於茶具的鑑賞，具有當代第一的審評眼光，當時從海外（中國、朝鮮）傳進日本的茶具器皿都稱為「唐物」，備受珍藏喜愛，價格不斐；相對於此，千利休反而是從日本國產的茶道具中挑選合乎自己眼光的物品來收藏，並以此來舉行茶事、茶會。說到陶瓷器類時便會提到的「和物・國燒」，指的就是這類物品，例如原本是燒瓦工人的長次郎所燒製出來的茶碗，千利休就稱之為樂燒並予以珍藏。對於這種情況，豐臣秀吉的親信中屬於反利休派的石田三成、前田玄以等人，就開始進獻讒言來陷害千利休：「千利休哄抬便宜茶道具的價格，藉此從中獲取不當利益、中飽私囊。」

這已經不是將其看做是藝術上的見解不同就能夠解決的了；這是舊權威體系的派閥，對於千利休否定舊有威權的行為所做的反動。一直以來以「唐物」為代表性的外來珍品，都無法被擁有清高風骨的千利休所認同，甚至可以說，他由「侘寂」的見解為出發點發起了愛用國產物的運動。織田信長和豐臣秀吉在此之前就曾展開被世人稱為「名物狩獵」的行動，大肆收集茶具名品以及珍貴的絕品寶物；而千利休的言行主張，等於是對「名物狩獵」這種行為和對名品採取了嚴厲批判的立場，這對豐臣秀吉及其奉承者來說，就是千利休對自己的反抗表現，而招致他們的不快與怒意。

千利休當然也預想得到自己的行為會導致豐臣秀吉的不悅，然而要自己屈節做出毫無意義的事情，無論如何更是不可能吞得下這口氣。即便如此仍不願屈服的千利休，展現出其高風傲骨。當千利休看到豐臣秀吉的行

42

為以及政治、軍事上的作為時，或許就已經痛切地體認到自己無法追隨豐臣秀吉、兩人勢必水火不容的覺悟了吧。

千利休被冠戴的罪名

上述的兩個理由，是豐臣秀吉公開陳述的罪狀，但其實背後還有其他幾點原因。

千利休有一位離開夫家回到娘家的女兒。豐臣秀吉見到她後，便命令千利休將女兒獻給自己，但是千利休並沒有遵從，這讓豐臣秀吉感到顏面盡失，對千利休憎恨不已。這名女性被稱為「吟公主」，在小說或戲曲中都可看到這號人物。

另外，千利休對於豐臣秀吉出兵朝鮮的政策也抱持著批判的態度，據說這也讓豐臣秀吉感到相當不快。在諸位大名中，有許多人都已經對豐臣秀吉的好戰感到厭煩，而比較想把精力花在經營自己領土國的內政上，然而這些大名們不敢自己親口說出這意見，因此就拜託豐臣秀吉的親信千利休幫忙進言。德川家康等大名大概就是如此吧。對此，豐臣秀吉也因為自己的政策遭受批評而大為不悅。

豐臣秀吉看到千利休所收藏的名品「橋立壺」後，便命令他進獻給自己，但千利休仍然不從而使得豐臣秀吉極度不快。這應該就是導致千利休被下令切腹自殺的最大近因，事情就發生在他被放逐前不久的二月初左右。

此外，非常了解千利休、同時也是千利休保護者的羽柴秀長，在一五九一年一月二十二日病逝後沒多久，千利休馬上於二月十三日被放逐回堺城，並於二月二十八日被命令在京都切腹自殺，將這些事件串連在一起，便可以想見呈進讒言者應該也忌憚羽柴秀長的仗義執言，才會等他死後再展開行動。

另外還有一個可能就是，堺城與博多之間的勢力鬥爭中，堺城輸給了博多，代表了時代開始變遷，而千利休也因此被捲入其中。織田信長的時代正好是堺城的全盛時期，而豐臣秀吉剛開始掌權時，也必須能夠運用堺城的勢力才行；之所以重用千利休以及其他堺城出身的茶頭，就是因為考量到與堺城間的關係交情，為了利用這個城市的勢力所做的決定。不久之後，豐臣秀吉重新整頓九州平定的軍隊，並將其據點移至博多，由於眾多的官兵、軍事資源都集中到這裡，使得博多城得以急速發展，取代堺城成為新的貿易都市。而豐臣秀吉也將博

多看做是出兵朝鮮的重要根據地，便將其當做自己的直轄地，並派遣石田三成為代理官員負責統治。豐臣秀吉相當重用博多的富商神谷宗湛，他同時也是一位茶人，豐臣秀吉駐紮在博多當地時，便時常命他開設茶會。至此，神谷宗湛就如同之前的千利休般成為了豐臣秀吉的諮商對象兼茶頭，獲得豐臣秀吉極大的信賴；相反地，千利休就逐漸被豐臣秀吉疏遠。

高風傲骨之人‧千利休

利休在死前留下了非常昂揚強烈的遺偈（遺言）。

今此時ぞ天に抛つ

提る我得具足の一太刀

祖仏共殺

我這宝剣

力囙希咄

人生七十

天正十九年仲春廿五日　利休宗易居士（署名畫押）

性的解說：

關於這段遺訓的涵義，出處書典中所做的解釋有許多的說法，在這裡則大致就利休意欲表達的涵義做普遍

「人生在世七十年，我全心全意地致力於茶道發展；在這之間，人生也曾遭遇過許多高迭起伏，但如今就要在這裡結束，實在令人感慨萬千。刀起刀落，我的生命便就此告終。我將用眼前這把寶劍結束性命，之後就將前往往能夠捨棄一切財物、超越所有世俗的世界，在那裡我將超脫一切束縛，自由自在地邀遊其間。」

這段遺言清楚地表露出利休在惋惜遺憾中，仍抱持著覺悟豁達的心境。

逼迫利休至死方休的豐臣秀吉，在他死後一年舉辦了利休式的茶會，三年後又准許避逃至會津的利休之子少庵返回京都，並認可千家流派的復興，從這些事情可以看出豐臣秀吉對於自己在一時盛怒下就下令千利休舉劍自戕，感到相當後悔。

我們現在進行茶道的修業練習時，時常被叮囑的注意要點之一，就是在稽古（參見第六章）場上禁止談論政治與宗教話題。這個千家流派代代相傳的口頭訓示，或許就是源自千利休被捲進政治事務、最後導致被迫自戕下場的教訓吧。

千利休的繼承人・細川三齋

天正十九年（一五九一年）二月十三日，千利休接到豐臣秀吉的命令，必須在堺城的宅邸中閉門思過，而搭船從淀川順流而下回到堺城；當船接近淀的泊船處時，千利休看見有兩名武士站在那裡，默默地目送著自己，那兩人就是細川三齋（忠興／一五六三～一六四五年）和古田織部。這兩名武士是千利休寄予厚望、期望他們能傳承自己茶道精神的弟子，他們能夠不顧自身危險前來送行，對於覺悟到自己死期將至的千利休來說，感到非常地感激欣慰。如果這件事情傳到豐臣秀吉的耳裡，一定會有損豐臣秀吉對他們的觀感，但即使如此他們仍選擇這麼做，可以想見這兩人有多麼地尊敬千利休，同時也顯示出他們對於豐臣秀吉處置千利休的方式有著強烈的不滿。

在這之後，千利休再度被召喚回京都，並被下令切腹謝罪；有一說細川家讓千利休的長男道安藏身在其領土內，這也顯示出千利休與細川家的深刻交情。

千利休的弟子中有七位得到其茶法真傳的弟子，後世稱他們為「利休七哲」。

這七人分別為蒲生氏鄉、高山右近、細川三齋、芝山監物、瀨田掃部、牧村兵部、古田織部，也有說法是將織田有樂或者荒木村重算在內。這些人無一不是戰國大名，特別令人注意的是，當中有多位都是天主教徒或

者是其支持者。據說在這七人當中，千利休特別認同細川三齋和古田織部為自己的後繼者，他們也因此受到矚目。

千利休死後，古田織部並沒有直接傳承原本的利休茶道，而是在茶道中加入了自己風格的創意與想法，在點前手法和茶道具的部分也創造出特有的「織部流」、「織部風」等風格，無論怎麼看，其做法似乎都在否定千利休的想法；相對於此，細川三齋則是忠實地傳承了千利休的思想，並將其流傳至後世。

文武兼資的細川家

千利休擔任織田信長的茶頭並教導其茶道，織田信長則利用茶道做為政治手段之一，只有經過自己認可的大名才能夠舉辦茶會。在這些獲得許可的大名之中，有一位就是細川三齋的父親細川幽齋（藤孝／一五三四～一六一〇年）。

細川幽齋是足利第十三代將軍義輝的親信，當身分相當於細川氏族家臣的「三好三人眾」（譯注：戰國大名三好長慶的三名部下）與松永久秀共同密謀造反、襲擊將軍時，細川幽齋救了將軍的弟弟足利義昭並逃離京都，之後投靠織田信長。織田信長奉足利義昭為主，協助他返回京都，並放逐三好一族與松永久秀所推戴的第十四代將軍足利義榮，擁戴義昭為第十五代將軍。因為這樣的緣由，細川幽齋便轉投織田信長麾下。

細川幽齋是一位非常優秀的武將，從其家世淵源的出身來看，也可知道他本人擁有相當深厚的涵養。他不但精通古今的典章制度，對於文學、詩歌也相當通曉，被認為是當時古今學術精義的傳承者。細川幽齋在茶道方面師事武野紹鷗，和千利休師出同門，也比織田信長更早具有茶道方面的深刻素養。之後，織田信長也把將軍足利義昭放逐出城，但細川幽齋離開了足利義昭，轉而侍奉織田信長。而這只是細川氏取巧的處世哲學的第一步而已。

當織田信長在本能寺中遭受襲擊身亡後，細川幽齋又改而侍奉豐臣秀吉、豐臣秀吉死後則改奉德川家康為主。細川幽齋和同樣身為織田信長重臣的明智光秀具有相同的文武素養，兩人被認為具有意氣相投的同袍意識，織田信長考慮到這一點，便讓細川幽齋之子細川忠興（三齋）迎娶明智光秀的次女玉子。當明智光秀在本能寺討伐織田信長之後，便要求細川藤孝（即細川幽齋）與細川忠興父子倆共同舉兵起義，但是父子兩人拒絕

了這個提議，忠興甚至與明智光秀之女、也就是自己的夫人玉子暫時離婚。細川父子冷靜地分析了諸位將相的勢力版圖，判斷明智光秀想要奪取天下是毫無勝算，便決心跟隨豐臣秀吉；而為了要切割與明智光秀之間的關係，細川忠興才會假裝與玉子離婚。玉子藏身在丹後半島的深山裡，等待事件過去；在這當中，她接受洗禮成為基督教徒（一五八七年），並改以洗禮名葛拉夏為名。

關原之戰時，細川忠興加入了屬於德川家康一方的東軍；因此，屬於大坂一方的石田三成便攻打細川忠興的領國丹後宮津城，想要捕捉葛拉夏夫人為人質。夫人為了避免自己會影響細川忠興在戰場上的判斷而成為他的絆腳石，便拒絕投降而自殺身亡。這個發生在戰國時代的悲劇故事，至今仍一直為人講述流傳不已。

細川忠興從十五歲第一次投入戰場開始、一直到大坂夏之陣為止的約四十年間，侍奉過織田信長、豐臣秀吉、德川家康等人，參加過數十次的征戰，立下了無數的戰績功勳。織田信長封給他丹後宮津城與十三萬石薪俸；關原之戰後，他又因為戰功彪炳而獲得德川家康封賞，成為豐前小倉之地的大名，享有三十九萬石薪俸；到了第三代將軍德川家光時，其子細川忠利又被轉封到肥後熊本，並享有五十四萬石薪俸，一族的興盛發展歷經了整個江戶時代。

在紛亂更迭、瞬息萬變的戰國時代裡，細川一族先後侍奉了織田信長、豐臣秀吉、德川家康等三位君主，伺機而動、行事靈活、洞悉人事、手腕得當，時而殺雞儆猴，如此才得以確保了一族的安泰。當他們判斷各種事務時，應該不是單純只憑直覺行事，而是具有相當程度的情報收集組織做為後盾的吧。每逢遭遇重大關卡時，便總動員這個情報組織來收集資料並加以分析，時而大膽地放手一搏、時而細心地謹慎判斷。由他們能夠從宏觀角度來行事的見識看來，細川一族的教養真的是相當深刻扎實。

在細川幽齋所寫作的和歌當中，有兩首與茶道相關的作品：

「身為武士卻不諳武藝茶道，再沒有比這更為恥辱者」

（武士の　知らぬは恥ぞ　馬茶の湯　恥より外に　恥はなきもの）

這兩首作品都顯示出文武兼備的重要性，從馬術和茶道同等重要的觀點來看，可以感覺出細川幽齋這個人的氣質與涵養，以及當時人們對於茶道的想法，是相當有趣的和歌作品。如果只憑武道教養的思考判斷，就想要洞見瞬息萬變的時代趨勢，是非常困難的。可以說唯有知性與教養兼修者，才具備了一名真正的武將應有的條件。

細川家的四則逸事

● 蒲生氏鄉與細川幽齋間有關茶道道具的逸事

這兩人都是千利休的大弟子，同時也是交情匪淺的茶道之友。細川幽齋擁有為數眾多的貴重茶具，為世人所欣羨。蒲生氏鄉某次對細川幽齋提出請求：「請務必讓我見見您那眾多的珍貴收藏。」他在約定好的日子裡前往拜訪細川幽齋，然而，細川幽齋卻只將其代代相傳的武具、鎧甲、槍、刀等擺飾出來，好讓蒲生氏鄉欣賞，但卻完全沒有拿出蒲生氏鄉所期待見到的茶具名品。感到意外的蒲生氏鄉不禁問：「請問沒有茶道具嗎？」細川幽齋卻答道：「我是一名武士，說到武士所持有之物當然就是武具了，因此才會讓你看看我這些武具收藏。如果您是想看看茶道具的話，那我就拿出來讓你鑑賞一下吧。」說完便拿出許多茶具名品來讓蒲生氏鄉觀賞。

這件事情顯現出細川幽齋對於茶道的看法，不管怎麼說，茶道都是他在克盡武士本分之餘的嗜好而已。

● 毛利輝元與細川幽齋間有關鯉魚料理的逸事

從這則故事裡可以看出，細川幽齋也是一位精通古今美食的文化人。

毛利輝元聽說細川幽齋擁有一手精烹美食的好手藝，便向他請求道：「請務必讓我一睹您鬼斧神工的精湛刀工。」細川幽齋在箱子上鋪了兩張奉書紙，將毛利輝元帶來的鯉魚放在紙上，並用菜刀處理那條鯉魚；處理完後他們仔細地檢查墊在下方的奉書紙，但據說紙上完全沒留下任何刀鋒的痕跡，只有兩處地方疑似有稍許劃

48

傷的樣子。

● 細川三齋與千利休生前愛用的「石燈籠」

當千利休招致豐臣秀吉的不滿而覺悟到自己死期將至時，便將自己愛用的物品一一贈送給身邊親近的親友們，做為遺留人世的紀念。而細川三齋從千利休那裡獲贈的，是千利休自詡為天下第一的摺紙裝飾石燈籠。

千利休死後，細川三齋非常愛惜地收藏著這只石燈籠。豐臣秀吉聽說後也想要得到，便對細川三齋下令，命他獻上。據說，細川三齋急中生智，故意破壞了燈籠笠的一部分，並告訴豐臣秀吉說：「獻上這只破損的石燈籠實在太過失禮，請恕我無法進獻。」藉此順利地推辭掉。

細川三齋將這只石燈籠安置在起居間的庭院裡，每日凝望靜賞，據說他即使是因參勤交代（譯注：規範諸大名需每年往返京城和領地間居住的江戶幕府制度）而外出遠行時也要特地隨隊搬運，在旅途中依然每日凝賞，每到了晚上也一定會點上燈火。在他死後，這只石燈籠依據他的遺言做成了其墓碑，安置在大德寺高桐院裡，與葛拉夏夫人的墓並排在一起。

● 「有明茶入」與細川三齋

細川三齋從豐臣秀吉那裡獲賜一只茶入道具，名為「有明茶入」。

當細川三齋改建自己的宅邸時，因為資金不足，而將這只茶入以五十兩的價格當出去。之後，這只茶入經過好幾次轉手後，成為德川家康的所有物；而德川家康也在關原之戰後，將這只茶入做為獎賞賜給了家臣津田秀政。某次津田秀政舉辦了一場茶會，接受邀請出席的細川三齋，將茶會上使用的「有明茶入」偷偷地帶了回家，之後再命使者帶著兩百兩、以及西行法師收錄在《新古今和歌集》中的和歌作品「未料年邁再渡此山頭，命なりけり小夜の中山」（年たけてまた越ゆべしと思いきや 命なりけり小夜の中山），前往拜訪津田秀政。由於津田秀政對於和歌想表達的意念「因為歲數活得夠久，才有機會再度攀越中山山頭」感到認同，便原諒了細川三齋的行為，就這樣將這只茶入讓給了他。自此之後，「有明茶入」又稱為「中山茶入」。

細川三齋隱居之後，將當家主權讓給了兒子細川忠利，但是一六二七年爆發嚴重的旱災時，細川忠利為了拯救生活陷入窘境的農民，而將這只茶入以一千六百枚黃金的代價讓給了酒井忠勝。據說細川三齋聽說這件事

情後，對細川忠利讚道：「忠利的茶道信念實屬上等。」細川忠利將領地人民的生活性命看得比茶具名器還要重要，其治世精神相當可貴。

從「輪飲」的形式探見茶道精神

茶道最大的特色之一，就是「濃茶」的輪流分飲形式。泡茶時打出細碎泡沫來飲用的「薄茶」，是每人各飲用一碗茶·；而採用練茶方式（參見56頁）來泡茶的「濃茶」，則是數人輪流分飲一碗茶。

據說濃茶的做法原本也是一人一碗，後來是由千利休完成輪流分飲的禮法。同席的客人之間必須要有能夠共飲同一碗茶的交情，因此在邀請賓客時，就必須細心安排名單，從這裡也可以了解到「利休七則」中「用心款待賓客」所要傳達的含意。之所以會發展出輪飲的形式，有說法認為濃茶的泡製方法和薄茶不同，必須要仔細地練拌過，如果一人喝一碗就會非常耗時，因此才一次就調製出數人份的茶量；另外還有說法認為是由於茶事是在狹小的茶室中由限定的人數所進行，為了增添其神祕性才衍生出這種做法。不過最為正確的解釋，應該還是為了讓同席的賓客間更為親近並共享樂趣，才發展出這種形式。

客人在進入茶室時，必須要低著頭從「躙口」進入室內；即使是具有武士身分的客人，也必須將佩刀放置在茶室外的刀掛（譯注：讓刀橫擺置放的器具）處後低下頭進入茶室內。雖然武士和町人（譯注：江戶時代居住在都市內的工商業者總稱）間有著上下身分階級之差，但是只要共處在同一茶席上，所有同席客人間就都是平等的，為了要實際表現出這樣的心意，才會彼此用同一只茶碗品茶。

茶入蓋子的內側即使到了現在，通常還是會貼著金箔或銀箔，另外也有在茶碗內側貼上金箔或銀箔的做法。在戰國時代盛行的世代中，常常發生使用毒物暗殺、密謀造反的情況，由於金箔和銀箔會對毒物產生反應而變色，因此便被用來當做檢查茶中是否放有毒物的方法。藉著讓所有人使用同一只茶碗品茶的方式來解除戒心、放鬆心情，使客人間透過同一味茶而彼此心意相通；對於千利休來說，在茶室裡的所有人都必須抱持著毫無惡念的心意才行，而輪流分飲的方式也就是他對武將們無言的訓示吧。

50

基本做法 ❷

茶點與盛裝茶點的器皿

茶席上使用的茶點分為「干菓子」與「主菓子」兩種。原則上，飲用「薄茶」時搭配的點心是「主菓子」，飲用「濃茶」時搭配的則是「干菓子」。如字面所示，「干菓子」指的就是乾燥的點心。像是打物菓子、押物菓子、有平糖、煎餅、落雁、金平糖等平時常見的點心，都屬於干菓子。而飲用「濃茶」時搭配享用的「主菓子」，則是指練切、羊羹、麻糬、饅頭等包有內餡的生菓子，在日常生活中較不常見。大致來說，可以用手拿取直接品嚐的點心就是「干菓子」，而需要使用筷子和牙籤的就是「主菓子」。

近年來，就連在「薄茶」的茶會中，也有愈來愈多人使用「干菓子」感覺好像有些被冷落了呢（譯注：打物、押物、練物菓子是依製作手法做為種類區別）。

盛裝「干菓子」的「干菓子器」一般是使用木紋器具或塗漆器皿等漆器，或使用以竹子、一閑張等素材製成的容器，並不使用陶瓷器具。相對地，「主菓子」則使用經過燒冶而成的陶器、瓷器等，像是菓子缽，名為「緣高」（類似用於日式料理的多層方木盒，是一種可層疊五層的漆器）的漆器、或是銘銘皿（譯注：供個人盛裝食物用的小盤子）等。

品嚐茶點的方式

當茶點端上茶席後，亭主馬上會向在座的賓客致意道：「請各位享用點心」，此時正客（最上座的客人）會先

向亭主答禮，再向次客致意道：「那我先享用了。」（這種做法稱為次禮）之後，便用兩手輕輕地將盛裝茶點的器皿舉高到額頭處，以表示感謝之意。接著，正客再取出收在懷中的「懷紙」，置放於榻榻米的內緣與自己的膝前之間，並注意將懷紙的「輪邊（折疊邊）」朝向自己擺放。如果端出的點心是「干菓子」，只需用左手輕輕地扶著菓子器，直接以右手的大拇指和食指拿取到懷紙上即可。如果亭主準備了兩種茶點，就要先拿取最外側的茶點。接著用懷紙邊角稍微擦拭拿過茶點的手指後，便可端起裝有茶點的懷紙，以手直接拿取享用。

如果端出的點心是「主菓子（生菓子）」，通常都附有筷子，且筷尖朝向左側擺放在菓子器上。從端出主菓子一直到取出「懷紙」的過程，像是致意、回禮、放置懷紙等動作，都同前述「干菓子」的做法。放好懷紙後，便以右手從上方拿起筷子，左手從下方以夾取的手勢重新拿著筷子；接著左手輕輕地扶著菓子器，右手用筷子夾出最上面的一個菓子放到懷紙上，然後左手再從下方扶著筷子，接著以右手從上方握住筷子，並用懷紙邊角擦拭清潔筷尖後，再將筷子放回菓子器上。接著，以兩手將菓子器遞給左方的次客，便可端起裝有點心的懷紙，使用牙籤來品嚐。

上述筷子的使用方式，其實就是品嚐懷石料理的基本禮儀，因此請務必將這個做法當做常識牢記在心。另外，點心必須在茶端上桌之前吃完，因此要留意享用的時間。

主菓子的品嚐方式

從答禮一直到擺放「懷紙」的步驟，和干菓子的做法一樣

干菓子的品嚐方式

請享用點心。

先向亭主答禮，再向次客致意

先享用了。

用兩手將菓子器舉到額頭處以表謝意

接著將菓子器擺放在榻榻米外側

● 筷子的使用方式

右手從上方拿起筷子

左手從下方托著

右手從下方重新持筷

夾出最上面的點心，放到懷紙上

左手輕地扶著器皿

右手從上方握住筷子

以懷紙邊角擦拭清潔筷尖

將筷子重新放回器皿上

將菓子器皿遞給次客，端起裝有點心的懷紙後，使用牙籤分成小塊來享用

輪邊

將懷紙置於膝前，輪邊朝自己擺放

用手直接拿取最外側的點心

用懷紙擦拭清潔指尖

將菓子器遞交給次客，端起裝有茶點的懷紙，以手拿取享用

薄茶的品嚐方式

茶可分為「濃茶」與「薄茶」等兩種。「濃茶」是將抹茶調製得較為濃稠，並由數人使用同一只茶碗輪流品茗的形式，是在正式的茶席上所飲用。

而在一般茶會中常見的抹茶則被稱為「薄茶」。從「棗」當中以「茶杓」取出約一杓半的抹茶加入「茶碗」中，注入適量熱水後，以「茶筅」持續攪拌至起泡（這個步驟稱為點茶），再遞交給客人（通常是由助手（稱為半東）將茶送到客人面前）。

客人在品茗之前，要先將主人事先拿出來的茶點從菓子器中取到懷紙上，並先行品嚐。

放置在客人前方的茶碗，必須將正面對著客人，也就是將茶碗圖案最精緻美麗的部分朝向客人。客人首先要將茶碗放到自己與右側客人之間的位置（參見插圖①），並向對方推薦道「要不要再品嚐一次呢」，當客人接收到對方回覆「不用了」的致意之後，再將茶碗移到自己與左側客人之間的位置（②），並向對方致意道「那我就先享用了」，接著將茶碗挪到自己正前方榻榻米邊緣的內側（③），向亭主微微行禮說道「我就收下您的奉茶了」。在這個部分必須牢記，要向右方、左方、中央等三方致意的做法。

接下來終於要品茶了，先用右手取茶碗並以左手托住，兩手將茶碗輕輕地舉高至額頭處，以表達感謝之意；接著，為了避免弄髒茶碗正面，先以右手將茶碗往左方轉動兩次後，再開始品茶。

品茶後，將茶碗邊緣沾有茶漬的部分以右手食指及大拇指輕輕拭淨，再用懷紙（也可使用手帕）將手指上的髒污擦拭乾淨。接下來將茶碗往右方回轉兩次，讓茶碗正面回復到面向自己的方向後再放下。

鑑賞茶碗的時候，先將茶碗放到榻榻米邊緣的外側（④），兩手輕攏置於身前，觀賞茶碗整體樣貌；接著彎下身軀，將手肘放在膝蓋上，用兩手穩穩地拿好茶碗仔細鑑賞後，再將茶碗放回榻榻米邊緣的外側，再次觀賞整體樣貌。

交還茶碗的時候，要將茶碗轉動兩次讓正面朝向對方後，再放回榻榻米邊緣的外側（④）。助手會來將茶碗撤走，這時別忘了向對方致意說道「謝謝您的款待」。

這一連串的動作，只要模仿自己右側（上座）客人的做法，大致上就不會有什麼問題。也就是說，茶道初學者要盡量避免擔任正客（座位在最右側的客人）。

在茶會當中，離亭主（茶會中的點茶人）最近的席位是上座，坐在這個席位上的客人是正客，接下來依序為次客、三客等，最後一位客人則稱為御詰，是最富有經驗的人所坐的席位。

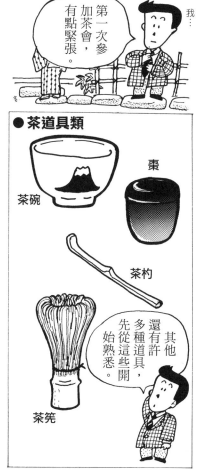

● 茶道具類

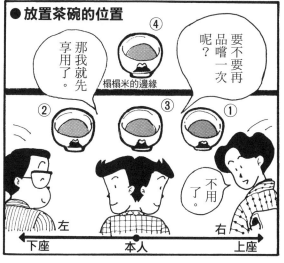

● 放置茶碗的位置

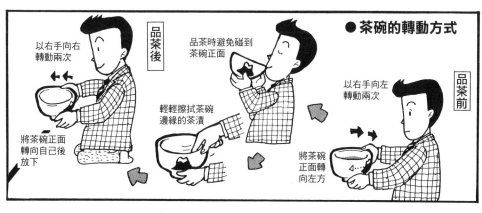

濃茶的品嚐方式

「濃茶」的做法是在一個茶碗中裝入數人份的茶量，讓同席的賓客輪流分飲同一碗茶。在一般的茶會中所進行的點前大部分都是「薄茶點前」，不過在傳統的茶事中，「濃茶點前」才是主要的做法。

享用濃茶之前，會先品嚐包有餡料的點心，也就是俗稱的生菓子。在飲用濃郁的茶湯前先品嚐一些生菓子，這樣的組合相當搭配。練泡濃茶時，一服茶的分量大約是掌握在三至四人分左右。薄茶的泡茶手法稱為「點茶」，而濃茶的泡茶手法則為「練茶」。練泡濃茶時，並不需要將茶湯練泡至起泡，熱水的分量也比薄茶要少，因此口感較為濃郁稠濁。

在練泡濃茶時，使用「樂茶碗」和使用其他種類茶碗的練泡手法不同。所用的不是樂茶碗時，必須要準備古帛紗，連同茶碗一起端上茶席，而正客亦必須連同古帛紗一起端取，並在古帛紗上使用茶碗。接著就來看看使用樂茶碗時的做法吧。

正客將亭主端出來的茶碗端取過來後，要擺放在自己與次客之間的位置，此時在場所有賓客要一起行禮（這種做法稱為總禮）。接著，正客再以右手拿取茶碗並用左手托住，懷著謝意將茶碗舉高至額頭處致意後，將茶碗順時針轉動兩次，以避免嘴部直接碰觸茶碗正面，便可喝一口茶。此時，亭主會提出詢問：「茶的溫度濃淡如何呢？」正客要回答：「恰到好處。」接著，正客再喝下約兩口半、

總共喝了三口半左右的茶後，便將茶碗放下，並利用事先備好收在懷中的濕茶巾，將茶碗邊緣的茶漬擦拭乾淨。次客在正客飲用第二口茶時，就要先向三客行禮致意道：「我要先享用了。」正客以右手取茶碗並用左手托住，將茶碗轉回正面朝內的方向後，單膝轉向次客，由正客將茶碗遞交給次客。接著，正客也要單膝轉向正客，由正客將茶碗遞交給次客。接著，正客和次客再同時轉回正面，由正客行「送禮」，而次客則回敬「受禮」。次客在回敬受禮的同時，也將茶碗輕輕地舉高至額頭處表達感謝之意，再使用和正客一樣的方式品嚐茶湯。當次客品嚐第一口茶時，正客要向亭主行禮致意，並詢問亭主「茶銘」和「詰」（茶種的銘或是製茶店家的名稱）等，以表達感謝的心意。

茶碗以同樣的方式輪下去直到末客（末座的客人），當末客飲盡茶並發出吸飲最後一口的聲音時，正客便以此為暗號，提出「鑑賞茶碗」的要求。末客接受這個要求，先向正客行禮答應後，再擦拭清理茶碗邊緣留下的茶漬，並將茶碗轉回正面朝內的方向，接著移坐到正客的前方，將茶碗的正面轉向正客後，將茶碗歸還給正客。接著拜見茶碗的做法和「薄茶」完全相同，必須謹慎仔細地鑑賞茶碗。

同席的所有賓客必須共飲最後一碗茶，因此彼此間的體貼心意非常重要。千利休在「茶道七則」中提及「要體貼細察同席者的心情」，亦包含這個意思。

剛開始接觸茶道的人鮮少有機會品嚐濃茶，若有機會品嚐的話，記得要先向前輩請教禮儀做法。

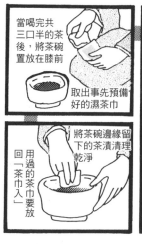

當喝完共三口半的茶後，將茶碗置放在膝前

取出事先預備好的濕茶巾

將茶碗邊緣留下的茶漬清理乾淨

用過的茶巾要放回「茶巾入」

當正客飲用第二口茶時

……先享用了

次客便向三客行禮致意

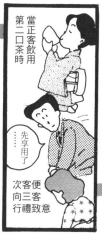

以右手拿取茶碗並用左手托住

將茶碗順時針轉動兩次

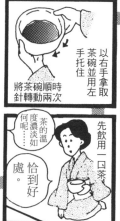

茶的溫度濃淡如何呢……

先飲用一口茶

恰到好處

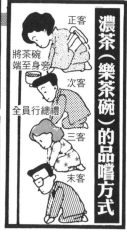

濃茶（樂茶碗）的品嚐方式

正客

將茶碗端至身旁

次客

全員行總禮

三客

末客

……請讓我鑑賞茶碗

當末客飲盡茶湯後正客便提出鑑賞茶碗的要求

末客將茶碗歸還至正客面前

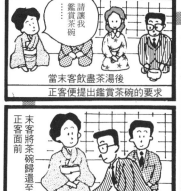

請問茶銘是

次客飲用第一口茶時

正客開始向亭主詢問問題

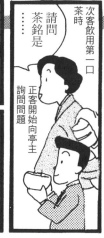

轉回正面

行送禮

行受禮

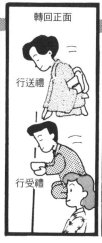

將茶碗轉回正面朝內的方向

單膝轉向次客

次客也以單膝轉向正客並接過茶碗

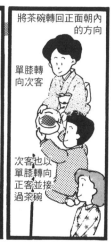

正客也往座席前方移

往座席前方移

末客拿著茶碗移

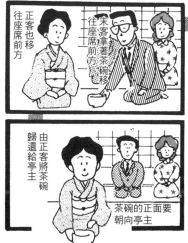

由正客將茶碗歸還給亭主

茶碗的正面要朝向亭主

接著以雙手拿取茶碗，仔細鑑賞茶碗

雙手輕攏於身前，觀賞茶碗全貌

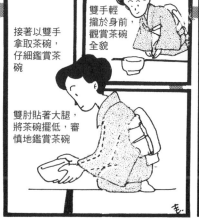

雙肘貼著大腿，將茶碗擺低，審慎地鑑賞茶碗

那我就先鑑賞了

鑑賞茶碗

將茶碗擺放在榻榻米邊緣的外側

茶道具的鑑賞與問答

出席茶會時，必須要鑑賞茶道具或進行詳盡的問答，有些人因為嫌這樣的做法很麻煩而討厭茶道。「道具的鑑賞」和「亭主與賓客間的問答」同樣屬於茶道的禮儀做法，是有一定的規矩做法要遵循的。問答的應對方式和內容等既定的做法，是以正客代表同席的賓客詢問亭主的方式來進行，因此要仔細聆聽其內容。

茶道有幾個必須進行問答的理由。茶道具一定都會有某些背景或淵源，這些茶道具是哪裡製造的、作家或作者又是誰、名稱是什麼、來歷又是什麼，這些引起賓客們好奇、關心的問題，就由正客做代表請求亭主向大家說明。

● 品嚐過茶與點心後所進行的問答（茶和點心都具有銘）

Q「這服茶十分美味，請問這種茶的茶銘是什麼呢？」

A「茶銘是『青雲』。詰則是一保堂。」（這是名為一保堂的茶商所製作的抹茶，茶的名稱則為青雲）

Q「詰又是什麼呢？」

A「那麼剛剛我們所品嚐的點心的銘又是什麼呢？」「製造商為何呢？」

Q「點心的銘是『月兔』。是由鶴屋八幡所製造。」

A「可以請您說明一下茶碗的來歷嗎？」

Q「茶碗是備前燒，由藤原健所做，是我在岡山入手的。」

● 當完整的點前流程結束後所進行的問答（鑑賞點前過程中所使用的茶道具）

Q「請讓我鑑賞茶入、茶杓、仕覆（譯注：收納茶入的袋子）。」

A「好的。」

Q「請問茶入的類型是什麼呢？燒窯地又在何處？茶入的銘是什麼？您曉得這個茶具的來歷背景嗎？」

A「茶入的類型是肩衝，在瀨戶的窯所燒製，是我六十大壽時收到的賀禮。」

Q「那麼茶杓的作者是誰？是否有銘呢？」

A「這是當代宗師的作品，銘為『洗心』。」

Q「請問仕覆所使用的布紋是哪一種呢？又是哪裡紡織製造的？」

A「這個仕覆的花紋是『雨龍間道』。由德齋所紡織製造的。」

茶道具和點心等是亭主費盡心思準備的，因此聆聽茶道具的來歷與說明，也是感謝亭主用心的一種表達方式。賓客與亭主之間一來一往、對答如流的問答過程，也能夠令聽者感到相當地生動有趣。

58

品嚐過茶與點心後所進行的問答

這服茶十分美味，請問這茶的茶銘和詰是什麼呢？

茶銘是『青雲』。詰則是一保堂。

正客

亭主

剛剛我們所品嚐的點心的銘是什麼呢？

點心的銘是『月兔』。由鶴屋八幡所製造的。

原來茶和點心都有名字啊。

可以請您說明茶碗的來歷嗎？

這個茶碗是備前燒，是我在岡山……

完整的點前流程結束後所進行的問答

請讓我鑑賞茶入、茶杓和仕覆。

好的。

從正客開始依序鑑賞亭主所拿出來的茶道具

仕覆

茶入

茶杓

鑑賞完畢，將茶道具歸還給亭主

請問茶入的形式、燒窯地和銘是什麼呢？這個茶具有什麼來歷背景嗎？

茶入的形式是肩衝。

這是在瀨戶的窯燒製出來的，是我六十大壽時……

請問仕覆的布紋及織製處是？

這花紋是雨龍間道。織製者是……

茶杓的作者是誰？是否有銘呢？

這是當代宗師的作品，銘為『洗心』。

這就是問答啊

聽著亭主和正客之間一往一來的暢談話語，人生動有趣地感覺相當讓……

非常地感謝您。

招待不周，實在不好意思。

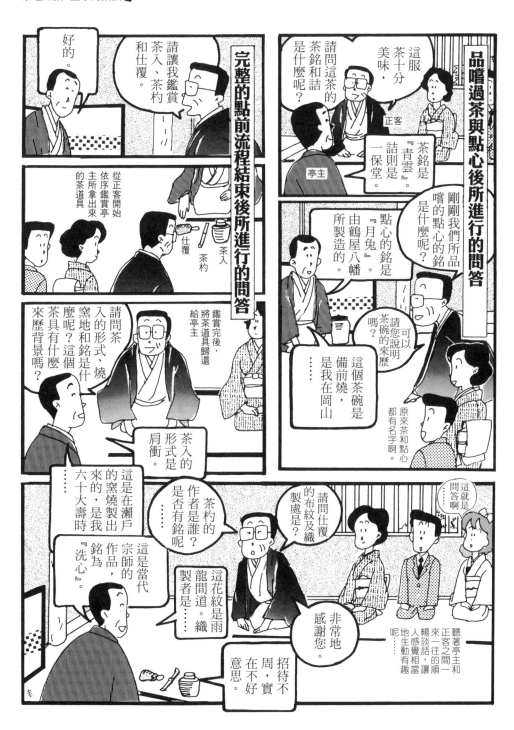

招呼致意的方式

「招呼致意」在日文中是以「挨拶」這兩個漢字來表示，「挨」是接近對方的意思，「拶」是引導對方回應的意思，所以這個詞彙所要表現的，就是敞開心胸地接近對方，讓對方也打開心門的一種行為。這是「挨拶」原本的含意，在茶道的禮儀做法中，有關「挨拶」約定俗成的做法或既定的慣例相當地多。這些慣例是使茶道禮儀變得複雜難懂，招致人們厭惡或批判的部分，同時也是重要的原因之一，但是，我們必須用心地理解這些禮法所寓含的意義，並且加以熟習。「挨拶」是由話語伴隨著賓客的正客代為執行，也有的則屬於無言，也就是不說話的做法。

行禮的種類與方式……招呼致意時，一定要伴隨行禮的動作。行禮分為真（深而慎重的行禮方式）、行（中等程度的行禮方式）、草（淺而簡單的行禮方式）三種，依據時間場合的不同，需要選擇的行禮方式也都有既定的規矩。不管是站著行禮或是坐著行禮，其規矩都是一樣的（參見26頁）。

扇子的使用方式……賓客一定要用右手持扇。扇子就是賓客身分的象徵。跪坐著行招呼致意的禮時，一定要將扇子置於身前（扇尖要朝向左邊），雙手扶貼地面。在這種情況中，扇子算是一種「結界」，主要用來區隔開自己與對方的座席。而進入席位就坐時，扇子則要擺放在自己的身後。

每年電視上都會播放京都宗師「初釜」（譯注：指新年第一次煮茶或第一場茶會、第一次茶道稽古）的情形，其中有許多賓客非常不習慣使用扇子，知識分子像這樣缺乏應有的素養，實在讓人感到有些落寞。

問答的方式……在什麼樣的時機下進行何種問答，都是約定俗成的規矩慣例。當招呼致意進入問答的情境時，通常是由正客代表發言，而其他在場的賓客只需聆聽問答的過程即可。讓現場流程順利地進行，並營造融洽和樂的氣氛，是正客所必須擔負的重責大任。

無言的情況……當我們收到茶會的邀請抵達會場門口時，若看到地面上有灑水的痕跡，便是主人表示「歡迎請進」的意思，因此賓客無需出聲詢問，可以直接開門從玄關進入屋內（待合）。而出了待合走到露地後，接著要進入茶室，此時必須要坐在「外待合」處，等候亭主出來迎接帶路；當雙方見面後，只需安靜地互相點頭致意，不需要交談對話。在「蹲踞」處清洗過雙手、漱過口後，接著從「躙口」進入茶室也不需出聲打招呼。當所有賓客進入茶室後，末客需將躙口的戶關上並發出聲響以做為全員已進入茶室的暗號，不需出聲說話。當茶會結束要退席時，同樣不用出聲，只需行「送禮」表示致意即可。

正確的「招呼致意」並不是只有在茶道場合中才需遵循，這也是基本的禮儀與溝通交流的方法之一，不論在商業社會中或日常生活裡，都是相當重要的禮節。一個人是否能夠合宜地與他人招呼致意，也決定了別人對他的印象與評價。

60

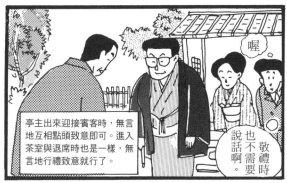

喔。

敬禮時也不需要說話啊。

亭主出來迎接賓客時，無言地互相點頭致意即可。進入茶室與退席時也是一樣，無言地行禮致意就行了。

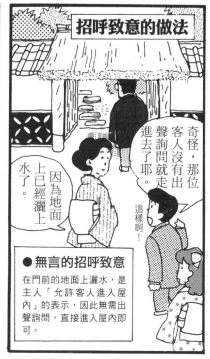

招呼致意的做法

奇怪，那位客人沒有出聲詢問就進去了耶。

這樣啊！

因為地面上已經灑上水了。

● 無言的招呼致意

在門前的地面上灑水，是主人「允許客人進入屋內」的表示，因此無需出聲詢問，直接進入屋內即可。

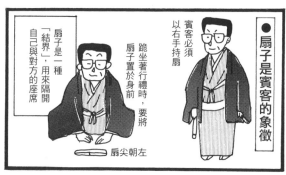

● 扇子是賓客的象徵

賓客必須以右手持扇

跪坐著行禮時，要將扇子置於身前

扇子是一種「結界」，用來隔開自己與對方的座席

扇尖朝左

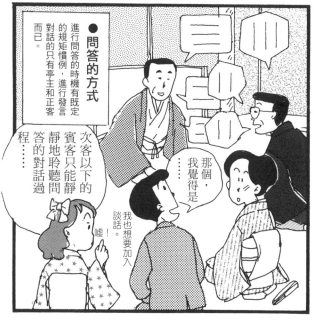

● 問答的方式

進行問答的時機有既定的規矩慣例，進行發言對話的只有亭主和正客而已。

那個，我覺得是……

我也想要加入談話！

嘘！

次客以下的賓客只能靜靜地聆聽問答的對話過程……

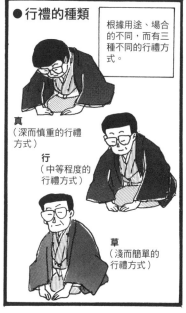

● 行禮的種類

根據用途、場合的不同，而有三種不同的行禮方式。

真（深而慎重的行禮方式）

行（中等程度的行禮方式）

草（淺而簡單的行禮方式）

茶道 Q&A

基礎中的基礎②

Q 茶道的流派分支非常地多，不同流派的禮儀做法有什麼不同嗎？

A 即使所屬的流派不同，茶道的基本精神還是沒有改變，興起每個流派的宗師，都是因為無法滿足於前人既有的點前做法，才會思考出自己認為最符合茶道精神的合理做法，逐步發展才統整歸納出每個流派的禮法。以「三千家」來說，至第三代的元伯宗旦為止都是一脈相承，但是到了第四代，三千家就分支成三個流派，從這樣的發展過程來看，其實各流派當初一開始的禮儀做法都是相同的，但是隨著時代的更迭，各個流派又各自發展改良出獨特的禮法，最後才會演變成如今的分支狀況。

舉例來說，從最為基本的走步方式來看，進出茶室而要跨過門檻或榻榻米的邊緣時，裏千家的禮法是要從右腳先跨入，而走出室外時則是要先從左腳跨出去；不過表千家的做法則是從左腳跨進室內、從右腳走出室外。另外，關於茶碗的轉動方式也有不同的做法，裏千家的做法是飲用茶湯前將茶碗往右轉動（順時針方向），飲用完畢後則將茶碗往左邊轉回去，而其他的流派則各有不同的做法形式。

參加茶會時，如果遇到不同流派所舉行的茶席場合，只要簡單向對方說明，就能夠以自己所屬流派的做法來應對，彼此能夠互相尊重對方所屬流派的想法和禮儀做法，是最好的方式。

Q 飲用茶湯時，為什麼最後必須要吸飲乾淨呢？

A 當茶碗中的茶湯即將飲盡時，必須發出聲音來喝乾最後一滴茶湯，這樣的做法是有幾個意涵在內的。

以薄茶來說，喝到最後時，茶碗底部還會留有一些泡沫，這時就要發出聲音地把剩下的茶湯連同泡沫一同飲盡，表示「這麼美味的茶湯我全部都喝光了」，這是品嚐這服茶的賓客對於點茶給自己喝的亭主表達謝意的做法。

至於濃茶的情況，則是輪流分飲的最後一位賓客（未客）在即將喝完茶時，必須發出聲音地飲盡碗裡的茶。負責點茶的亭主在同席的賓客輪流分飲一碗茶時，必須時

時調整座位的方向，以維持面向喝茶客人的位置來進行應對。當末客發出飲盡最後一滴茶湯的聲音時，亭主便以此為暗號轉回正前方，拿柄杓舀水指內的水加入釜中，並將事先放置在旁邊的帛紗繫在腰上；而此時正客也可對末客提出「鑑賞茶碗」的要求，末客則要將茶碗送到正客面前。從上面的說明可以知道，以濃茶的情況來說，亭主和正客都是以末客吸飲茶湯的聲音為暗號，開始進行下一步動作的，這是既定的禮儀做法。

對於外國（歐美）文化來說，品嚐食物時發出聲音是很令人厭惡的一種行為，但是這樣的行為在茶道禮法中是別具意義的，從這裡也可以看出日本文化和外國文化的差異性。

向外國人介紹茶道文化時，這個部分的精神涵意必須要解釋得相當清楚才行。

日日是好日

這句名言出自中國的雲門文偃禪師，收錄在《碧巖錄》（中國宋代的古典作品，是禪文學的經典代表作）第六章中。

一般人大多將這句話解讀為「希望每一天都是美好的日子」，把這句話當做是含有祈願意味的話語，但是其真正的意涵卻更為深遠。

「如同天候有雨就有晴，人生也是有喜就有悲。但是不要隨著這些陰晴悲苦而忽喜忽憂，只要細心留意，無論是颱風的日子或是飄雨的日子，都能在風裡、在雨裡找尋到不同的樂趣。人生也是一樣，一個人看待事物的角度，就決定他是否能夠克服表面的苦樂，將每一天都當做具有意義的日子充實地度過。」

這就是這句話所要表達的意思，是和禪意中頓悟的境地相等的心境。

「明月有雲遮，好花惹風殘」，如同這句話所說的，日常生活中總會遇到好事多磨的時候，但是即使如此，只要換一個角度來看待事物，也許就能捕捉到意外的風雅，而這樣的境界和「侘寂」等所闡釋的心境其實是相通的。

第三章　茶道的流派

關於茶道的流派

三千家的成立

（三千家系譜）

（始祖）　　（二世）　　（三世）　　（武者小路千家四世・官休庵）

千利休──少庵宗淳──元伯宗旦──一翁宗守（讚岐松平家　茶頭）

　　　　　　　　　　　　　　　├─（表千家四世・不審庵）江岑宗左（紀州德川家　茶頭）

　　　　　　　　　　　　　　　└─（裏千家四世・今日庵）仙叟宗室（加賀前田家　茶頭）

茶道當中有許多的流派，每個流派因為其對茶道的思考模式、解釋方法的不同，以及每個人當下所處的立場和境遇的影響，而逐漸形成其獨有的性格。「表千家和裏千家哪一個流派才是本家？兩者又有什麼不同呢？」、「是不是一定要加入某個流派，才能夠從事茶道呢？」、「流派之間的差異究竟是哪裡不一樣？」、「茶道在戰國時代明明是男性的嗜好，但到了現在，接觸學習茶道的人反而幾乎都是女性。這是為什麼呢？」上述這些都是經常會被提及的問題。千利休死後，茶道究竟分成了哪些流派並發展至今、表千家與裏千家又是如何興起的、還有從當時一直到現代，茶道經歷了什麼樣的過程才傳承至今，對於這些議題只要有相當的認識，那麼前述的疑問應該也能夠獲得某種程度上的解決。

究竟是在那個點上產生了分歧，才造成不同流派的形成呢？我們以宗教為例子來思考看看。由最切身的佛教來說，無論哪個教派都是奉「釋迦牟尼」為始祖，基本教義也都是「諸行無常」、「一切皆無」、「諸法無我」、「涅槃寂靜」等四句精義（《世界大百科事典》平凡社），從這當中就衍生出了各種不同教義解釋的宗派，而各種宗派也衍生出其在諸如教義的解釋方式、經典與佛像、實踐信仰的方法等獨有的特色。天台宗、真言宗、淨土宗、臨濟宗、曹洞宗、淨土真宗、日蓮宗、日蓮正宗等，以及其他各個佛教宗派，就是依這樣的發展軌跡而產生。回歸到茶道來看也是一樣，現代茶道的始祖是「千利休」，其弟子或是子孫們因為對茶道精神各有不同的闡釋，才會造就了不同流派的產生。

千利休去世後

千利休因為招致豐臣秀吉的不悅而被下令切腹謝罪，留下兩名子嗣，分別是與前妻所生的道安，以及後任妻子宗恩所帶來的繼子少庵。少庵與千利休的女兒龜女結婚，生下了子嗣宗旦；千利休切腹死後，少庵為了躲避豐臣秀吉的迫害而逃往會津，寄宿在蒲生氏鄉的家中。蒲生氏鄉是千利休的高徒，也是利休七哲之一，因為這層因緣，他才會出手幫助少庵藏身。當時少庵所興建的茶室「麟閣」，已於現今會津的若松市重建修復。少庵逃亡約三年後獲准返回京都，據說在這背後，是因為有德川家康、前田利家等人的調解所促成的。回到京都的少庵獲封了現今表千家和裏千家所在處的領地，少庵就與千利休的妻子宗恩以及自己的兒子宗旦居住在那裡。

因此，原本盛行於堺城的茶道，其發展重心就轉移到了京都。

至於千利休的另外一位子嗣道安，有說法認為他隱身在飛驒，也有說法認為他藏身在豐前的細川家中；他得到豐臣秀吉的赦免後，便回到了堺城，繼承堺城的千家。但是，由於道安沒有子嗣，所以在他於一六〇七年去世後，千家位於堺城的宅邸土地就全被沒收了。

少庵考量到父親千利休因出仕於豐臣秀吉之下而招來殺生之禍，便決定自己絕對不出仕，即使第二代將軍德川秀忠以五百石糧餉招聘他擔任茶頭，他也拒絕了；而且，他很早就將當家主位交給了兒子宗旦，自己

則擔任輔佐的角色。

宗旦⋯⋯千利休茶道的集大成者

宗旦（一五七八～一六五八年）非常受到祖父千利休的疼愛，或許因為這個原因，宗旦與豐臣秀吉在千利休生前就有過面之緣。千利休切腹自殺時，宗旦正為了成為僧侶而寄宿在大德寺進行修行，因此能逃過一劫⋯⋯之後宗旦也獲得赦免，便還俗繼承了千家。當時，豐臣秀吉將千利休被沒收的茶道具全都歸還給宗旦，據說數量整整有兩個長持（譯注：用來收納衣物或物品的長方形大木箱）那麼多。

宗旦又被稱為「乞食宗旦」或「佗宗旦」，如同這些別名一樣，宗旦過著完全恬淡閒寂的生活。這裡所謂的「乞食」二字，並不是現代所說向人乞討食物的意思，而是指生活極度簡單樸實之意。一般在禪寺裡的修行，打理前輩僧侶的三餐飲食是由年輕僧侶所負責，這樣的工作稱為「喝食」，也是屬於修行的一種，據說「乞食」這個詞便是源自於這個典故。宗旦不願擔任大名的茶頭，也不肯進入宮廷做事，並沒有固定的收入，因為如此，宗旦簡單樸實的生活態度，也讓他更加能夠達到千利休所推崇、真正「淡泊閑靜」的境界。千利休窮極一生所追求的「草庵茶」，是一種要去除豪奢排場的極簡茶道；以茶室為例，豐臣秀吉極盡奢華之能事，建蓋了一間黃金打造的茶室，相對地千利休則是建造了不到兩疊榻榻米大小的「待庵」、一間勉強能稱之為茶室的小房間，而宗旦就繼承了千利休的這種恬淡精神。

當他想到祖父千利休一生的命運時，對於侍奉於宮廷的無常人生一定會有更深刻的感受吧；此外，宗旦在年幼時就進入大德寺修行，因此便將佛教中的禪思加入茶道精神裡，完成「茶禪一味」的思想，而這個思想也一直傳承至今日的千家茶道中。

與宗旦同時期的大名裡有一位金森宗和，相當活躍於皇宮與幕府內閣中，又被稱為「姬宗和」；宗旦就是因為與其形成極大對比，而被相對稱為「乞食宗旦」。現在「清貧思想」開始重新被提倡重視，而宗旦的思想其實也就屬於「清貧思想」。

《本阿彌行狀記》是一本記錄本阿彌一族事蹟的書，當中記述了這麼一段故事：「宗旦雖然不願侍奉宮廷，但他的生活真的太過貧困，家人實在無法忍受下去，勉勉強強接下這份工作。宗旦踏上了旅途準備前往江戶，剛好江戶某位大名邀請他擔任茶頭，宗旦便在家人的要求下，勉勉強強接下這份工作。宗旦踏上了旅途準備前往江戶，但是他的良心無論如何都無法允許自己這麼做，便在途中行經大津一帶時，假裝稱病返回了京都。不管生活多麼困窘，都絕對無法背叛自己良心的宗旦，令本阿彌光悅（譯注：江戶時代初期的傑出書法家、藝術家，亦通曉茶道，師事古田織部）欽佩不已；他感嘆道，如果是自己的話，一定無法如此嚴苛地自律吧。」（村井康彥著《茶人的系譜》）以現代的常態價值觀來說，可能無法理解這樣的事情，但是心中始終貫徹著「淡泊閑靜」精神的宗旦，卻是怎麼樣都絕對無法背棄自己的理念吧。據說，本阿彌光悅和宗旦的交情相當親密。

宗旦對於自己若出仕的做法感到不潔，但是人際交友上卻非常廣闊，擁有許多好友與知己；而他也不將自己的價值觀強行灌輸給自己的孩子們，反而建議他們選擇安定的仕宦之途。此外，他也培育出四名優秀的弟子，稱為「宗旦四天王」，後來都各自開創了自己的流派。

千家三流派的成立

宗旦有四個兒子，但是長男宗拙與他理念不合，父子斷絕了關係。次男宗守本來成為了商人的養子，但是他無法割捨茶道而成為茶人，後來擔任四國高松藩松平家的茶頭，走上了仕宦之路；不過沒多久他又回到了京都，在武者小路一帶建造房地，並蓋了一間名為「官休庵」的茶室。因為如此，宗守的茶道流派便依據茶室所在地名與茶室名稱，稱為「武者小路‧官休庵」家，其中「官休」指的就是辭掉宦途之意。由於長男和次男相繼離蓋了一間「今日庵」，自己將據點移到那裡，而把「不審庵」讓給了三男宗左。因為「不審庵」位居整個建地的前方表側，因此便稱為「表千家」。在那之後，宗旦又將「今日庵」讓給了四男宗室，自己則在建地內蓋了一間名為「又隱」的茶室，再將據點轉到那裡。由於「今日庵」位於建地的後方裡側，因此就稱為「裏千家」。也就

是說，千家茶道到了千利休的曾孫輩時分成了三個流派，並各自以自己茶室的所在地為名，三個流派彼此之間並不具有主流、支流的關係（參見66頁）。

其他的流派

此外，京都一帶盛行著「藪內流」，其興起比三千家還要早，是與千家茶道齊名的一個流派。這個流派的始祖藪內劍仲紹智（一五三六～一六二七年）與千利休一樣都是武野紹鷗的弟子，由於他比千利休小十四歲，因此又被稱為「弟弟子」。他的夫人是古田織部的妹妹，因此他在許多方面都受到古田織部的影響。藪內劍仲紹智的房地建造在京都的南邊（下京），因此「藪內流」又稱為「下流」；而三千家因為位在京都的北部（上京），因此便相對稱為「上流」。千利休與藪內劍仲紹智的交情相當好，是彼此最知己契合的茶友。在寒冷的下雪清晨舉辦「拂曉茶事」時，兩人因為體貼對方而互相交換身上的香爐，這段佳話就是發生在千利休與藪內劍仲紹智之間的一段著名逸事。

豐臣秀吉在千利休死後七年逝世，而豐臣一族也在一六一五年的大坂夏之陣戰役中失勢滅亡，由德川家康掌握了天下大權。三千家的成立是千利休死後約五十年，也就是十七世紀中葉左右的事情，當時德川幕府體制的基礎已然確立，一直到幕末為止都持續著太平盛世。此時的茶道可大致上分為兩類，一類是千利休的直屬弟子古田織部、小堀遠州、片桐石州等所屬的大名茶道，一類是以宗旦為中心的千家茶道。千家茶道之下，又有宗旦的直屬弟子「宗旦四天王」們各自創立的流派。

江戶時代的茶道

戰國時代動盪不安的局勢弭平，進入了江戶時代，德川幕藩體制下的中央集權制度確立，為了鞏固幕府的支配權力體制，士農工商的身分階度制度被明確地訂定出來。

武士是最具有權威的支配階級，然而在平和安泰、沒有戰爭的太平盛世中，武士的存在價值愈來愈薄弱。

原本武士的工作就是出兵征討，他們藉由戰爭拓展大名們的領地，並藉著立下戰功以獲得一部分的領地賞賜；但是太平盛世中，能夠增加領地奉祿的機會沒有了，武士們在經濟上也就逐漸陷入困境。社會安定之後，取而代之的是經濟的發展，同時商人們也逐漸抬頭，掌握住經濟與文化的實權。

原本由大名或武士、以及少數富裕商人所獨占的茶道，到了元祿時期、也就是新興商人逐漸以茶道為嗜好的十七世紀後半到十八世紀初時，茶道的蓬勃發展遍及了町人階級，並在此時確立了「家元制度」（參見74頁）。若將江戶時代的茶道粗略地劃分，則可分為在德川將軍家、大名以及商人等各個階層中各自發展的茶道。

柳營茶道

所謂「柳營」指的是幕府或是將軍家，柳營茶道就是指在德川幕府內發展的茶道。德川幕府初期，千利休得意門生之一古田織部教導二代將軍德川秀忠茶道，以此為始，小堀遠州、片桐石州等大名茶人也陸續出任將軍的茶道師父。至第四代將軍德川家綱時，柳營茶道達到了最鼎盛的時期。

此時在幕府內部設立了一種稱為「數寄屋番」的職權制度；數寄屋指的就是茶室，而數寄屋番便是負責統領江戶城內所有一切與茶相關事宜的單位，其下設置了數寄屋頭、茶道方、茶坊主等官職來從事相關事務工作。現代日文裡將會奉承上司、拍主管馬屁的人稱為「茶坊主」，就是因為江戶時代的這些職務能夠深入幕府內部，有非常多機會可以直接接觸上級職位的大官，而且因為工作上的關係，必須時時點頭稱是地回應，所以才會產生出這樣的比喻方式。在歌舞伎的劇碼中出現的角色「河內山宗俊」就是設定為江戶城中的茶坊主，相當地有趣。

茶道就在這樣的發展下，被制定為將軍家的格式化制度之一；另外還有一個因為茶道的關係而被擬訂的制度，那就是一年一度的「茶壺道中」。每一年，都要將盛裝著新茶的陶罐茶壺從宇治運送到將軍家，因為載運的是將軍御用的新茶，所以運送隊伍的規格據說比「大名行列」（譯注：大名因參勤交代制度而兩地往返時，隨行

隊伍需有一定的人數與裝備規模）還要盛大。「用芝麻與味噌調拌芋頭，茶壺道中的隊伍接近時，快快躲進家中碰地關上門……」（ずいずいずっころばし胡麻味噌ずい、茶壺に追われて戸をぴっしゃん…），這首民謠就是在敘述「茶壺道中」，諷刺地形容當茶壺道中的隊伍接近時，附近的人們都趕緊躲進家中，將門啪噹一聲地用力關上。

大名茶道（武家茶道）

戰國時代因侍奉豐臣、德川等將軍而存活下來的大名們，藉著德川幕藩體制確立而受到日本全國各地。

這些大名因為「參勤交代」制度的關係，每隔一年都必須往返於江戶官邸與其受封領國之間；他們吸收學習江戶的文化，回到領國後，便將其融入自己領地的治理方針中。由幕府所設立的茶道制度成為一種制式的權威，大名們在自己的領土內都各自有茶道師範，做為其一般茶道禮法的行事根據。如此一來，茶道精神就遠離了千利休時期所倡導的「侘寂」境界；當然，並非所有的大名茶道都是如此，也有能夠理解千利休的茶道精神並加以精進發展的人。大名的理念或是茶頭的價值觀不同，他們看待茶道的態度與解釋茶道思想的方式都不盡相同。

接下來便舉出大名茶道（武家茶道）主要的幾個流派。

● **三齋流**……始祖為利休七哲之一的「細川三齋」，他是大名茶道中最忠實地遵守千利休的茶道精神者。

● **織部流**……始祖為利休七哲之一的「古田織部」。一開始他的茶道也是依照千利休的做法，不過後來便發展出自己獨特的風格，形成了新的茶道旨趣。他曾教導二代將軍德川秀忠茶道，不過卻在大坂夏之陣的戰役中，被喜好帶有特殊風格的點前器具和茶道具。從陶瓷器中的織部燒所呈現出來的獨特風味可以看出，古田織部非常控參與謀反的計畫，而遭下令切腹謝罪，但真相如何至今依然成謎。古田織部喜好華麗，明治、大正時期的實業家也因偏愛古田織部式的風格，在當時建造了許多織部流的茶室。現在織部流的據點以大分縣為中心，大多位在北九州一帶。

● **遠州流**……始祖為小堀遠州，他是一位領有一萬石糧餉的大名，茶道上曾師事古田織部。小堀遠州在幕府出

仕擔任「普請奉行（負責建築營造事務的官職）」的職務，管理伏見城、桂離宮等的營造工作；曾侍奉德川家康、德川秀忠、德川家光等三代幕府，並繼古田織部之後擔任德川家光的「茶道指南役」一職。小堀遠州也是一位陶藝家，擁有卓越的才能技法，他所偏愛的風格就如同高取燒所呈現的風格般，在樸實的意境當中亦帶著一絲華麗的風采，因此小堀遠州的風格便是所謂的「低調奢華」。現在日本各地都還存留著小堀遠州所營建的優美茶庭。

●石州流……始祖是片桐石州（片桐石見守貞昌），他繼小堀遠州之後擔任第四代將軍德川家綱的茶道師範。片桐石州是豐臣秀吉的重臣片桐且元的姪子，雖然他屬於大名茶道的一支，但思想卻與千利休的茶道精神相通，相當重視淡泊閑靜的意境。當時德川幕藩體制已實行穩定，透過因參勤交代而往來於江戶和各領國之間的大名們的傳播，石州流茶道逐漸擴展到全國各地的城下町（譯注：以城堡為中心而發展迅速的街鎮），例如越後、會津、肥前、出雲等地方，並且各地又各自設立了支派，另起別的稱號，如出雲松平家的不昧流就是一例。石州流的點前禮法屬古典風格，相當繁複、難以熟記，因此是比較不適合現代人的茶道流派。

●宗和流……始祖是飛驒高山城的城主金森宗和（重近）。這個流派是以織部流為基礎，加入遠州流的思想後所成立，由於位在京都，因此主要是在朝臣階級間教習傳遞。當時，千利休的孫子宗旦因為推崇侘茶而被稱為「乞食宗旦」；相對於此，宗和的茶道則被稱為「姬宗和」，因為宗和優雅的茶道禮法較為朝臣階級所喜愛，且其人際交往的範圍又以上等階級的人為主，因此便被世人稱予這種具對比性的稱號。

除了這些流派之外，其他還有樂流（始祖是織田信長的弟弟織田有樂）等幾個屬於大名茶道的流派。

三千家的流派

千家第三代的宗旦培育出許多優秀的門生，其中最主要的四位弟子合稱為「宗旦四天王」，各自都有自己的一支流派。

●宗徧流……始祖是宗旦四天王之一的山田宗徧，據說是最受到宗旦關注的門生。山田宗徧晚年居住在江戶的

深川地區，也教導町人修習茶道。現今在東京、東海道、唐津、越後等地，仍有許多宗偏派的活動。有逸聞指稱，山田宗偏也曾教導吉良上野介茶道，「赤穗浪士（譯注：四十七位赤穗藩的武士，其主君遭殺害後，便聚結襲擊敵仇為主君報仇）」之一的大高源吾便也拜入山田宗偏門下，探查上野介在家中舉行茶會的日子，以決定何時起義討伐。

● 庸軒流……始祖是宗旦四天王之一的藤村庸軒。藤村庸軒一開始是受到小堀遠州的影響，後來才成為宗旦的弟子。

● 普齋流……始祖是宗旦四天王之一的杉木普齋，他是服侍於伊勢神宮的神職人員，曾著作過《女性不應出席茶會》一書，或許是因為在那個時代裡，還是認為女性和茶道沒有什麼關聯，與現代的狀況兩相比較，實在非常有趣。

● 不白流……表千家第七代如心齋的弟子川上不白從京都搬到江戶後所創立，又稱為「江戶千家」。這個流派現在在關東地區仍然相當盛行。

町人茶道與家元制度

進入元祿時期後，町人的生活過得愈來愈富裕，有閒暇時間的町人們開始尋找休閒娛樂，從前只屬於大名、武士的嗜好，也逐漸成為町人的嗜好。家境變得富裕的町人妻女們嘗試接觸茶道或插花等領域，也是從這個時候開始。不過，當時茶道的師傅依然都是男性，還沒有女性成為茶道師範。

町人茶道的發展中，可在一部分的富商身上見到偏重道具行頭的茶道開始盛行，逐漸偏離了侘寂思想。為了和這一小部分的町人茶道以及大名茶道相互抗衡，三千家的侘茶便形成了家元制度，藉著這樣的制度賦予自己的茶道權威性，以維護侘茶的永續發展。接著便來說明家元制度擁有什麼樣的性格特性。

第一點是師徒間的主從關係。如同「家元─直弟子─又弟子─弟子」（譯注：「家元」為日本傳統技藝各流派中的掌門者，「直弟子」為直接受到師傅傳授的弟子，「又弟子」為直弟子的弟子）這個結構組織所示，位於

制度最頂端的是家元，再往下逐漸擴展到弟子，構成一種金字塔型的組織型態。在這個組織當中，家元等同於父親的地位，同門之間則是兄弟的關係，整個組織營造出具有家族意識的一體感。第二點則是在這樣的組織結構中，教授權與許可權是分開的。獲得家元頒發許可書的人即可以成為老師，收學生入門教導茶道，但老師本身並沒有頒發許可書給自己學生的權限，在這種狀況下，學生必須透過老師向家元取得許可書才行。也就是說，在這樣的上下關係中，許可書的發行權皆由家元一人掌握。第三點則是家元幾乎都是世襲，沒有關係的第三者不能繼承家元地位（《世界大百科事典》平凡社）。

這幾點就是家元制度的特色。若和武術等領域中的「免許皆傳」互相比較其異同，「免許皆傳」為獲得證書或許可的人即有權限再頒發證書給自己的徒弟，但是家元制度則不允許這樣的做法，所有許可的頒發權都必須回歸到家元才行。這其實是一種中央集權制度，透過這樣的制度，可以防止家元的權力被分散削弱。花道的情況和茶道也是相同的。

明治以後

明治維新過後，原本以幕藩體制為中心的權力支配型態完全瓦解，大政奉還、廢藩置縣等制度的施行，使得大名的地位潰堤，原本在這些幕府、大名的家中任職茶頭等職務的茶人們，也因此失去工作，甚至無法再繼續從事茶道。窮困潦倒的大名與茶人們，只好以低賤的價錢賣掉茶道具等名品。另一方面，明治維新過後所施行的富國強兵、產業獎勵等政策，也促使近代產業興起並急速發展，日本國內逐漸形成資本家階級，並出現許多新興的財閥團體。而大名與茶人所賣出的茶道具等逸品，便幾乎是被這些新興財閥所購買獨占，這樣的情況以結果來說，也使得日本的文化遺產得以被保存下來，免於流出海外的命運。

大名的失勢，使得原本會修習茶道的弟子社會階層沒落、學習茶道的人口急速減少，茶道的家元們也因此頓失收入而陷入經濟困境，在宮尾登美子的小說《松風之家》中便有描寫到這樣的情景。要解救茶道界的窘狀，就必須要開拓新的門生來源，裏千家便成功地在女校的校外教學中，加入了茶道的學習課程，這些教課學

費的收入也因此解決了他們經濟上的困窘，而這個做法同時也是使得女性茶道人口增加的契機。現在面臨經濟不景氣的產業界中，充斥著一片企業再造（企業重整）的呼聲，如何進行事業的重新編整以及制定高利潤收益的新規事業，成了讓企業主們頭痛不已的問題；而明治中期茶道界的演變，帶來了日後茶道的繁榮發展，可說是一次成效相當卓越的重整範例。

此外，原本茶道師範只限男性才能擔任，也從這時候開始認可女性擁有成為師範的資格。據說這是受到甲午戰爭與日俄戰爭的影響。許多將校軍官在這兩場戰役中戰死，茶道家元為了讓這些戰死軍官的未亡人能在經濟和生活上擁有一技之長，便協助她們更加深入鑽研從前在女校時代就接觸過的茶道，並讓她們由此獲得茶道師範的許可證書，女性的茶道教師就在這樣的背景下產生。而隨著女性教育的普及，在女校中修習茶道的女性人數也愈來愈多，茶道的修習逐漸成為新娘修業課程之一而深耕發展，女性的茶道教師因此漸漸增加。反觀男性，特別是從成年男性的角度來看，由於茶道已變成女性的新娘修業必修課程，所以便產生一種茶道是和男性沒有關連的文化的感覺，男性的茶道人口也因此從這時候開始急遽減少。雖然接納女性修習茶道的做法使得家元制度得以存續下去，但也因此使茶道變成一般男性難以進入的領域。

另一方面，實業界的各大龍頭亦運用其雄厚的財力收購茶道具的古董名品，並興建茶室來展示誇耀這些道具戰利品，享受屬於自己風格的茶道樂趣。如此一來，茶道就被看成是「專屬於女性的嗜好或少數有錢人的休閒娛樂」，對於一般男性來說愈來愈遙不可及。最近社會上對於茶道的認知逐漸轉變，「茶道對於男性應該也要是能夠容易理解與容易進入的文化領域」這樣的社會認知愈來愈穩固，實在是一件相當令人樂見其成的好事。

現今日本的根津美術館、五島美術館、三井紀念文庫、靜嘉堂文庫、德川美術館等地，都保存著以德川家或財團們所收集的茶道具為首的美術品，並對一般民眾公開展示，對於文化財產的保護與鑑賞有相當大的幫助。

道具類 ①

茶碗的種類

茶道中最常用到的器具就是茶碗。茶碗需以手端取並就口飲用，是茶道中與使用者關係最密切的用具。茶碗也有許多的種類，可分為傳自中國、朝鮮半島等地的用具，以及在日本當地製造的茶碗。

從中國傳來的茶碗有天目茶碗、青瓷茶碗、染付茶碗、三島茶碗、斗斗屋茶碗等。這些茶碗統稱為「唐物」或「高麗茶碗」。

而從朝鮮半島（高麗）傳來的則有井戶茶碗、熊川茶碗等，而從中國傳來的茶碗有天目茶碗、青瓷茶碗、染付茶碗。

日本製造的茶碗則稱為「和物」，最早為了茶道所用而製造的茶碗是「樂茶碗」，始於桃山時代。之後，日本各地陸續開鑿了高取燒、唐津燒、有田燒、上野燒、薩摩燒、萩燒、備前燒、京燒（仁清、乾山、清水）、朝日燒、志野燒、織部燒、瀨戶燒、信樂燒等窯場，其中「樂燒」、「萩燒」、「唐津燒」三種陶瓷器合稱為「一樂二萩三唐津」，廣為大眾喜愛與珍藏。

在此主要以茶碗的外型來進行分類與說明。在茶道中，各種不同形式的茶碗都有其適用的季節與不同的使用方式。

天目茶碗……這是規格最高的一種茶碗，通常是放在「天目台」上來使用。據說這是鎌倉時代在中國的天目山上修行的僧侶所帶回來的，這種茶碗也因此而得名。依據茶碗

剛燒製完成時所呈現出來的花紋，又可分為曜變、油滴、玳皮、灰被等幾種種類。

井戶形……這種茶碗的形式是十五、十六世紀時，從中國、朝鮮半島一帶傳進日本的，特色是碗口特別寬大。

熊川形……據說這是從靠近韓國釜山的熊川港所傳進來的，碗口部分有點向外反折。

椀形……形狀類似木碗。

杉形……形狀像是將椀形茶碗上下拉長後的樣子。

馬盥……形狀類似馬房中盛裝清水給馬飲用的水槽，較為扁平，是夏天使用的茶碗。

平茶碗……在夏季時使用的扁平狀茶碗。

筒茶碗……茶碗的碗型成筒狀，熱茶比較不容易冷掉，因此適合在冬天使用。

鹽締形……茶碗的碗胴部分稍微向內收進去的形狀。

胴締形……茶碗的碗胴部分稍微向外膨脹。

馬上杯……這種茶碗的形狀是為了讓武士騎在馬上，也能以單手持握而設計，茶碗的高台部分（底部）做得較為細長。

沓形……織部燒中常見的茶碗類型，形狀類似古人所穿的鞋。

茶碗的各個部分構造分別都有不一樣的稱呼，例如「高台」、「胴」、「腰」、「口造」等。

78

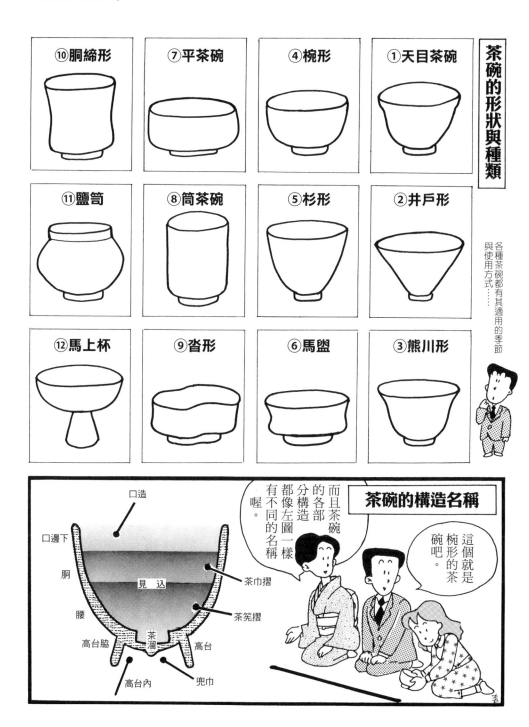

棗、茶入、茶杓

茶道的場合中必須準備各式各樣的茶道具，因時制宜地採取適當的做法。

有些人即使沒有茶道相關的基本知識，但仍然喜歡欣賞或蒐集茶道具。如果這些人能夠了解各式茶道具在茶道中所扮演的角色和使用目的，想必他們看待這些茶道具的眼光會更加地不同。有些道具雖然相當美觀，但是實際使用時卻可能不好操作。這都要自己親身試用過才會了解箇中的道理。

從簡單、基本的點前做法，到深奧、有訣竅的點前禮法，都需要依時間與場合的不同來選擇所使用的茶道具，在此簡介一般在點茶時一定會使用的基本茶道具。

茶碗的部分在前面就已說明過，這裡就省略不談，接下來就從最常見的茶道具開始解說吧。

棗……別名又稱為「薄茶器」，這種容器是用來盛裝薄茶用的抹茶，材質是木材，因為其形狀類似水果中的棗子，因此而得名。依據大小的不同，又分為大棗、中棗、小棗等，另外還有形狀扁平的平棗，每種棗的使用方式都有些許不同。棗通常是做成像漆器、蒔繪（譯注：一種日本獨特的塗漆手法）等塗漆器皿，或是帶有木頭紋路的木紋器具，也算是一種凝聚旨趣意境的美麗藝術品。

茶入……這種容器是用來盛裝濃茶用的抹茶，屬於陶瓷器的一種。自平安時代從中國傳來相當多的進口珍品（唐物），在織田信長、豐臣秀吉等人叱吒一時的戰國時代，茶入的名品常用來當做政治工具，可能因為茶入是茶道具中體積較小、方便攜帶的器具，所以較易拿來利用吧。茶入可說是茶道具裡的花朵，形狀分成很多種類，有肩衝、茄子、文琳、丸壺、鶴首、瓢簞、大海、尻張等形狀，通常都會收在絹製的袋子裡。這種絹製的袋子稱為「仕覆」，由各種不同的「名物裂（有淵源來歷的花紋布料）」所製成，昂貴的茶入搭配多種的仕覆，每種仕覆都是由知名的師傅所織製的。

茶杓……這種杓匙狀的茶道具，是用來將抹茶從「薄茶器」或「茶入」中舀出來並加進茶碗內的器具，一般都是用竹子製成。竹節在柄杓中間的稱為「中節」，位在手持端點的稱為「元節」。另外還有用象牙製成的茶杓，是在選用唐物茶入或更為珍貴的茶入進行點前時所使用。除此之外，尚有用梅樹、松樹、櫻花樹等枝幹所製成的茶杓，而每種茶杓也都有不同的使用方式。每個茶杓都有與季節、禪語、歌名等相關的銘，並附有用來收納的竹筒，竹筒上會寫著銘與作者名。

點茶時，需依據選用的點前道具的不同來決定所使用的茶杓，而每種茶杓也都有不同的使用方式。

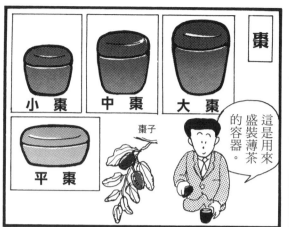

棗

小棗　中棗　大棗

平棗

棗子

這是用來盛裝薄茶的容器。

請讓我鑑賞一下棗與茶杓……

若了解關於點前道具的知識，就會更加有趣呢。

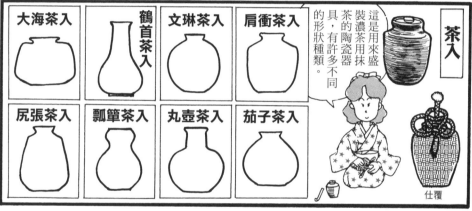

茶入

這是用來盛裝濃茶用抹茶的陶瓷器具，有許多不同的形狀種類。

大海茶入　鶴首茶入　文琳茶入　肩衝茶入

尻張茶入　瓢簞茶入　丸壺茶入　茄子茶入

仕覆

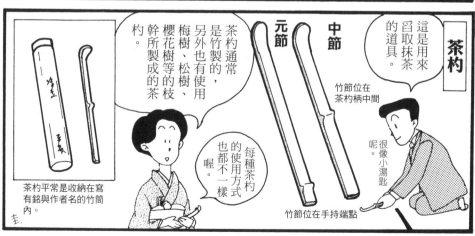

茶杓

這是用來舀取抹茶的道具。

元節　中節

竹節位在茶杓柄中間

竹節位在手持端點

很像小湯匙呢。

茶杓通常是竹製的，另外也有使用梅樹、松樹、櫻花樹等的枝幹所製成的茶杓。

每種茶杓的使用方式也都不一樣喔。

茶杓平常是收納在寫有銘與作者名的竹筒內。

水指、建水

每種茶道具依據素材、形狀、季節、點前種類等的不同，使用方法也各有規定。在選用道具前，必須要仔細考慮到各個道具間的搭配運用。正因如此，才更加讓人感受到茶道的深奧，並發掘出更多的樂趣。

水指……在茶道具當中，水指是放在離賓客最近的地方，因此較為醒目，呈現出較為沈穩靜謐的存在感。使用時會事先將水裝進水指中，點前時用柄杓將水從中舀出，並倒進茶碗中或釜裡。水指的體積較大且顯眼，因此與其他茶道具的巧妙搭配，反而產生出一種有趣的旨趣，能滿足賓客的視覺感受。水指可粗略地分為金屬製、陶瓷器製、木製等三種。剛開始原本是使用唐銅製品，桃山時代之後的和物（在日本國內的窯場中燒製的器皿）幾乎都是陶瓷器具。除了唐津燒、備前燒、瀨戶燒、信樂燒等陶瓷器外，也有木製的水指，例如將木材彎曲後製成的曲水指，或是仿造釣瓶（譯注：水井的吊桶）的形狀所製成的釣瓶水指等。水指的蓋子通常是使用與水指本身相同的材質所製成的「共蓋」，不過有的水指蓋子則是使用塗漆器製成的「替蓋（漆蓋）」。

建水……建水俗稱「零」，這個器具是用來盛裝清洗過茶碗的熱水或清水。建水可粗略地分為備前燒、信樂燒、丹波燒等陶瓷器製品，以及將杉樹木材彎曲製成的木製品

（曲物），還有唐銅製的金屬製品等。建水的形狀也有很多種，根據形狀或素材的不同，建水的使用方式也不一樣。一般來說，最常用的建水類型是「餌畚」和「合子」、「餌畚」指的是漁夫用來裝魚餌的容器，其他還有「脇差」、「槍鞘」、「瓢簞」等種類。另外有一種稱為「大脇差」（譯注：脇差在日文裡是掛在側邊的意思）的建水，據說千利休一直將這樣的建水掛在自己的腰側，這種建水也因此而得名。

蓋置……蓋置可用來放置釜的蓋子，或是在點前時用來放置柄杓，這種小器具有各式各樣不同旨趣的設計。蓋置有竹製品、陶瓷器品和銅製品，依據時間或點前種類的不同，蓋置的選用標準也有所不同。例如，即使同樣是竹子製成的蓋置，依據竹節位置的不同，還可分成搭配夏季使用「風爐」時可選用的蓋置，和搭配冬季使用「爐」時可選用的蓋置。另外還有七種特殊的陶瓷器蓋置，分別為一閑人、三人形、三葉、榮螺、蟹、火舍、五德等，極富雅致風情。這些不同種類的蓋置都有既定的使用方式，在練習茶道時，必須一一牢記才行。

香合……在茶席上，香算是附屬的物品。有說法指出，香道起源於禪寺，所以寺廟裡的香就被納入茶道的形式裡，另一說法則指出，香是在室町時代「香道」形成之後，才開始在茶道中使用的。薰香可用來消除炭的臭味或是醞釀茶席間的氣氛，都極具成效。香合是在炭手前（添加炭火的程序）時，用來盛裝薰香的容器。

82

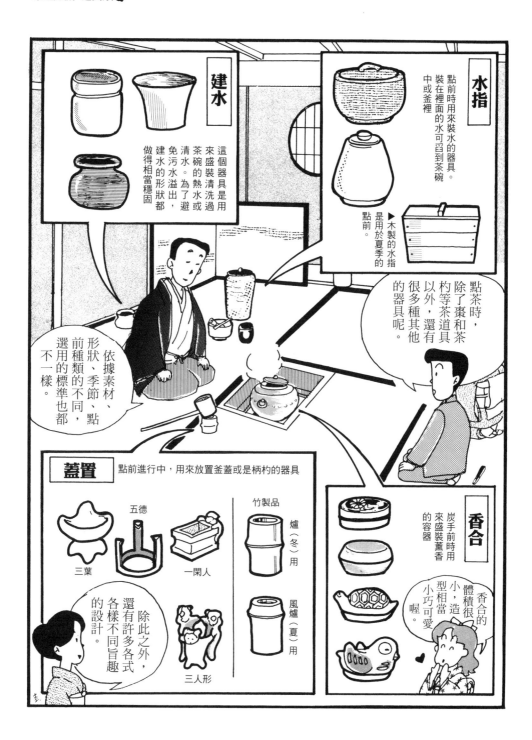

建水

這個器具是用來盛裝清洗過茶碗的熱水或清水。為了避免污水溢出，建水的形狀都做得相當穩固。

水指

點前時用來裝水的器具。裝在裡面的水可舀到茶碗中或釜裡。

▶木製的水指是用於夏季的點前。

點茶時，除了棗和茶杓等茶道具以外，還有很多種其他的器具呢。

依據素材、形狀、季節、點前種類的不同，選用的標準也都不一樣。

蓋置　點前進行中，用來放置釜蓋或是柄杓的器具

五德

三葉

一閑人

竹製品

爐（冬）用

風爐（夏）用

三人形

除此之外，還有許多各式各樣不同旨趣的設計。

香合

炭手前時用來盛裝薰香的容器

香合的體積很小，造型相當小巧可愛喔。

83

爐和風爐

爐……用於十一月至四月之間。爐原本是從地爐轉變而來，在寒冷的季節裡可一邊用來取暖，一邊煮沸泡茶用的熱水。爐的大小一般為邊長一尺六寸（約四十二點四公分）的四方形，但是在二月至寒的冬季時節，也可使用邊長一尺八寸（約五十四點五公分）的「大爐」。

爐的構造中，最重要的就是爐緣。爐緣就相當於地爐中邊緣的部分，主要是用來預防炭火的熱度直接傳導到旁邊的榻榻米上，另外也具有裝飾的用意。使用大爐時，爐緣都是木紋緣，而一般爐的爐緣則可大致分為木紋緣和塗漆緣兩種。爐緣能夠妝點爐的風采，例如塗漆緣有整片塗黑的「真塗」和「蒔繪」等不同的繪法，相當地講究。木紋緣除了以澤栗木製成的爐緣外，就以使用寺中古老木材所製成的爐緣屬最高等級了。

風爐……用於五月至十月之間。在這段期間，爐的上方會用爐榻榻米的蓋子蓋上封起來，並改以風爐來燒釜。風爐是放在榻榻米上面的敷板（木製品或陶瓷器製品）來使用，有唐銅製、鐵製、陶土製、木製等材質所製。

千利休（一五二二～一五九一年）一直到草庵茶室落成並開始正式啟用爐之前，一整年都是使用風爐泡茶。他將風爐放在一種點前所用，稱為「台子」的架子上，所使用的風爐種類是「切掛風爐（唐銅製品或是鐵製品）」，這

種風爐設計成與釜完全吻合的形狀，能夠杜絕熱度散掉。

風爐依據形狀的不同分為許多種類，除了切掛風爐，其他還有眉風爐、道安風爐、面取風爐（以上皆為陶土製）、琉球風爐、朝鮮風爐（以上為唐銅製或鐵製）等許多的類型。

另外，爐和風爐的共通點就是這兩種器具所要用到的灰，必須在夏季就先花點功夫和時間製作、儲存，供日後茶席上使用。

釜……「一只釜即能盡享茶道之樂。特意收集許多道具實為愚昧」（釜一つあれば茶の湯はなるものを　數の道具を持つは愚かな），如同上述千利休的詩歌所描述的，釜是茶道中不可或缺的茶道具。在日文裡說到舉辦茶會時，會以「燒釜」等說法來表現，將釜當做是茶道的代名詞，由此可見釜的重要性。

釜的名稱可分為以產地命名和以外型命名兩大類。日本製造釜的發源地在筑前（現今福岡縣）遠賀川河口的蘆屋一帶，在這個地方製成的釜稱為蘆屋釜。除此之外，比較有名的還有產地在栃木縣佐野市近郊的天明一帶的天明釜，以及京都製造的京釜等。以外型來命名的名稱則大概有三十幾種左右，包含以形狀來命名的「尻張釜、切掛釜、肩衝釜、平蜘蛛釜、糸目釜」，或是以花紋（表面的紋路色澤）來取名的「雲龍釜、平蜘蛛釜、糸目釜」。大致上來說，體積較大的釜是用於爐的季節，體積較小的釜則用於風爐的季節。

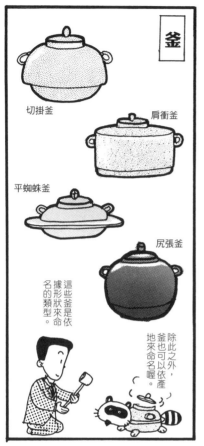

釜

切掛釜

肩衝釜

平蜘蛛釜

尻張釜

這些釜是依據形狀來命名的類型。

除此之外，釜也可以依產地來命名喔。

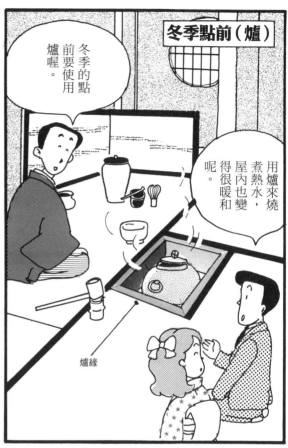

冬季點前（爐）

冬季的點前要使用爐喔。

用爐來燒煮熱水，屋內也變得很暖和呢。

爐緣

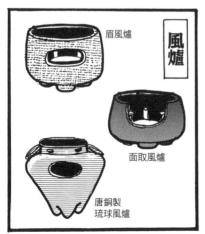

風爐

眉風爐

面取風爐

唐銅製琉球風爐

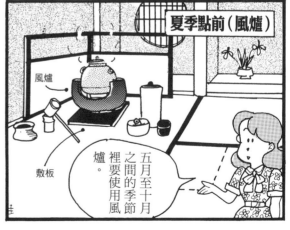

夏季點前（風爐）

風爐

五月至十月之間的季節裡要使用風爐。

敷板

香合和香

曾經有人問我：「聽說茶道具中有一種稱為香合的器具，當中會放著薰香，請問這要在什麼時候使用呢？」

在寺廟裡或佛壇等佛像前焚香，據說是為了以香味清淨靈氣，那麼在茶道中焚香又是為了什麼呢？要想知道茶道和香之間的關係，其實只要想想茶道和佛教的關聯應該就能了解。自古以來，茶就是佛教禪寺裡僧侶們愛好的飲品，後來茶的飲用方式經過禮法化才完成了茶道，因為如此，茶道中的禮法有許多是取經於禪寺裡的做法慣例。香在寺廟內的使用形式也傳進了茶道的點前禮法中，最後演變成在爐或風爐內添加木炭時薰香的做法。

茶席上的香主要是用來清淨在座者的身心，淨化席間的空氣並消除炭火的臭味。置放「香」的器具稱為「香合」，以夏季為中心的「風爐」季節裡、以及以冬季為中心的「爐」裡，兩者所使用的「香」和「香合」種類也都不同。

「風爐」的季節裡所使用的，是將白檀或伽羅等有香氣的香木切成小片的「木香」，「香合」則是使用漆器或雕畫有堆朱（譯注：以紅漆塗擦再在其上進行雕繪的雕漆手法）、蒔繪等的木製品。「香合」裡通常會先備好三小片的香，薰香時使用其中兩片，「香合」內留下一片。

「爐」的季節裡所使用的是「練香」，這是將數種香料

揉合煉製而成，「香合」則是使用陶瓷器製等燒冶器具。以手指將「練香」揉搓成小型的三角錐後，再放一個在「香合」內。「練香」具有「柴舟」、「松重」等銘。

「木香」是帶有乾燥的物品，所以要使用木製的「香合」，而「練香」是帶有水分濕度的物品，所以要使用陶瓷器製的「香合」。除此之外，還有以貝類（蛤）、金屬、象牙等材質經巧工雕琢後製成的「香合」，這些在「爐」和「風爐」的季節都可使用，不過在「爐」的季節裡使用時，必須先鋪上一層椿葉再放入練香。

添加炭火以燒煮熱水的做法稱為「炭手前」，必須依照既定的手法將炭添進爐或風爐內，完成添炭的程序後再加入香。在這之後，再將「香合」拿給實客觀看鑑賞。

「香合」的體積雖小但卻相當精緻，選用時必須考慮到與茶席的旨趣是否可相互呼應，選用合宜可為茶席增添畫龍點睛的樂趣。在「大寄茶會」（參見124頁）等不會進行炭手前的場合上，會事先在床之間擺放「香合」供實客欣賞。

另外，茶席上嚴禁使用香味強烈的花朵，也是因為這些花的氣味會抵消掉難得的淡雅薰香。

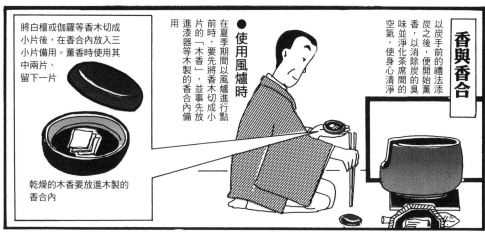

香與香合

以炭手前的禮法添炭之後，便開始薰香，以消除炭的臭味並淨化茶席間的空氣，使身心清淨

● 使用風爐時

在夏季期間以風爐進行點前時，要先將香木切成小片的「木香」，並事先放進漆器等木製的香合內備用

將白檀或伽羅等香木切成小片後，在香合內放入三小片備用。薰香時使用其中兩片、留下一片

乾燥的木香要放進木製的香合內

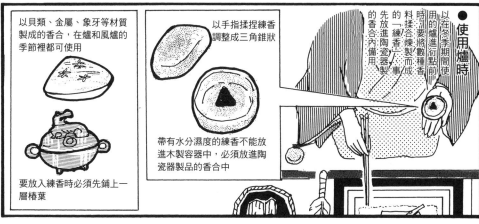

● 使用爐時

以在冬季期間使用的爐進行點前時，要將數種香料揉合煉製而成的「練香」，事先放進陶瓷器製的香合內備用

以手指揉捏練香調整成三角錐狀

帶有水分濕度的練香不能放進木製容器中，必須放進陶瓷器製品的香合中

以貝類、金屬、象牙等材質製成的香合，在爐和風爐的季節裡都可使用

要放入練香時必須先鋪上一層椿葉

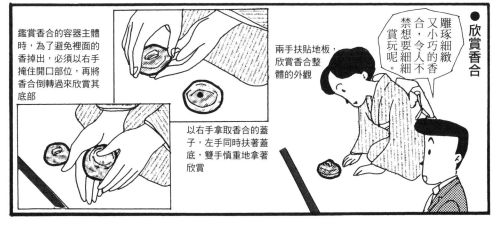

● 欣賞香合

雕琢細緻又小巧的香合，令人不禁想要細細賞玩呢。

兩手扶貼地板，欣賞香合整體的外觀

鑑賞香合的容器主體時，為了避免裡面的香掉出，必須以右手掩住開口部位，再將香合倒轉過來欣賞其底部

以右手拿取香合的蓋子，左手同時扶著蓋底，雙手慎重地拿著欣賞

茶道 Q&A 基礎中的基礎③

Q 茶道中所說的「見立使」是什麼意思呢？

A 因為外形相似適合，便將原本不是茶道具的物品不依原本的用途來使用，而是稍加創意巧思將其當做茶道具來運用，這就是「見立使」的意思。旅行途中購買的手工藝品或是一般的生活用具，只要稍微花點心思創意，都有可能當做茶道具來使用。

例如手邊有個體積較大的牙籤罐，只要形狀差不多，又能找到大小相合的蓋子，就可以把這個牙籤罐當做「茶入」來使用。另外，裝糖果用的西式玻璃容器，如果大小和「水指」差不多的話，只要找個合適的蓋子，就能在夏季酷熱的日子裡，拿來當做具消暑清涼感的「水指」。

另外還有「一器多用」的說法，就是把原本設有固定用途的茶道具，拿來當做別種器具使用。例如在某些適當

的時候，有人會把「水指」拿來當做「花入」使用，從這些小地方都可以感受到茶人的創意與巧思。這種隨機應變的做法也是原本茶道一開始就是不拘泥於形式的文化，因此自由地發揮因地制宜的創意構想，是相當能可貴的。這種具有彈性的應對技巧，其實也與今日待人接物的基本方式是相通的。

從前的人認為，中國或朝鮮傳來的唐物最為珍貴而相當地看重，但千利休卻沒有落入這樣的思考邏輯中，反而以簡樸為宗旨，完成了重視「侘寂」的「草庵茶道」，並且相當推崇活用國產道具的做法。有一次他看到燒瓦工人長次郎所做的飯茶碗，便將其拿來當做茶器使用，這也是千利休萌生使用國產器具想法的開始。後來，這個地方出產的器具就發展成「樂燒」，直到今日仍極受重視。另外，千利休還為原本用來保存穀物種子的「種壺」，找來大小符合的塗蓋，把他當做水指來使用。除此之外，茶杯或是體積較大的酒杯，只要找來大小、形狀相合的蓋子蓋上，也能搖身一變，成為富有情調的薄茶器。聽說在足利時代頗受珍視的唐物茶入等茶道具，其實在中國原本只不過是用來當做裝藥材或調味料的小型罐子而已，這些容器傳入日本後，才被當成「抹茶茶入」來使用。「見立使」指的就是變

「用心入微」的一種表現，賓主盡歡的體貼心意也一定能獲得賓客的謝意。而這種具有彈性的應對技巧，其實也與今日待人接物的基本方式是相通的。

通的創意，人在思考物品的用途時，很容易被物品原本所設定的使用方法侷限住，思考不出不同於原來用途的做法，也就是「用心入微」的一種巧思吧。

　想要不花額外的費用就能享受茶道的樂趣，思考出各種靈活使用茶道具的方式是非常關鍵重要的。在四季各個時節的茶席上使用價格昂貴的道具，向訪客們展示自己的收藏品也是可行的做法，不過為平淡無奇的器具想出完美的搭配使用法，或是花點巧思功夫發揮出讓賓客驚喜的創意，這才是原本的茶道精神。

守・破・離

千利休將茶道精神或點前禮法的基礎和知識，轉化為和歌來吟詠，這些和歌就稱之為「利休百首」。其中有一首敘述茶道修業態度的和歌作品：

謹守禮法，繼以突破傳統，且不可離棄根本
（規矩做法守りつくして破るとも離るるとも本を忘れるな）

在剛開始學習任何事物的階段，都必須確實遵守「守」基本的規矩基礎，想要精通茶道的不二法門就是要正確地修習基礎做法。當基礎做法都學會了，也達到相當程度的領域後，接著就要進入依循禮法但能自然地變通應用的階段，這就稱為「破」。再繼續深入精進後，可能會不知不覺地完全偏「離」基礎禮法的精神；即使遇到這樣的情況，也必須要回歸原點，再次確實地認識基礎的禮儀做法，時時抱持著這樣的警覺來自我提醒是相當重要的，這就是『離』的意思。

江戶中期的茶人川上不白就將這句話的意涵運用在軍事戰略中；另外在「能樂」的世界裡，這句話的精神也是完全通用的。

如果將這句話運用在解決商場問題上，「守」就是要至少先維持事情基本的態勢，接著在歸咎責任後就必須打破現狀，想辦法加以改善或改良，這就是「破」；而當問題還是無法解決的時候，就必須完全以抽「離」的角色與立場，從客觀的角度採用其他的見解或思考方式訂定出新的解決方案。簡單地說，這句話就是在闡述把握基礎和靈活應變的重要性。

第四章 — 茶道的訓示

利休七則

「利休七則」是長久流傳下來的著名茶道警言。

某天千利休的一位弟子向他問道：「茶道當中最重要的要點是什麼呢？」

利休回答：「沏茶要適口合宜，煮水時的添炭要適當、花飾要如原野中的花般自然、茶室要保持冬暖夏涼、要在預定的時刻前提早準備、非雨天時仍要備好雨具（傘）、要體貼細察同席者的心情。」

弟子聽到這樣的回答，便說「這種程度的道理連我都懂」。

對此，利休又再度說道：「如果你能夠將上述要點全部做到，那麼我就拜你為師吧」。

以後，千利休所說的這七件事情，就被做為修習茶道的重要訓示而被流傳至今。

這七項要點都是非常淺顯易懂的道理，但其中所要表達的含意卻非常深遠，甚至對現代的社會生活來說也是非常有用的見解，可以試著從各種層面來探討其意義。

一、沏茶要適口合宜

簡單來說，這個要點就是「茶湯要美味可口」，不過為了沏出好茶，事前的準備周到相當必要。沏茶時，首先需要準備的是將茶呈給客人時所用的茶碗。茶碗必須因應時節與場合挑選適合的器具，例如可以依據季節的轉換，在春季時準備繪有櫻花圖案的茶碗，秋天時準備繪有楓葉的茶碗，新年時則使用該年生肖圖案的茶碗等。接著，沏茶時所使用的抹茶也必須要準備妥當。為了讓抹茶粉能比較容易溶解於熱水中，便要在茶會前先行過濾；而盛裝抹茶粉的容器（茶入或是棗），也要挑選適合當次場合的器具，並先行將抹茶粉裝入。此外，茶水煮沸時需要再行添注的水，以及清洗茶碗時所需要用到的水，都要事先盛裝至水指中；而釜中當然也要事先煮好溫度恰到好處的熱水。加炭時的添炭方式要計算好如何才能讓熱水在適當的時機煮開；而放置茶釜蓋子的

二、煮水時的添炭方式要適當

蓋置、儲裝污水的建水、舀取熱水或清水的柄杓等各種道具也要先準備齊全，之後再清洗茶會上要使用的茶入或棗、茶杓、茶碗、茶筅等器具。為了要沏出好茶以供給客人享用，這些事前周到的準備工作都相當地必要。

茶道做法之所以有一定的步驟順序要遵守，都是為了要沏出最上等的茶請客人享用所發展出來最妥善的做法。

如同前述，溫度恰到好處的熱水是沏出好茶所必要的條件之一，因此，加炭方式必須要讓炭火能夠順利升起且要持久。這並不只是將炭的位置擺放妥當就可以了，而是需要依茶道中一種稱為「炭手前」的既定做法來進行。

茶炭是由胴炭、枕炭、香台炭、輪胴、丸毬打、割毬打、管炭、割管炭、枝炭、點炭等名稱各異、粗細長度不同的好幾種炭所組合而成（參見150頁）。將這些不同形態的炭依照恰當比例組合在一起的話，即使只有些許的火種也能夠順利點著火，而且炭也能夠完全地燃燒殆盡，火不會在途中熄滅或留下未燒完的殘炭。炭的組合方式必須考慮到TPO（時間、地點、場合）的條件，冬季（十一月至四月）時使用的爐、以及夏季（五月至十月）時使用的風爐，兩者炭的組合方式各不相同。另外，在各種沏茶奉客的點前禮儀中，於茶事之初進行的初炭手前、以及薄茶點前之前進行的後炭手前，兩者炭的組合方式也不同。還有，為了消除在點著炭火時所發出的臭味而要點香等等的細節，也包含在這項訓示當中。

為了讓火能夠持久，同時讓外觀看起來賞心悅目，爐中的灰也要時時整理。這稱為炭形，有既定的形式做法。

三、花飾要如原野中的花般自然

茶室內所裝飾的花要使用四季當令的花，且不用像各花道流派的插花一樣，刻意創造出某種形象外觀或特

別加工，不需要使用任何插花技巧，只要簡單地將花朵插入瓶中，以最自然原始的方式裝飾在茶室內即可。千利休認為，花朵真正的美就在於其自然不矯作的樣貌。

千利休的茶道精神在於珍愛自然，而茶會所使用的花當然也盡量以不加任何人工裝飾的自然之美為佳。被稱為「茶花」的花，是指非在溫室中栽培、而是在自然原野中綻放的花朵。此外，香氣強烈的花種、過於豔麗的花卉、種子或花粉容易飄落的花、沒有季節感的花種、帶刺的花、傳統習俗上帶有禁忌的花等，都不適合用於茶會上；另外，選用茶花時，應盡量避免茶會場地外的茶室庭院種有的花種，或是茶室拉門上所描繪的圖案花種等（《茶湯的Q&A》淡交社）。

簡要來說，茶室裡所裝飾的花並非主角而是配角，應要選用適合茶室裡侘寂氛圍的花種才行。

這項要點也可以解釋為「要重視自然之物」的意思。無論在商業行為或是經營手段的決策上也是，只要能夠正確地看待事物原有的樣子，就能夠看見該事物真正的本質。

四、茶室要保持冬暖夏涼

這點細則所要表達的是，為了讓客人能感到舒適，因此對應季節條件並考慮客人情況，在招待方面特別下功夫，且對所有細節都留心處理是相當地重要。夏季時節，要讓客人在炎熱的季節裡也能夠品嘗茶的美味，並藉此品味暑熱中難得的沈靜與清涼感；冬季時節，則要傾盡心力使客人感受到溫暖，讓客人盡興。藉著讓客人品嚐自己奉上的好茶，使客人感到盡興的同時，自己也能夠感受到打從心裡為別人關懷著想所獲得的滿足感。

這點也能夠在掛放茶釜的爐的形式上呈現出來。首先，冬季的十一月至四月使用的是爐（地爐的簡稱，原本的用途是拿來暖和房間，在室町時代被借用到茶室中，尺寸在發展至千利休時被固定為一尺四寸）這個時期使用爐燒炭，能夠讓炭火持續得較久，茶室房間也會變得暖和。而夏季的五月至十月使用爐的話會過熱，便要將爐中的火熄滅並把爐關起來（蓋上地爐榻榻米），取而代之在榻榻米上放置風爐來生火。風爐可分為唐銅製、鐵製、土製等。

關於茶會的種類、時刻（例如在酷熱的時節裡，可舉辦於早晨即能結束的「朝晨茶事」，讓客人在炎熱季節中反而能享受到獨特的寧靜與清涼）、使用的道具（例如冬天寒冷的時節裡，可以使用稱為筒茶碗的細長型茶碗，使茶不會太快降溫）、點前的方式、招待的茶點（選擇合乎季節旨趣的點心）等所有的細節，都必須考慮季節的條件花費心思準備，同時也要體察對方的狀況，以誠懇的心意招待對方。

五、要在預定的時刻前提早準備

參與茶會時，不可晚於約定時刻是理所當然的事情，至少提早在十五分鐘前抵達的用心是很必要的。

茶會的舉行不管是主人這一方或是客人這一方，都有各自必須準備的事項；此外，茶會通常是由數人聚集在一起進行，因此只要有一個人遲到，就會為大家帶來困擾。特別留心不要浪費無謂的時間、並有效地利用每一刻，是茶道合理主義的表現方式之一。在千利休所處的時代，並不像現代一樣人人手上都有可準確計量時間的鐘錶等工具，當時的時刻都是以大概的推算方式來計算，或許正因為如此，所以反而更重視這項準則吧。

在距今約四百年前時千利休所提出的這項訓示，即使在現代的商業社會裡也完全適用。

六、非雨天時仍要備好雨具（傘）

這句話有兩種版本流傳下來，一個是「即使沒有下雨也要事先防範」，還有一句是「非雨天時仍要備好雨傘」，兩句話所要表達的意思是一樣的。

這條細則真正的含意，並不單純只是事先備好雨天的防範措施而已，而是要提醒我們在任何的情況下，都應該要隨時做好萬全的準備，以防預料之外的事態發生時無法適時應變而慌了手腳。也就是說，千利休在他的時代裡就已經在倡導危機管理的必要性了。「茶道」當中具有既定的做法（規矩禮法），必須依循著這些禮法來進行茶會，然而有時候也會需要因應TPO（時間、地點、場合）來做臨機應變的處置或判斷。例如說，端給

賓客的茶碗因為一些緣故產生了裂痕，或是客人一不小心打翻了茶碗，甚至是亭主拿在手上的茶入失手掉下去而翻倒抹茶等，這些無法預期的意外是有可能會發生的。在這種時候是否能夠處變不驚、適當地臨機應對，就端看平日是否夠細心地事先準備周到，這就是這道訓示所要強調的重點。無論是接待賓客的亭主或是造訪的賓客，都適用於這條訓示。

而這樣的叮嚀與提醒，其實也相當適用於現代的商場世界中。

七、要體貼細察同席者的心情

這句話所要表達的，就是同席的賓客間或是亭主與客人之間，都應該要彼此互相尊重並用心與對方應對。

關於這一點其實也有許多種解釋方式，不過大致便是指像是亭主邀請客人參加茶事時，應該要細心考量到賓客間的人際關係與平衡，安排出最能夠讓所有人都感到愉悅氣氛的邀請名單；此外，受到邀請的賓客之間除了要互相體貼照應外，也要謹記感謝亭主的盡心款待，並為這場聚會用心創造出和樂歡愉的氣氛。

關於這點有一段知名的小故事。千利休某次舉辦了一場茶事，當時的正客（坐在最上位的客人）是堺城的知名商人錢屋宗納。進行到途中時，有一位名叫木村常陸介的大名來訪，並表示「希望自己也能夠參加」，千利休便說道「如果你願意屈坐末席的話，就請進吧」，木村常陸介回答「沒有問題」後，便坐進了末席，與大家共同度過了一段和樂的時光。

千利休的茶道精神，就是不將大名、武士、町人等身分的差別帶進茶席上，只要從躙口（茶室的入口處，必須要低頭屈身才有辦法通過）進入茶室後，所有的人就都是平等的。

在這段故事裡，不將大名、町人等當時確實存在的身分階級差異考量進去的千利休確實相當偉大，而木村常陸介對於茶道有相當認識並願意入座末席的做法，表示他完全理解茶道的精神，這點也獲得相當高的評價與讚賞。

以上的七項訓示就是利休七則，這些四百年前的教化道理對於現代的日常生活規範、或是對商場職場上的

從利休百首探見茶道之心

最近常常受邀在企業體或政府機關舉辦的座談會上以「茶道與日本文化」為題進行演講或分享，主辦單位的用意是希望在這些以職員為對象的教育研修會上，加入具國際性知識及具教化目的的課程，藉以培養出各方面條件皆均衡發展的優秀企業人才，讓人感受到這些企業團體的先知灼見。在對聽講者進行演講時，可以感覺到幾乎大部分的人都認為，茶道是一種既奢侈又花錢的事情；甚至遺憾的是，以現狀來說，茶道一般都被看做是有錢有閒的人在閒暇之餘的休閒嗜好。另一方面，長期在海外生活或是有許多機會與外國人接觸的日本人，在遇到外國人向他們提出茶道的疑問時，大多無法給予正確的解答而感到焦急挫敗。要能夠確切了解到日本文化的重要性，對這些人來說應該最有深刻的體認。茶道的樂趣之一，便是能使用或欣賞到平常難以見到的道具藝術品或逸品；不過，茶道的最基本精神卻在於「誠心誠意地點一碗茶，讓賓客能夠舒適愉悅地品嚐到美味的茶湯」。

在利休百首中，有幾首和歌作品可用來解釋千利休對於茶道的心得想法。

「茶道精髓即在於煮水、點茶並享用美味茶湯，此外無他」

（茶の湯とはただ湯を沸かし茶をたててのむばかりなる事と知るべし）

「以侘寂之茶與熱誠待客，以既有之物做為道具即可」
（茶はさびて心はあつくもてなせよ道具はいつも有り合いにせよ）

「一只釜即能盡享茶道之樂。特意收集許多道具實為愚昧」
（釜一つあれば茶の湯はなるものを数の道具を持つは愚かな）

這些和歌都是出自千利休在「侘寂」心境下的作品。

享受茶道的方法為一體兩面，無論是使用貴重的藝術品，或是使用樸質的道具，都必須要與「誠心誠意和賓客相待」的這一面相互配合才行。使用珍貴的道具使賓客盡歡的做法雖然也不錯，但是使用與自己能耐相符的道具、誠心誠意地為客人點一碗茶，像這樣選擇與自己能力相當的做法以及接待賓客的方式，才是最重要的。

牽牛花茶會

千利休和豐臣秀吉一開始本來是交情深厚的關係，豐臣秀吉相當重用千利休，給予千利休與其町人身分不相襯的兩千石薪餉厚遇。千利休對豐臣秀吉來說不僅僅是茶道上的老師，還是在政治上的商討對象。戰國時代的織田信長利用茶道做為治理國家與掌管部下的手段，他以茶道具代替領土賞賜給立下戰功的部下做為獎賞，以慰勞他們的辛勞；織田信長死後，豐臣秀吉也效法這樣的做法行茶湯政道，因此，豐臣秀吉必須藉助千利休的力量。而如此被重用的千利休卻與豐臣秀吉產生嫌隙，甚至最後走上被迫切腹自殺的命運一途，箇中有許多的原因。首先，兩人在內心深處的某些情感與想法完全水火不容，這些無法相容的部分包括了像是兩人性格上的

差異，以及他們對於茶道認知上的差異。「牽牛花茶會」這段故事正好可以清楚表現出兩人之間的相異與矛盾。

這段相當著名的故事是說，千利休接受豐臣秀吉的委託而舉辦朝晨茶事，並將種在露地上的牽牛花全部摘下，只在茶室內的床之間插上一朵牽牛花。千利休認為比起遍地盛開的牽牛花叢，單單一朵牽牛花所醞釀出的氛圍更加美麗。豐臣秀吉對於千利休這樣的見解與審美觀感到相當地佩服，但同時又認為這也是千利休對自己平日作為的譏諷，因而有一種「被擺了一道」的不快感。

千利休的茶道貫徹了侘寂精神，相當避免華美不實的事物；相對於此，豐臣秀吉所喜好的茶道則如同他好大喜功的性格一般，是極盡奢侈之事。他命令千利休建造一間金碧輝煌的黃金茶室，並向所有人賣弄炫耀，而受命建造這間黃金茶室的千利休反而感到空虛不已，並開始對豐臣秀吉抱有懷疑。當兩人互相產生疑心暗忖的心態後，便將對方的一切行為或態度反應都朝向壞的方向解讀。千利休在大德寺山門上捐了一座自己的木雕像，這件事因小人的讒言而被豐臣秀吉解讀成是藐視自己的行為，並因此下令要千利休切腹自殺，這個不幸的結果就是從兩人的人生觀差異上所衍生而來。

玩賞茶道的方法有很多種，其中當然也有像是收集具有背景來歷的珍貴道具物品、或是欣賞見識一般平民無法負擔得起的高價藝術品等賞玩方式；但即使不花大筆費用，也要讓人感受到享主的用心，以深刻又有趣的旨趣讓賓客參加一場難忘的茶會盛宴，這也是茶人所應該具備的智慧。

清貧的茶人・丿貫

丿貫（編按：日文讀為へちかん，「丿」中文音同「撇」）是與千利休同時代的一位茶人，據說他是一位奇人，也是一位真正貫徹侘寂精神的侘茶人。他的生卒年不詳，但卻留下了幾段有名的逸事。丿貫和千利休一樣

師事武野紹鷗，但是之後拜別師門，以自己獨特風格的茶道自成一家而廣為人知。千利休出仕織田信長後又接著侍奉豐臣秀吉，因此獲得許多資源援助；相對於此，丿貫不僅從未出仕宮廷，也對於千利休身為茶人卻出仕公家的做法抱持著批判的態度。

千利休的一首和歌作品講道「一只釜即能盡享茶道之樂。特意收集許多道具實為愚昧」，而丿貫在自己的庵房中便是只有一只茶釜，並用這只釜煮飯用餐；當要點茶的時候，就將釜清洗乾淨後拿來煮水。生活在戰國桃山時代裡的茶人們，都擁有相當強烈的性格，因為他們必須與當時的武將交際應對並指導他們茶道，如果沒有相當的膽識與氣度的話便無法應付得來。從千利休到津田宗及、今井宗久等這些同時具有堺城富商身分的茶人們，均擁有相當雄厚的財力；而丿貫雖然也出身京都的富商人家，卻過著極其簡樸的生活，豐臣秀吉也曾要他出仕官職，但卻被他拒絕了。完成統一天下大業的豐臣秀吉為了誇耀自己的威勢，同時亦要讓人民感受到和平時代來臨的喜悅，而舉辦了知名的「北野大茶會」，茶會的公告張貼在全國各地，號召一般市民一同共襄盛舉。當時的公告寫著「只要帶著一只釜、一個茶碗、還有茶就可以出席了，沒有茶的話也可以帶著香煎（用米粒乾炒而成）過來」，千利休以及當時的茶人們在這個茶會上都擁有許多茶席，而豐臣秀吉也為自己設了一個茶席，努力地提供點茶的服務。

當時，丿貫則是帶著一個巨大的紅傘開設自己的茶席而引起眾人注目，這樣的做法也吸引了豐臣秀吉的目光，並讚賞其為「天下第一茶人」。而勸進他出仕官職。現今於戶外舉行的茶會上打傘的做法，據說就是源自於此。豐臣秀吉非常中意丿貫，並想要賞賜米糧給他，但他還是頑固地拒絕了，於是豐臣秀吉又提出另一項賞賜，便是允許他向路人收取費用，相當於他所居住的街道的過路費十分之一的金額，但是丿貫仍然拒絕了。不過，最後丿貫還是接受了折衷的方案，那就是他可以將柄杓掛在家裡的窗戶外，柄杓上寫著「一匹馬請付一錢過路費」，當路人所施捨的錢裝滿柄杓後就可以將柄杓收回，等這些錢用完後又可以再將柄杓掛出去，丿貫就這樣過著隨性不受拘束的生活。

茶道知識

道具類

②

掛物

進入茶席後，首先映入眼簾的就是床之間的「掛物」，一般又稱為「掛軸」。茶席上所使用的「掛物」不單只是用來裝飾而已，還可以展示出亭主為當天茶席所設的主題，扮演相當重要的角色。因此，進入茶席後的禮儀做法，首先就是要坐到床之間的掛物前，雙手服貼於身前來欣賞。這樣的動作不僅是展現對「掛物」的敬意，同時也是為了推敲思量亭主當日的用意與安排設計。

「掛物」也分成許多種類，接著便就一般最常見的來做說明。

墨跡……一般來說指的是書法，但在茶道當中則是指「禪宗高僧的墨寶」，通常是中國的得道高僧或是江戶時代初期之前的日本高僧所寫下的墨跡。這在茶席上是最受到珍視的一種掛物，平常很難欣賞得到。

一行物……上面寫著一行禪語的掛物，直式和橫式的寫法都有，是在茶室的掛物中最常使用到的一種類型。有許多都是大德寺的僧侶所寫作的書法，另外也有茶道的一行物都是大德寺的僧侶所寫作的書法，另外也有茶道的歷代家元或一般茶人的筆墨。後述將介紹的「禪語解說」中所提到的禪語，應該常可在各處茶席的「一行物」上看到。

古筆切……將古人所抄寫的《萬葉集》《古今和歌集》等筆墨切割下來後裝裱而成，其中以紀貫之、藤原定家等人

的筆跡最為珍貴，不過據說有許多古筆切尚未判定真偽。

消息……將與茶道有密切關係的名人的親筆書信裝裱後而成。

畫贊……在繪有圖的畫軸上寫下贊（詩歌或是抒發情感的文字）的掛物，有的畫贊其畫與贊的作者均是同一個人，也有的是不同人所做。同一位作者所做的畫贊又稱為「自畫贊」。

短冊……在色紙上寫下和歌或俳句而成的掛物。

裝裱……掛物的裝裱格式根據格式的不同又分為真、行、草三種，其中以行的裝裱格式最為一般且最常見。裝裱的每個部分都各有其名稱，例如本紙、一文字、中緣（又稱中廻）、天地（又稱上下）、風帶、露、軸木、軸、表木、掛緒、卷緒等。

使用方式與做法……如果是像一般茶會只使用一個大廳的空間時，通常是選用一行物；若另外備有待合房間的話，為了考慮整體的協調性，通常待合處大多會掛上消息或寫有和歌的短冊等掛物。進入茶席後，欣賞掛物的方式也有既定的禮儀做法。首先要先坐到床之間前並鞠躬行禮，這是對書寫者所行的禮；接著再拜讀詩句及筆者姓名和署名花押，並依照一文字、中緣、天地、軸等順序欣賞裝裱物。

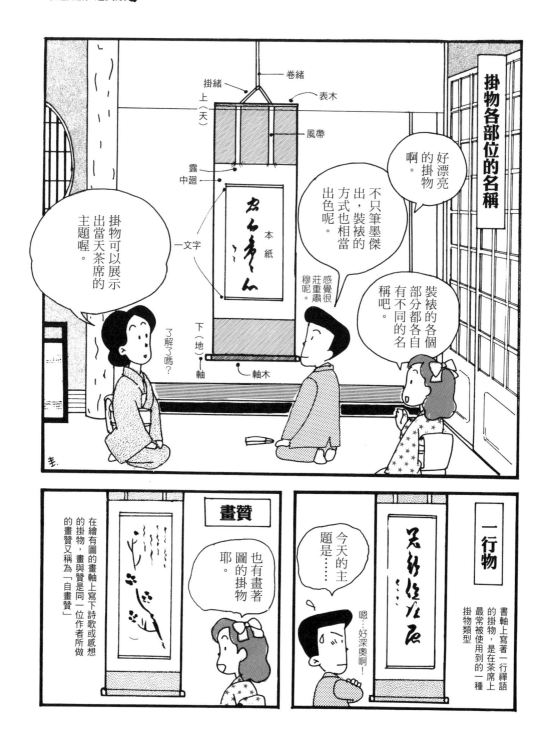

竹製茶道具

如果到京都地區隨處走走，一定到處都能看到竹林。

走進青竹蒼鬱茂密的林中，空氣裡便會飄散著一股獨特清香，深吸一口氣，感覺肺裡似乎都被洗滌淨化一般的清新舒暢。茶道具裡面有許多以竹子加工製成的物品，就是因為竹子特有的清香與茶道所重視的侘寂心境相當地契合，便利用竹子來製作茶勺。茶勺當中有許多出自知名茶人或高僧之手的物品，這些茶勺都有他們自己所命的「銘」；在所有茶道具當中，茶勺是最為人所熟知的器具。當中特別以「茶勺」、「茶筅」、「柄杓」、「蓋置」、「花入」等為重要的竹製品。

據說「茶筅」最早從中國傳入日本時原本是象牙製，在中國是舀取藥材時所用的小器具，因為價格非常高昂，所以有茶道始祖之稱的村田珠光（一四二三～一五〇二年）便利用竹子來製作茶勺。茶勺依形狀的不同可分為三種類型，象牙製品或是沒有竹節者稱為「真」，由竹子製成且竹節部分位於手持端者稱為「行」，而竹節位於中間者則稱為「草」。在各種點前做法當中應該使用什麼樣的茶勺，都有既定的禮法規定。

「茶筅」大約有百分之八十五都是出自奈良縣的高山，其製作過程非常繁複，必須要有相當的技術才行；但或許因為茶筅是消耗品的關係，因此在茶道具當中並不受到重視，相當可惜。依據材質的不同可分為白竹製、煤竹製、青竹製等種類，而每個流派的使用方式也略有不同；此外，依據穗（參見108頁）的數量多寡，又可分為「真、行、草」等三種類型，每年過年時都要將過去一年所使用的舊茶筅進行供養並燒化，稱為茶筅供養。

「柄杓」分為夏季用（風爐）和冬季用（爐）兩者，兩者在長柄前端的切口方向不同。夏季用的是將長柄前端處朝下斜向削切，冬季用的則是朝上斜向削切；另外，長柄前端的切口成完全垂直狀的則是屬於兩用的類型。還有一種稱為「差通」的柄杓，特徵在於「柄」直接貫穿「合」（參見109頁），是於高級的點前禮法時所使用。

「蓋置」可用來放置茶釜的蓋子或是放置柄杓，製作材質有非常多種，剛開始接觸茶道時多是使用竹製品。竹製蓋置的竹節位於上方者，表示是風爐的季節裡所使用的物品，竹節位於中間者則是用於爐的季節。在茶事上所使用的青竹蓋置，原則上都是用過即丟。

「花入」的製作材質有非常多種，其中竹子製成的花入屬於「草」的類型。豐臣秀吉在攻打小田原城的戰營上舉辦茶事，千利休為此特地用竹子做成花入，據說就是竹製花入的由來，取有「園城寺」之銘。除此之外，還有許多加工成其他形狀的竹製花入。

綜觀來看，竹子製成的茶道具不但容易得手，製工也較容易，並具有獨特的清新感，所以在茶道具中也相當受到喜愛而廣為使用。

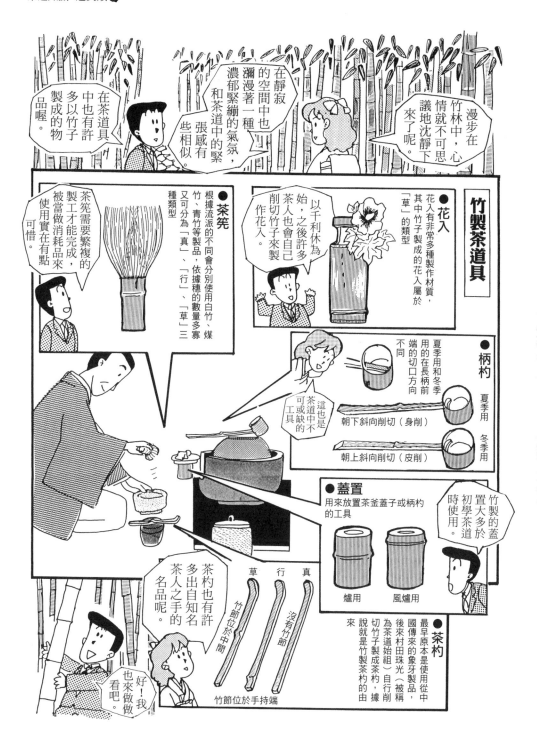

竹製茶道具

●花入
花入有非常多種製作材質，其中竹子製成的花入屬於「草」的類型

以千利休為始，之後許多茶人也會自己削切竹子來製作花入。

●茶筅
根據流派的不同會分別使用白竹、煤竹、青竹等製品，依據穗的數量多寡又可分為「真」、「行」、「草」三種類型

茶筅需要繁複的製工才能完成，被當做消耗品來使用實在有點可惜。

在茶道具中也有許多以竹子製成的物品喔。

漫步在竹林中，心情就不可思議地沈靜下來了呢。

在靜寂的空間中也瀰漫著一種濃郁緊繃的氣氛，和茶道中的緊張感有些相似。

●柄杓
夏季用和冬季用的在長柄前端的切口方向不同

朝下斜向削切（身削）夏季用
朝上斜向削切（皮削）冬季用

這也是茶道中不可或缺的工具

●蓋置
用來放置茶釜蓋子或柄杓的工具

爐用　風爐用

竹製的蓋置大多於初學茶道時使用。

●茶杓
最早原本是使用從中國傳來的象牙製品，後來村田珠光（被稱為茶道始祖）自行削切竹子製成茶杓，據說就是竹製茶杓的由來

草　行　真
竹節位於中間　竹節位於手持端　沒有竹節

茶杓也有許多出自知名茶人之手的名品呢。

好！我也來做做看吧。

花入

茶席上不可或缺的物品之一就是花，以及插花用的「花入」。一般來說，不論是西式設計或是日式設計，只要是能夠用來插花的容器就可稱為「花瓶」，而「花入」則一定是日式風格，且專指在茶席上用來插花的器具，此即一般稱為「花瓶」的容器和「花入」最主要的不同點。此外，「花入」也稱為「花器」或「花活」，但茶道上的正式名稱就稱為「花入」。

在茶席上插花的由來據說起源自佛教儀典。釋尊時代時，會在裝水的容器裡灑鋪上花朵並供奉在祭壇前，這樣的做法後來成為佛教儀典上裝飾插花的既定禮法，而在僧院中發展出來的茶道則將這樣的禮法加入茶事中，「花入」也被當成是佛具的一種。隨著時代的遷移，這個做法亦流傳至一般的民宅中形成插花的風俗，同時也變成從僧院茶開始發展形成的「茶道」中不可或缺的要素之一。

根據用途來分類

「置花入」的種類最多，通常是放在一片薄板上來使用，而依據質材的不同，使用的薄板種類也不一樣。置花入大多為金屬製品或陶瓷器製品，根據形狀又可分為砧、中蕪、鶴首、耳付、曾呂利、德利、瓢簞等名稱。

「掛花入」則是掛放在床之間的天花板、牆壁或柱子

上的花入，因此大小重量都相對較輕。舉行正式的茶事時，一開始茶室裡的床之間會先裝飾著掛物，進行到開始飲用薄茶、稱為「後入」的階段時，就會以「掛花入」取代掛物裝飾在床之間的正面，並插上鮮花。

「釣花入」是附有吊繩的花入，可吊掛在天花板上的勾釘上裝飾，通常會製作成船形或是彎月形。金屬製的釣花入通常為砂張（譯注：一種銅錫合金）製品，另外也有很多竹製品或是陶瓷器製品，是相當富有風味的一種茶道具。

根據材質來分類

和其他的茶道器具一樣，花入又可根據製作材質的不同分為「真、行、草」三種類型，而這三種花入所鋪放使用的薄板亦分為三種，各有不同。

「真」的花入指的是古銅、唐銅、砂張、青磁、白磁、祥瑞等具有厚重實感的材質器具，「行」的花入則是指器具製的釣花入，以及上有釉彩的陶器製品（瀨戶燒、丹波燒、高取燒等），而「草」的花入則是指未上釉彩的陶器製品（備前燒、伊賀燒、信樂燒等）以及竹製、竹編製、木製等器具。「真」的花入主要被當做藝術品來欣賞，較少實際使用，特別是唐銅、青銅、青磁、白磁等材質所製成的古董美術品，更是受到珍重喜愛。

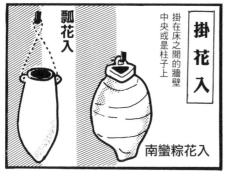

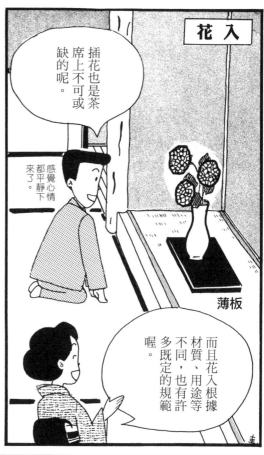

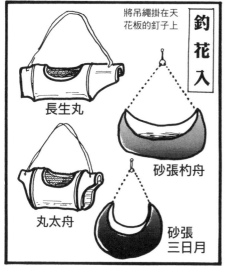

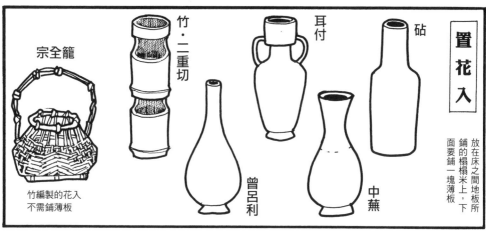

茶筅和柄杓

茶道具中使用頻率最為頻繁的就是「茶筅」和「柄杓」。點茶時，其他的器具都還可以使用替代品，但若沒有「茶筅」和「柄杓」就無法進行點茶了。雖然這兩樣物品如此地重要，但因為使用頻繁、容易破損，而被看做是消耗品，茶席上並不會問到這兩種道具的銘和作者。同樣都是竹製品，茶杓卻相當受到珍視，茶筅和柄杓則完全受到不同的對待，或許就是因為他們消耗快速的緣故，其實若將其視為美術品來欣賞也相當具有美感。

茶筅

在茶碗裡加入抹茶、注入熱水後，就要利用茶筅來攪拌以進行點茶（薄茶）或練茶（濃茶）。平安時代將茶傳入日本的僧侶們，當時是將中國（宋朝）的茶筅直接帶回日本來使用，之後隨著茶道的完熟才逐漸改良並發展至今日。最常見的茶筅是白竹製成，此外還有煤竹（紫竹）和黑竹等材質，每個流派所使用的種類也不盡相同，原則上來說，裏千家使用白竹茶筅，表千家使用煤竹茶筅，而武者小路千家則是使用胡麻竹茶筅。茶筅的製作方式是先將嚴選過的細竹再細切成一條條的細絲狀，最費工的規格是將竹子切割成內外各八十根的細絲，也就是共一百六十根的穗，經過精巧的製工整理後而成。茶筅依用途不同也分為許多種類與大小，據說共有一百種以上，例如薄茶用的

穗為穗的數量較多（較細）的穗，濃茶用的則是穗較粗的荒穗和中穗。從室町時代開始，大部分的茶筅都出自奈良的高山地方（現今的生駒市高山），製作茶筅的工匠師傅們在江戶時代以高山茶筅師的身分成為德川將軍家御用的工匠，並持續傳承至今。

進行點前禮法時，在點茶的前後都要清洗茶筅，主要是利用這種稱為「茶筅通」的動作來檢查茶筅是否有破損。

柄杓

柄杓是用來汲水或舀取熱水的器具，將真竹經過去油的程序後加工製成。柄杓分為柄和合（前端的碗狀部位）兩個部分，根據用途的不同，大小和形狀也都有些許的差異。爐的季節裡（冬季）所使用的柄杓則合的部分較大，而風爐的季節裡所使用的柄杓則合的部分較小；此外，柄的切止（前端切口）也依季節而有不同的削切方式。另外根據柄是否貫穿合的部分等不同形式的柄杓，也會分別使用在不同的點前禮法上。

進行點前時需要以兩手握住柄杓，前方進行冥想藉以集中精神，這種稱為「鏡柄杓」的姿勢和劍道中的「正眼之構」基本上一樣，都是非常重要的基礎姿勢。另外，柄杓置放在茶釜上的方式也依據爐和風爐而有所不同，這和射箭裡因應心境來調整弓箭使用方式的概念也是相通的。也就是說在茶道裡，其實納入了不少武士道的做法與精神。

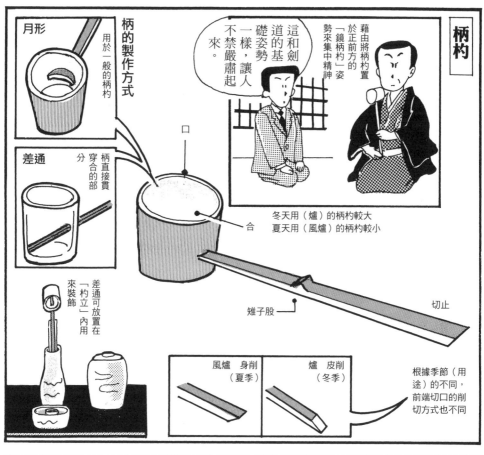

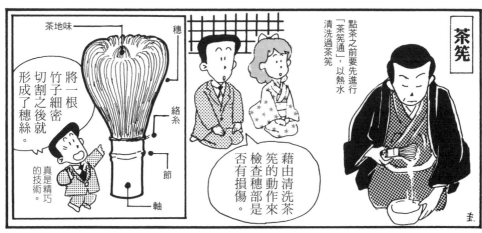

天目茶碗

電影或電視的時代劇裡，常常可以看到武士將倒三角形的茶碗放在一種台座上，將茶碗連同高台一起拿起來喝茶的場景。這種茶碗和一般普通的茶碗不同，大小是平日用餐時所用的飯碗還要再加大一號，稱為「天目茶碗」，而放置茶碗的台座則稱為「天目台」。在茶道歷史上，最早開始使用的就是這種「天目茶碗」。鐮倉時代，也就是相當於中國的宋朝時，許多日本的禪僧都到中國去留學，在橫跨安徽省、浙江省、江西省的「天目山」上的眾多禪寺中修行，當他們學成歸國之際，便將在寺廟中使用的茶碗一起帶回了日本，並將這種茶碗依僧侶的修行地為名，稱為「天目茶碗」。

榮西禪師將茶和飲茶法帶回日本後，日本有好一段時間都是使用這種茶碗，因此以該時代為背景的時代劇裡，常常可以看到這種形式的茶碗。

室町時代以後逐漸發展出侘茶的風潮，由朝鮮半島（當時稱為高麗）傳來的高麗茶碗逐漸受到喜愛，「天目茶碗」也就變成在禪寺裡或是儀典上等特殊時節裡才會使用到。現在的茶道也是如此，舉行規格較高的儀式或是奧傳點前時一定會使用到「天目茶碗」，並且必須遵照自古相傳、稱為「台天目」的既定做法來進行茶事。某次鶴見的總持寺舉辦了一場茶會，當時我看見兩名

恭敬地將「天目台」和「天目茶碗」舉到齊眉處的年輕僧侶走過長廊，來到一間和式拉門緊閉的房間前跪坐，並大聲地向房間內的人通報：「我將茶端來了」，接著進入屋內，而房間內的高僧則端起茶來飲用。看到這樣的場景令我不禁心有所感，原來這就是「天目茶碗」本來的使用方法嗎？

「天目茶碗」的特色之一是使用鐵質的黑色釉彩上色，此外為了呈現出牽牛花如喇叭般的形狀，天目茶碗一定要放在「天目台」上一起使用，這是其另一項特色。

根據燒治方式與燒製後呈現出來的造型花紋，天目茶碗又可分為許多種類型，例如曜變天目（曜是星辰的意思，上面可看到如星空光輝般的美麗斑紋）、油滴天目（茶碗內外側均有如油滴潑灑般的花紋）、禾目天目（禾是指穀物的結穗部分，從茶碗底部有類似穀穗的紋路向上延展開來）、灰被天目（在燒窯中，將釉彩混入灰燼以展現出獨特色彩）、玳皮盞天目（玳皮指的是龜甲，整個茶碗都呈現龜殼狀的花紋）等。

這些茶碗都是相當有來歷的物品，因此一定要放置在繪有堆黑或塗漆的「天目台」上慎重地使用，要喝茶時才能將茶碗從台子上拿起來，放在攤開的古帛紗上使用，不可用手拿著台子的部分來喝茶。

110

那稱為天目茶碗和天目台喔。

但是他們用的茶碗底部好小，而且是放在某種台子上使用。

時代劇裡常常可以看到喝茶的場景呢。

咦？這些武士也在喝茶耶。

● 油滴天目

茶碗內外側可看到如油滴潑灑般的花紋

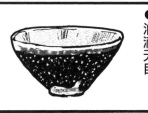

● 禾目天目

禾目是指稻或麥等穀物的結穗部分。從茶碗底部有類似穀穗的紋路向上延展開來

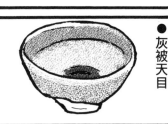

● 灰被天目

在燒窯中將釉彩混入灰燼以變化出獨特的色彩而製成

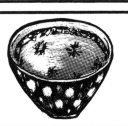

● 玳皮盞天目

玳皮指的是鱉甲，整個茶碗呈現如鱉甲般的色調與鱉殼狀花紋

天目茶碗

台天目
使用天目台的點前禮法

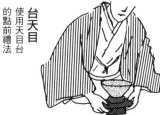

天目茶碗

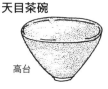

高台

天目台
用來放置天目茶碗的器具，繪有堆黑或塗漆

在規格較高的點前禮法中使用的茶碗，相當具有來歷，由於碗身的部分向下窄縮，高台的部分相當小，因此整體呈現出不安定的狀態，一定要放在天目台上謹慎地使用。根據燒冶方式與花紋的不同而分成許多種類

● 曜變天目

曜是星辰的意思，可看到如星空光輝般的斑紋，在天目茶碗中也是等級特別尊貴的一種

茶道
Q&A
基礎中的基礎④

Q 迎接訪客時，為什麼要在玄關或入口處灑上清水呢？

A 「灑上清水」的動作本身具有「清淨」的意思，因此這個做法的意義就是在賓客來訪前在玄關處灑水以示事先清理淨化。另外，「灑水」這個動作也代表亭主已做好萬全準備，因此訪客只要看到門前已經「灑水」的話，不需特別通報或招呼就可安心走進玄關，直接進入待合房間。灑水時必須配合季節或天候，夏天多灑一些，冬天則少一點，另外晴天時也可多灑一些水，陰天時就稍微少一些，這也是需要因時制宜來應變的。

另外，茶事進行途中，亭主也會在庭院（露地）裡灑水，而客人要回家時還會再灑一次水。

在露地上「灑水」不僅只是為了要清除樹上、草叢、青苔、庭石上的塵埃，同時也是為了藉此凸顯植物原有的

鮮翠顏色。進入茶室前，賓客必須在「蹲踞」處清洗雙手並漱口，也是為了要以清水來進行淨化。在日本人的心中，水具有可以淨化萬物的作用。

這也是蒙受大自然清淨水源恩惠的日本人固有的文化感受吧。

Q 茶道的禮法依據夏季、冬季而有許多相異的做法，為什麼呢？另外，這之間又有什麼差異呢？

A 在茶道中，五月至十月的夏季和秋季是使用風爐的季節，十一月至四月的冬季與春季則是使用爐的季節。夏季時使用風爐是為了盡量不要感受到炎熱，而冬季時則是為了要溫暖整間茶室而使用爐。所謂的風爐就是放在敷板上使用的爐子，搭配風爐使用的釜體積較小，使用的炭比起爐也會切割得較小塊。因為風爐是在夏季裡使用，所以使用上會盡量採用較不易感到炎熱的做法。

冬季裡使用的爐是從地爐演變而來，所使用的釜和炭比起風爐也相對較大。由於爐是在寒冷的季節裡使用，所以也含有用以溫暖整間茶室的考量在內。地爐發展成茶道裡所用的爐是在足利時代末期，由村田珠光首先開始，並由千利休所完成，在這之前則一直都是使用風爐。在利休

七則中有一項要點是「茶室要保持冬暖夏涼」，其實也是指風爐與爐的使用方式。

使用風爐和爐時，釜的位置、高度、方向都不盡相同，必須依照季節的狀況調整，因此道具擺放的位置、進行點前時所面對的方向、以及點前的程序等也會有所不同。意即必須要依照各種場合的狀況去做最適當、最合理的思考與安排。隨著茶道稽古的持續進行，季節不斷更迭

變換，點前做法也會因此有所調整，所以常會有做錯的情形發生。不過以客人的角度來看的話，品嚐茶的做法並不會因為季節的變換而有所不同。

時序進入十一月後，首次使用爐的做法稱為「開爐」或「茶湯正月」，會食用年糕紅豆湯等來慶祝。另外，每年初夏時節會將摘下的新茶封入茶壺中，並在入冬後舉辦一場茶事，將封印割開並打開壺口，稱為「口切茶事」。

步步是道場

這句話的意思是「禪僧修行的場所不是只在禪堂中而已，一舉一動都必須謹守修行的分際，每一天所踩出的每一個步伐都是修行，必須時時刻刻謹記不得疏忽」。

「道場」就是僧侶修行的場所，不過在這句話中指的不只是修行的地方，而是轉化成每天的日常生活、以及心靈部分的修行之處。

即使是茶道的修行，也不能只侷限在茶室裡，必須時時刻刻謹記茶道的稽古成果並一點一滴地反應在日常生活的每件事物上。我們在處理任何事物都能抱持開通心境的人，就能具有高雅清秀的性格特色與氣質。例如無論在運動界或任何興趣才藝中擁有一技之長的人，通常都能讓人感受到他們身上有別於常人的開闊心胸，這些人應該就是「不斷累積修行的人，其一舉一投足都飄逸著清新的微風」，即指對任何事物都能抱持開通心境的人。

平常的事務時，也可以藉由心靈的修行來磨練心志。「步步起清風」這句話亦具有相似的涵義，意思是透過平日的修練來創造並提升自己獨有的心靈境界吧。

第五章──茶道的感性

從茶道探見日本人的感性

現代的產業社會被稱為「感性的時代」，這樣的說法已經流行很久了，但所謂的「感性」究竟是什麼呢？對於生產物品並進行銷售的業者來說，推量並揣想購買商品的顧客內心的滿足感，是必要具備的特性之一，這就是所謂的感性吧。這樣的特性依據每個人天生的資質不同而有高有低，但也可以由後天培養而得。那麼，究竟要如何定義「感性」這兩個字才好呢？根據每種案例或情境的不同，或許多少有些微妙的差異，但以大方向來說，所謂的感性就是「能夠推敲他人內心情感的資質，甚至對於外部環境所產生的各種現象，都能夠個別推量並感受其所蘊含的真理、真相的能力」。企業的經營能否具備這樣的感性，就決定了其是否能夠在這個變革快速的現代社會中即時應對並存續經營下去。然而這樣的「感性」特質，並不是最近才忽然變成受到關注的焦點，從以前開始就已經以各種不同的形式被進行探討了。

在茶道中所探見的「感性」

讓我們來想像一下飲用一碗茶時的做法禮儀吧。當亭主點好茶的茶碗端到自己眼前時，首先要對著幫自己送茶過來的人行一次禮，接著向左右兩側的鄰座者行禮，最後再向自己的正前方對亭主行禮，總共要行四次禮。「茶道總是一直在行禮，好像磕頭蟲一樣，讓人覺得好討厭」，對茶道抱持這樣想法的人非常地多。「這些行禮的動作其實都各有其意義。最一開始所行的禮，是為了向那位幫自己送茶過來的人表達感謝之意；接下來所行的禮，則是要向相當於自己前輩的鄰座者，表達出自己有幸同席所行的招呼禮；而第三次所行的禮，則是要向在自己之後喝茶的鄰座者，表達自己要先行飲用的招呼禮；最後向為自己點這碗茶的亭主向自己之後喝茶的鄰座者，表達自己要先行飲用的招呼禮；最後向為自己點這碗茶的亭主表達感謝之意的禮。」當我們像這樣對這些人說明緣由後，大部分的人就都能接受其中的理由，但也有人無論如何就是無法理解。從這個例子可以看到，同樣的說明內容，有人可以理解，有人卻是打從心裡否定其道理，說

116

到為什麼會有這樣的不同，其實就是所謂感性的差別。修習茶道的人透過稽古，就能夠自然地理解並學習到這樣的感性。

「茶道的做法禮儀中最讓人感到厭煩的，就是很多時候都必須說些心口不一的恭維話，不停地讚美別人。」對於茶道抱持這種觀點的人也很多，這又是一種錯誤的見解，其實只是在茶道的做法禮儀中有一些既定的形式需遵守，即使是賓主間的問答也有一定的規則。例如在茶事上要享用懷石料理時，負責招待賓客的亭主為每一位客人端出料理後，必須退下到水屋（廚房），這個時候正客就要說道「亭主也請將自己的膳食端出來，與我們一起用餐吧」，代表所有人向亭主提出同席用餐的邀約，而這時候亭主則必須委婉回絕：「謝謝您的邀請，不過我還是待在水屋與各位一同用餐即可。」這是既定的做法，而這時亭主絕對不可以回答：「那我就接受您的盛情邀約，與各位同席用餐吧。」而將自己的膳食端出來。在茶道中存在著語言的遊戲規則（既定形式），這點是一定要認知到的。如果不能理解的話，就容易以短視的觀點來看待茶道中的所有事物，導致錯誤的認知。這一點其實和京都文化與江戶文化之間的差別也有所關聯，為對方著想的顧慮與關懷，京都腔會以巧妙隱晦的措辭來表現，關東腔則會直接表現出來，這就是兩種文化的差異性。舉料理為例，關西的調味通常較淡，關東的調味則較濃鹹一些，此即間接委婉與直接表達的性格差異表現在料理調味上的結果。京都腔是尊崇間接表達的語言，如果在京都使用東京腔的話就會遭受厭惡輕蔑，這是實際存在的事實，而這一點同時不可否認地亦是造成現代男性對茶道敬而遠之的原因之一。如果每件事物都只理性單純地來考量的話，會有所疑問不解也是理所當然的。

如果詢問剛開始接觸茶道稽古的人其目的與動機，一定會得到許多不同的答案；而在從前，茶道被當做是女性的新娘修業課程之一，主要用來學習正統的禮儀做法，因為如此才接觸茶道的人非常多。然而，茶道也是用來培養感性的修練場所，如果不具有理解感性的資質就無法長久持續下去。

那些現在正在修習茶道修業的人們，對於茶道這樣的文化究竟抱持著什麼樣的看法呢？首先如同前述所說，年輕人以學習「正統禮儀做法」為目的的理由，最為社會上的一般人所認同；而也有極少數的人是因為覺得茶道「很帥氣」等非常單純的理由，才開始接觸茶道；最多人接觸茶道的原因，則是將茶道當做一種「高雅

的嗜好」而開始入門學習。到了年長後仍會持續茶道興趣的就是這些人，目前日本的茶道界就是倚靠著這群人來支撐的。他們在學習茶道的同時，也開始對茶道具類、書法、陶瓷器、花道等日本的綜合藝術產生興趣，在修習正統教養之外，也的確培養出相當優良的嗜好。另外，也有不少人將茶道當做是一種「社交場所」，是富有教養的階層或地位已達到某種層級以上的人士之間互相交流的場所。因為這樣的理由而加入茶道的人，究竟是因為有興趣還是以社交目的為先，就像雞與蛋之間的關係一樣很難辨明，不過基本上就是一群擁有共同觀念的人士，將茶道用來做為彼此交流的社交場合。

此外，將興趣、社交等原因當做次要目的，主要是為了修習茶道所蘊含的奧義之「道」的人雖然相當少，不過的確有人是為此才接觸茶道。茶道的家元向來主張，茶道的最終修業目標是要達到「道」的境界。男性剛開始學習茶道時，對於是否有興趣以及能否達到社交目的等比較不是那麼重視，反而想要探索「道」的奧義的人比較多。即使一開始是因為興趣才入門，不過隨著深層修業的進行，就會開始追求合一的境地。能否感受到這些也是取決於「感性」。

捕捉「感性」的方法

前一陣子，我接受業界龍頭總合電機製造商的邀請，到他們的員工研修擔任講師，以「茶道中所探見的日本文化與自我啟發」為主題，進行為時兩個鐘頭的講座。至今為止，我已經多次以同樣或相似的主題進行演講或講座，但這次有機會與負責人先行討論過，依此設計符合他們需求的課程內容，甚至嘗試直接在聽講者的面前實際示範點泡抹茶的方法。在講解了茶道的歷史、茶之心等內容、並交錯放映影像做輔助說明後，緊接著又講解茶的飲用方式，並實際操作起簡單的點前做法，點了茶給所有聽講者享用。課程結束之後，我檢閱了聽講者的問卷內容，得到以下的意見與感想。

「第一次知道原來茶道本來是男性的嗜好，對於茶道的想法也從不可能、浪費時間、可有可無，到現在是充滿了興趣。而茶道與企業經營活動的原點其實是相通的這點，也讓我有很深刻的感受。」「這門講座就像是一

118

系列研修課程下來的最後一道清涼劑。第一次聽到關於茶道的詳細解說，非常有趣，之後也想實際嘗試看看。」

「我體認到了日本文化當中有很多可以學習的事物，也了解了每一個做法步驟都有其蘊含的意義，藉著理解這些含意，就能夠通曉所有事物的真理。」這些聽講者回饋了很多寶貴的感想，在短短兩個小時內，他們就能感受到這麼多訊息，我真的感到非常高興；透過這些寶貴的意見與感想，我反而感受到並由衷佩服所有聽講者們所展現的感性資質。

茶道同時也是一種「感性的文化」。這一點若沒有親自嘗試著實際接觸修習茶道的話，就無法懂得，只單純以理性的思維來思考，是不可能理解的。

應該要怎麼考量安排才能讓他人真正感受到心靈的滿足，針對這點來琢磨並實際感受，這就是「感性」。這一點和現在時常被提到的企業經營原點「CS（顧客滿意度）」是相通的。對我來說，「茶道就是日本自古以來的獨特CS文化」。

在茶道中磨練出來的日本人的「感性」

茶道是日本自古以來的「待客文化」，相當重視對於他人的「顧慮、關懷」。不管是為了學習教養、社交目的，還是當做新娘修業課程而開始接觸茶道的人們，也會在修習過程中慢慢地體認到茶道的「關懷精神」；而藉此，他們也將學習到「豐富的感性」。從這一點來看，茶道對於磨練感性來說，具有相當大的助益。

外國人，特別是美國人常常說：「我們對於自己的想法或是對任何事物的表達都相當直接而率直，但日本人總是選擇以艱深的語言做委婉的表達。在我們看來，這實在是相當迂迴麻煩的做法，總覺得無法理解日本人內心究竟在想什麼。日本人與美國人的民族性，最大的不同點就在這裡。」曾對我這麼說過的美國友人，表示想要看看茶道，於是我就帶他到茶道的稽古練習場地，讓他看看點前的做法並請他品嚐抹茶，結果他非常高興，

和我分享了以下感想：「我聽說茶道的做法、步驟非常地複雜麻煩，我一直對為什麼要用這麼繁瑣的手續來點茶感到相當疑惑，不過了解了其中的意義後，才知道茶道中其實蘊含了日本人盛情待客的精神。另外，茶室中

的靜謐氣氛，也和西歐教堂內的氣氛不同，有種屬於日本的獨特意境。」日本人常常被認為是拙於表達待客的熱情與心意的民族，然而事實真的是如此嗎？擁有盛情待客的精神和將這樣的精神表現出來，這兩者是不一樣的。日本人透過茶道的做法，認識並學習「用心關懷、熱情款待」的心意；然而，在一般的社會生活中卻非常不擅長表達出這樣的心意，這才是問題所在。

茶道的修業，並不僅僅只是在茶室中進行動作技巧的修練；在相當於準備料理的廚房的水屋中所要進行的準備，還有在茶事、茶會的場合上工作人員的事務工作等，這些在檯面上看不到、但也必須精進學習的事項，其實相當地多。這些工作事項的進行目的，其實也是要對來訪的賓客展現出「待客的誠意」；這樣的心意有些是透過既定的禮儀形式表現，有一些則不是如此，其實也是要對來訪的賓客展現出「待客的誠意」；這樣的心意有些是透過既定的禮儀形式表現，有一些則不是如此，以「細心觀察」來「體貼賓客想法」以進行款待非常地重要。因此，才會說修習茶道的同時，也能培養一個人的「感性」特質。

茶道的原點就在於「讓賓客舒適地享用一道美味的茶飲」，而在這當中就包含了對顧客的細心關懷與體貼，藉由這些就能夠培養出豐富的「感性」。

伊達政宗的寓言

伊達政宗是稱霸東北一方的梟雄武將，豐臣秀吉於小田原征戰之際曾命其參戰，但他卻不太遵從命令，遲了許久才出兵，此舉導致豐臣秀吉憤怒不已，險些要抓他來問罪嚴懲。然而就在這之前，伊達政宗才向千利休學習茶道並習得茶道做法，這點讓豐臣秀吉對他還保有一點好感，他也因此幸運地獲得原諒，自此以後也潛心修習茶道。

在大坂冬之陣的戰事中，暫時休兵、無所事事之際，幾名武將便聚集在一起舉辦香合大會或茶會來玩樂解悶，每位武將都會各自帶來一些物品當做贏家的獎賞。某次，伊達政宗也參與了這樣的聚會，但他並沒有特別準備什麼樣的獎品，當輪到他必須拿出獎賞時，居然就取下掛在自己腰際的葫蘆要當做獎品，其他武將見狀都不願意收下，直說伊達政宗「怎麼會拿出這麼廉價的物品」；聚會場所主人的家臣看到這個情形，覺得伊達政

120

宗這樣下去好可憐，便收下了那只葫蘆。

當聚會結束，與會者紛紛離開後，伊達政宗便叫來剛剛的那名武士，將自己騎乘過來的名馬、連同馬所配戴的名貴馬鞍等貴重馬具一起送給了他，並說「這是從那只葫蘆裡變出來的駿馬哦。」

伊達政宗差點兒在滿座的武將間遭受恥辱，那位武士看不下去便挺身接受了那只葫蘆，被這樣的心意打動的伊達政宗為了回禮，才會贈送他一匹名馬。從這則著名的故事當中，可以看到伊達政宗與那位武將之間豐富的感性交流。

日本的做法與外國的做法

茶道的做法可說是目前日本禮儀做法的基礎，但是在這當中有一些是日本獨特的文化精神表現，對於外國人來說可能不太能夠理解。最常被提到的一點，就是日本和國外（西歐）的禮儀做法往往呈現完全相反的順序步驟或完全相對的規則規範。接著就來探討西歐、中國、韓國等各國於用餐場合上的禮儀做法。

首先，從筷子在餐桌上的擺放方式就已經不一樣了。日本人的餐桌上是將筷子橫向擺放，但中國或韓國則是將筷子縱向擺放。在日本餐桌上允許將食器拿在手上進食，但對韓國人而言，這樣卻是教養很差的一種表現；而西歐國家則是因盛裝食物的盤子本身體積就很大，所以不可能拿在手上進食。倒酒的情況也是一樣，在日本將杯子拿在手上接受別人倒酒，是對倒酒給自己的人的一種禮儀表現，但是在西歐或是中國，倒酒時必須將酒杯放在餐桌上才行。而在中國、台灣、香港等地有一種稱為抬頭的做法，當別人幫自己倒酒時，會以指尖在桌上咚咚咚地敲打以表示感謝，不了解這種習俗的人，可能還會誤以為這樣教養很差。而韓國一般家庭中的女性，則是絕對不能幫自己家人（父親、丈夫等）以外的男性倒酒。我曾經因為工作上的需要到韓國出差，當

時負責幫我口譯的是對方公司的一位女性職員，用餐時她就坐在我的旁邊，當時她對我說道：「韓國的禮儀規範是女性不能幫家人以外的男性倒酒，所以即使您的酒杯空了，我也不會幫您斟酒。或許您會認為這樣實在太不機靈了，不過還是希望您能諒解。」經她這麼一說，我才知道原來韓國還有這樣的禮儀做法，或許這就是重視儒教和道教的國家的女性，才會受到的禮儀規範吧。不過在餐飲店工作的女性當然就沒有這樣的顧慮，能夠幫忙服務顧客。

至於主食類的料理要在什麼樣的時間點端出來呢？關於這一點也相當地有趣。在韓國正式料理形式的宮廷料理中，最一開始端上桌的是飯類或粥類。與日本茶道的懷石料理相同，韓國宮廷料理會先讓賓客享用飯類，等到肚子有一定程度的飽足感後，再端出酒類或其他的菜色料理。中國和西歐會一道道地端出料理，韓國則是一次端出所有的菜餚盤飧，擠滿整張餐桌，當賓客人數較多時會使用面積較大的餐桌，但如此客人可能無法伸手挾到菜，因此相同的料理會分成好幾盤散擺在餐桌各處。

這些雖然只是一些小例子，但簡要來說，文化的差異性其實就表現在食衣住行的所有面向上，如果不能理解這點並具有包容的度量與知識的話，就容易產生國際間與民族間的摩擦，甚至衍生為不必要的重大國際問題的根源。

在茶會上

大寄茶會

多人聚集在一起品茶的集會分為「茶事」和「茶會」兩種，現在說到「茶會」，通常指的就是「大寄茶會」。

「茶事」依舉辦時間或季節的不同，可分為朝晨茶事、正午茶事、夜話茶事等，還有其他各種不同的類型。在這些正式的茶事上會端出懷石料理，每次歷時約為三個半至四個小時，賓客人數也很少（約五名左右）。而隨著茶道人口的增加，亦逐漸產生如何能一次在短時間內讓更多人享用到茶的需求，因此才出現了「大寄茶會」的形式，在一個寬敞會場的各個房間都設有茶席，每個席次均只招待茶點與茶，訪客可輪流進入每間茶席來品茶，這種輕鬆愉悅的形式相當地盛行。

會場與茶會的進行方式

設有多間茶室的設施，例如茶道會館、各地的神社佛閣、美術館、日式庭園等所附設的茶室、民營的茶室等，都可以用來舉辦大寄茶會。賓客可將隨身行李放在寄放處，並換穿上自己短布襪或白襪子；必須攜帶的物品有懷紙、扇子，如果也能帶上帛紗、古帛紗就更好了。大寄茶會上通常會設置三至五席的茶席，並由各個流派的老師負責各席事務（稱為席主）。由於每個茶席都是由不同流派的老師所負責，所以可以看到各式流派的點前

手法，品嚐到不同風味的抹茶，饒富趣味。像是採用輪流分飲形式的濃茶茶席，或是煎茶道的茶席，此外還有坐在椅子上進行的立禮之席（參見178頁），只限男子可進行點前的武家茶道流派所設立的茶席等，可以見識到各個流派不同的點前特色。

道具的鑑賞與旨趣的趣味性

每個茶席上都陳設著與該席旨趣相呼應的道具，其中也會有非常高貴的物品，或是相當有來歷的古物。能在大寄茶會上觀賞到平日無法見識到的茶道具，也是參加這類茶會的樂趣之一。

另外，茶席上不單只是點茶並端給賓客飲用而已，席主也會為茶席設定旨趣。觀茶席主的品味並細細咀嚼其中的旨趣，亦為拜訪每個茶席的樂趣之一。例如若是在五月初舉辦茶會，席主可能就會在茶席一角裝飾象徵端午節慶的小鯉魚旗，或使用繪有鎧甲圖案的棗，亦或使用菖蒲圖案的茶碗，也可能準備銘為「薰風」的茶杓。

總之席主會精心安排呈現茶席的旨趣，讓賓客盡興而歸。這些都是席主對賓客克盡「待客誠意」的表現，負責舉辦茶會的主事者無不希望能賓主盡歡而費盡心思。另外，觀察大寄茶會上主辦單位如何讓各席的點前順利進行、還有各茶席間的團隊協調表現等，都是很好的參考經驗。不管茶席上準備了多貴重的道具物品，只要茶席程序無法順利進行，就會讓來訪的賓客興致大減。

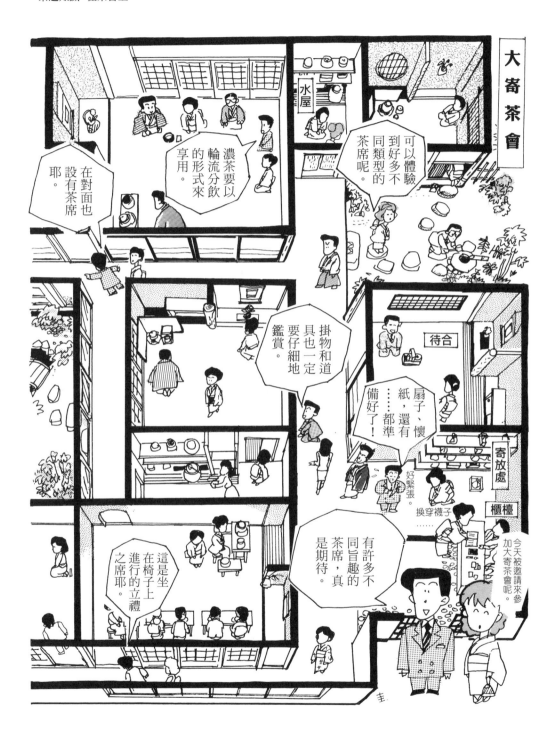

露地

露地的構造

所謂的露地就是設有茶室建築的庭園，正式的茶室是豎立在露地中央的獨棟建築。此外，露地又被稱為茶庭，在茶道儀式（茶事）中是賓客往來的通道，因此也包含在茶事程序裡的一部分。室町時代露地的原形就已經出現了，之後由千利休完成了現在的形式。通過露地後進入茶室的動作，具有與現實的日常生活切斷連結，藉以沉浸在茶道世界中的作用。參觀名剎或古寺時常常可以見到的枯山水（譯注：沒有池塘或流水，而以石頭、砂子來表現山水風景的庭園形式），就是屬於露地的一部分。

露地又可分為外露地和內露地，之間隔著一扇「中門」。在外露地設有「寄付待合」處，這是一間賓客可在此等待歇息或換裝的房間，賓客換完裝後就可走到外面的「腰掛待合」處，等待亭主出來帶路。賓客走動的路徑上都鋪有「飛石」（譯注：表面平坦、有些間隔的踏石），客人一定要踩在飛石上移動腳步。乍看之下隨意擺設的飛石，其實擺置方式、體積大小、高度、間隔等都有好幾種的既定做法，擺設的樣子是否美觀、或賓客走動時是否方便等，都是必要考量的條件。另外路上還會設置「關守石」（用蕨繩綁縛成十字形的石頭），用以標示「此路勿過」的意思。賓客走在露地上時要換穿露地草鞋，這也屬

於茶道具的一種，亭主必須事先準備好。此為賓客從日常生活走入茶道世界的序曲。

進入中門（柴折戶）後會看到蹲踞，賓客必須蹲在這裡漱口洗手。蹲踞處的石頭組合方式也有一定的做法，用來放置手持燭台的石頭和用來放置「湯桶」（譯注：在寒冷的季節裡，盛裝熱水放置於蹲踞處的木桶）的石頭，會分別擺放在兩側。茶室的入口稱為「躙口」，標準尺寸為高二尺二寸（六十六公分）、寬二尺一寸（六十三公分），賓客必須低下頭跪坐著進入茶室。

樹木與燈籠

除此之外，露地上必要之物還有「樹木」和「燈籠」。為了避免與茶室內裝飾的插花重複，露地內種植的植物不能選用開花植物；此外具有濃烈氣味的植物也會影響到茶室內「薰香」的香氣，因此也不會種植。必須要混合搭配能夠呈現綠意的常綠植物、以及會隨著季節產生變化的落葉植物，讓賓客能感受到季節感。「冬青樹」、「厚皮香」、「石櫟」、「紅葉石楠」等合稱為「茶席四木」，這四種植物都是常綠植物，另外「楓樹」、「木槿」等則是屬於落葉植物。「燈籠」除了是露地一隅的景色外，也是在夜間舉辦茶事時用來照明的必須物品，因此高度以偏低為佳，一般是設置在飛石附近、以及柴折戶和蹲踞的旁邊。

126

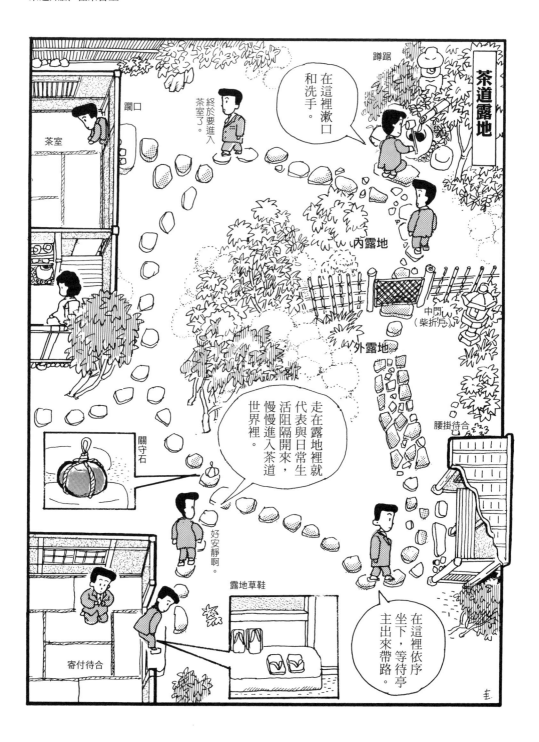

蹲踞

進入茶室的時候，必須身體潔淨、心靈平靜，並專注意念於接下來的茶事儀式。

舉辦茶事的時候，為了讓賓客達到這樣的狀態而訂有各種既定的禮儀做法。

首先一開始進入「待合處」時，賓客必須脫下穿過來的日式短布襪或襪子，並換穿上帶來的乾淨白襪。

進入茶室之前，賓客要先通過戶外的露地庭園，象徵著脫離世俗，並藉由清洗手口的動作來潔淨身心，因此茶室入口處旁才會設置蹲踞。由於賓客在這裡必須蹲著清潔手口，蹲踞因而得名。為了要進入茶室這個神聖的場所，賓客便要先行在此潔淨身心。

蹲踞是由好幾塊石頭所組合而成。以「手水缽」為中心，右手邊是手燭石，左手邊是湯桶石（依據流派不同也會有左右相反的情況），而手水缽的前方則放置一塊「前石」。在夜間舉行茶會時，照明的手持燭台可放置在手燭石上；而提桶或寒冷時節用來盛裝熱水的湯桶，則是放置在湯桶石上。

另外，在蹲踞處的附近也一定會設置石燈籠，在夜晚舉行茶事時可提供照明。

蹲踞的使用方法，也能應用在使用神社、佛寺內的手水缽來進行清潔的做法，因此可以當做是一般常識來學習。

舉行茶事時，亭主會事先為蹲踞的手水缽加滿清淨的水，並將檜木製柄杓的合（開口）朝向左邊，跨放在手水缽上。

賓客出了待合處，踩著露地上的「飛石」來到蹲踞處後，正客要先向次客行禮表達「我先使用了」的招呼之意，然後走向蹲踞，在前石處蹲下身來。如果手上拿著扇子的話，就要先將扇子收在腰際處。

接著，以右手拿取柄杓舀取一杓水，先將一半的清水淋在左手上清潔，再換左手拿柄杓，將剩下的一半清水淋在右手上清潔。接下來將柄杓換到右手上再度取一杓水，以左手掌盛接柄杓內的水漱口，然後將柄杓直立起，讓剩下的水流下來清洗柄杓的手柄處，再將柄杓放回原來的位置。兩杓的清水都要好好運用不可浪費。放回柄杓後，再拿出懷中的手巾擦拭手口，並站起身來。

下雨或下雪的時候，在旁邊等待的人可以站在正蹲著使用蹲踞的人後方為他打傘，這樣的體貼心意相當重要。

次客及其後的賓客也是以同樣的方式來清潔手口，接著再朝向茶室的入口處（躙口）前進。

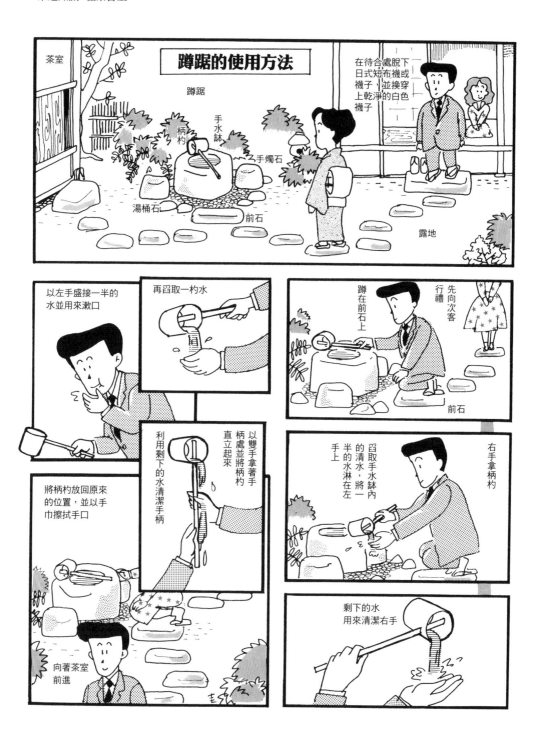

蹲踞的使用方法

躙口

茶室的結構與一般房屋的樣式不同，其中最特別的就是稱為「躙口」的構造。對於茶道知識已略有心得的人當然就不用說了，不過即使是不太了解的人，應該也知道「躙口」這個字。但令人意外的是，不太了解的人，大部分人對於「躙口」的做法和構造似乎都不太了解。在這裡就要來說明一下其構造以及具有的意義。

「躙口」的尺寸依據茶室的大小或多或少會有些差異，不過一般來說，高度二尺二寸（六十六公分）、寬度二尺一寸（六十三公分）是標準的數值（《原色茶道大辭典》淡交社）。

要進入茶室時，在平常的稽古練習場合不會使用到「躙口」，但季節轉換時所舉辦的茶事或新年的初釜茶會等場合，則會經由躙口進入茶室。賓客在「蹲踞」處清潔手口後，接著打開「躙口」的門，將扇子置於前方並觀察室內狀況，然後再進入茶室。「躙口」的建築形式，據說是千利休（一五二二～一五九一年）在完成侘茶後、思考草庵風的茶室所設計，當時的草庵茶室風格就一直沿用到現代。據說某天千利休看到屋形船上的人是低著頭進出船艙，覺得相當有趣，就以此為靈感加入了茶室構造的設計中。當賓客來到茶室外的「乘石」上，無論是誰都必須要低下頭才能鑽進開口不大的入口，藉此代表著茶室內所有

人不分身分貴賤；此外武士若帶著長刀也不可能進得去，所以必須將佩刀掛在外面的刀掛處。

最後的末客進入茶室後，就由他將門關上且需要發出關門聲響，亭主聽到關門聲就知道所有賓客都已經入座，這時候絕對不可以出聲講話。

「躙口」在構造上有幾點有趣的地方。首先是「躙口」的上方一定要設置窗戶，如果沒有窗戶的話，壁面的外觀看起來就會失去平衡感。門板部分則是由三塊板子組成，其中一塊板子只有其他板子寬度的一半。此外門上還有三根橫木條，最上方的木條並非設置在門的最上方，而是在稍低的位置。這些構造據說是先設定好一塊一般大小的雨戶（譯注：設置在窗戶外側的木板門，用以阻擋風雨、寒氣和防盜等），將其依躙口的大小切割後再安裝上去的。

另外，上下的門楣和門檻並不採用一般刻挖溝槽軌道的做法，而是從外側釘上木板，以夾壓的方式防止門板掉落（挾鴨居、挾敷居）。而這種從外側釘上木條的做法，在韓國的建築樣式裡也看得到，因此有說法認為，茶室的這種做法其實取自韓國，不過是真是假就無從證明了。

通過狹窄的「躙口」以進入茶室，藉由這種方式便能夠集中自己的精神與專注力，自然地沈浸在茶席肅穆的氣氛中。

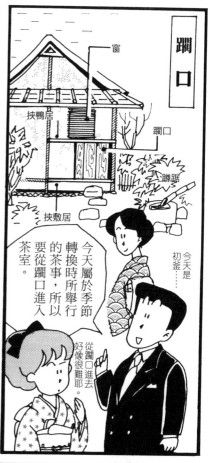

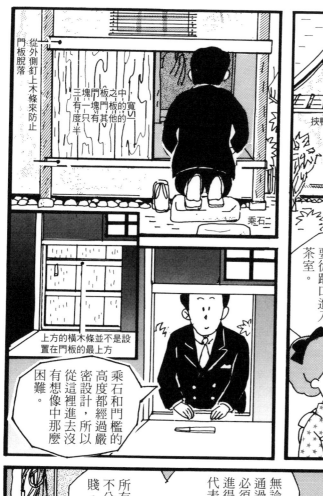

躙口

窗

挾鴨居

躙口

挾敷居

蹲踞

乘石

從外側釘上木條來防止
門板脫落

三塊門板之中一塊門板的寬度只有其他的一半

上方的橫木條並不是設置在門板的最上方

乘石和門檻的高度都經過嚴密設計，所以從這裡進去沒有想像中那麼困難。

今天是初釜……

今天屬於季節轉換時所舉行的茶事，所以要從躙口進入茶室。

從躙口進去好像很難耶。

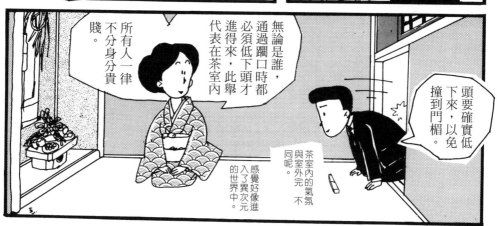

所有人一律不分身分貴賤。

無論是誰，通過躙口時都必須低下頭才進得來，此舉代表在茶室內

感覺好像進入了異次元的世界中。

茶室內的氣氛與室外完全不同呢。

頭要確實低下來，以免撞到門楣。

131

茶室中各席次的位置

剛開始學習茶道的人在進入茶室時，大概都會不曉得自己應該要坐在哪個位子上才好吧。在茶室內入座的順序與位置，基本上與和式房間內的坐法是一樣的。

茶室的形式與賓客入座的位置

一般來說，面積在四疊半榻榻米以下（包含四疊半）的茶室稱為「小間」，面積比這還大的就稱為「廣間」。賓客在小間和廣間的入座方式會有些許不同。

茶室內的座位是以「爐」的設置處與床之間的位置來決定。茶室的「爐」通常是設置在亭主（負責點茶的人）的右側方，這樣的做法稱為「本勝手」，幾乎所有的茶室都是這種形式。將爐設置在亭主慣用的右手邊，可讓亭主面向釜來使用柄杓或端出茶碗時的動作較為流暢自然；也因此，正客（資歷最高的人）的位置就在最右側靠近床之間的地方，窗戶則設在賓客席位的後方，客人進出用的躙口位置則如左圖所示。

相對於此還有一種稱為「逆勝手」的形式，茶室的「爐」設置在亭主的左側方，賓客也是坐在亭主的左手邊。在這種形式下，不管是進入茶室時的踏步方式、或是帛紗繫在腰間的方式與使用方式、道具的清理方式、端出茶碗的方式等，所有的做法都要與原來的方向相反，因此

稱為逆勝手。會這樣做的原因有很多，有時是為了特地呈現出不同的主題旨趣，才將爐設置在相反的位置上，也有的是裝潢上的考量，或是不小心就將爐設置在錯誤相反的方位等。另外還有一種稱為「下座床」的形式，床之間是設置在與原本相反的方向上，也就是原來「末座」的位置；在這樣的茶室內，賓客的坐席要與原來相反。

賓客的位置會隨著茶室內「爐」與「床之間」的配置方式不同而有所調整，因此這個部分一定要牢記清楚才行。一般而言，大部分的茶室都是屬於「本勝手」的形式，因此先將這個部分記清楚就沒什麼問題了。

榻榻米的大小

茶室榻榻米的大小有既定的標準尺寸，長度為六尺三寸（二‧○七九公尺），寬度為三尺一寸五分（一‧○三九公尺）。這是關西地方的尺寸，因此又稱為「京間」（京疊）。關東地方的榻榻米大小一般為長五尺八寸（一‧九一四公尺）、寬二尺九寸（○‧九五七公尺），長度和寬度都比較小，因此在新的建築中茶室面積就會比較小。正式的茶室都是以京間的大小來建造，因此在關東間的茶室進行稽古練習的人，其習慣的腳步行進方式就會與在正式茶室內不太一樣。

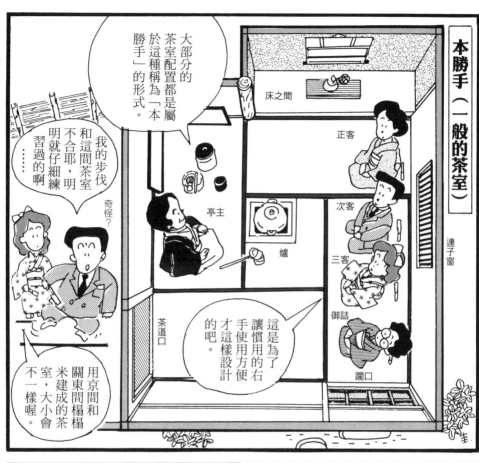

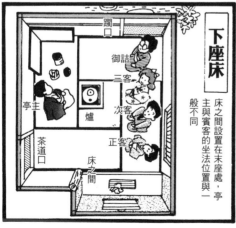

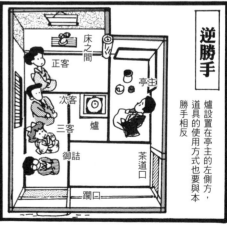

133

Q：男性繫帛紗的方式是從腰帶下方繫進去，女性則是從腰帶上方繫進去，為什麼呢？

A：男性的腰帶寬度比女性的細，所以從下方就可以繫得住；但是女性的腰帶太寬了，從腰帶下方往上繫無法繫得住，因此就一定要從上方繫帛紗。西式服裝的話可能沒有什麼差別，但和服的情況就一定是如此。

接著也說明一下帛紗要繫在左側腰間的原因。一般而言，爐會設置在亭主的右側，賓客也會坐在亭主的右側，因此亭主的右側就稱為「客付」，左側就稱為「勝手付」。

而由於帛紗是用來清理用具的物品，因此要收放在離賓客較遠的一側，也就是左側的腰間。

另外在稱為「逆勝手」的茶室內，點前時爐是設置在亭主的左側，這種情況下賓客也是坐在亭主的左手邊，因此帛紗就要改繫在右側腰間，而整理折疊帛紗時也要在與賓客相對的右手邊來進行。此外依據流派的不同，也有平常就將帛紗繫在右側腰間的做法，武家茶道的流派就是如此，由於武士的左側腰間要佩帶刀劍，因此帛紗從一開始就是繫在右側。

Q：男性與女性的點前做法似乎不同，其相異點為何呢？男性又有哪些該注意的呢？

A：經過前面的解說後，應該已經能了解到茶道其實原本是男性的休閒嗜好吧。因此，男性的點前禮法其實才是正統的做法，後來為了讓女性操作容易，才修正出女性的點前做法。在衣著方面，平常穿著西式服裝沒有關係，但負責點前的人穿著和服是比較適當的。男性的話要穿著「袴」，已受封茶名者則要穿著「十德」。

在行為舉止方面，男性走路時，兩手手指要輕輕收握，女性則是要將指尖併攏伸直。男女點前做法的差異，在於拿下釜的蓋子時，原則上男性徒手取蓋即可，女性則要使用帛紗來輔助，也因此，男女使用帛紗的方法會有些許不同。不過一旦到了奧傳點前的程度後，男女的點前做法就沒有差異了。還有，依據流派的不同也會有所差異，例如承襲武家茶道傳統的流派可能就會有些不一樣。另外，男女所攜帶的物品如扇子、懷紙等，在尺寸也有若干

差異，女性用的物品通常尺寸較小。

在茶會上要進入茶室時，茶道初學者務必注意不要因為他人的吹捧奉承就答應擔任正客（坐在最上位的客人）。有些人因為身為男性就被要求擔任正客，後來因此產生不好的經驗，反而再也不參加茶會。擔任正客者必須要詳知賓客的禮法，並代表在座所有客人在適當的時機出聲招呼致意，或是請求亭主說明各個道具的來歷等，必須要維持茶會當場的秩序。因此，如果由初學者來擔任的話，可能會因為不夠熟悉而導致茶會無法順利進行，所以一定要堅定地拒絕。如果無論如何都無法避免的話，可以先向所有人說明原委，並由亭主來主動說明以帶動茶會的程序。

在新年或是節慶祝賀的掛軸上，常常可以看到這句話。

松樹千年翠　不入時人意

這是原典的對句。

這句話的涵意除了一般所說的意思外，還有另外一層更深的涵意是必須要理解的。松樹的顏色一直都是不變的翠綠色，訴說著即使歷經千年也恆常不變的真理；然而，世上的人們卻只注意到松樹的顏色，而沒有讓那真理的話語停留在內心片刻。

松樹千年翠

世人在判斷事情的時候，總是只注意到事物的表面，對其潛藏的真理卻不願去理解。因此我們必須要更加地看清事物的本質，領悟出永恆的真理才行。

另外還有一句類似的句子為「松無古今色」，在節慶或祝賀用的掛軸上也常會見到。「松」是代表長壽的植物，「翠」則是象徵和平之心。把這句話放到茶道上來看，就是指抹茶鮮郁的翠綠色；而熱水在釜中沸騰的聲響，也彷彿風吹拂過松樹有關的話語就顯得格外珍重。

松樹的聲音，因此稱為「松濤」。從這些層面來看，茶道與松樹之間有著切也切不斷的關係，因此這些與松樹有關的話語就顯得格外珍重。

如果仔細觀察新年特別節目，可以發現談話性節目的背景常常會裝飾著這類話語的掛軸喔。

從茶道中探見稽古與教育的意義

「稽古」所代表的意義

我們在日常生活中不經意所使用的語言措辭，其實只要仔細想想，當中都具有相當深層的意義，這是日文語言的奧妙，也是外國人較難理解的部分。每個國家的文化就蘊藏在其語言與詞彙當中，世界上的語言幾乎都是由羅馬拼音等表音符號來組成詞彙；相對於此，日語則是由表音文字的假名以及表意文字的漢字所組成，展現出獨特的深度表現形式。

我們在開始修習茶道時，會向人說「我開始了茶道的稽古」，但一般並不會說「我開始學習茶道了」。在和英辭典上查詢「稽古」這個字的話，會得到「Practice」或「Training」等結果；而日文的「學習」則是「Study」，與「稽古」的意思有些微妙的差異。如果在字典上查詢「稽古」這個字，可以知道「稽」這個字本來是「思考」的意思，也就是說，「稽古」這個字的原義為「思考過去的事物」，後來才逐漸發展成具有「修習、練習」等的含意。

在古文當中，「稽古」的意思是「做學問」。鎌倉時代的文學作品《徒然草》中，第兩百二十六段的文章裡所寫到的「具有稽古榮譽的人（稽古の誉れある人）」，意思就是「具有學問涵養的人」。到了後世，「稽古」這個字的意義產生轉變，而成為了「修習各種技藝並精進」的意思。現今日文中所說的「稽古事」，指的就是茶道、插花、日本舞蹈、傳統歌謠小曲、柔道、劍道、鋼琴、芭蕾舞等需要經過反覆練習才能不斷精進的技藝，而在這當中不僅要吸收相關知識，聲音、手部動作、甚至肢體表達方面的表現，也要不斷地反覆練習才行。

在日文中會說「我要去練習網球」，但是並不會說「我要去進行網球的稽古」；然而我們會說「我要去練習鋼琴」，也會說「我要去進行鋼琴的稽古」。所謂的「稽古」，就是透過反覆練習、累積經驗來熟習並精進技巧，與修習技藝或運動技巧等相關的事物都可以使用這個詞彙。透過不斷反覆練習，即使自己沒有特別注意到，也

138

都會自然地養成這些技巧。在運動技術方面，日本自古相傳的武術領域會使用「稽古」這個單字，但外來的運動則不使用。

而把這個詞彙放在茶道當中來思考的話，茶道是屬於「稽古」的技藝，而非「學習」的學問。如果以「學習」這個字來表現茶道的修習，就會變成將茶道當成一種學問來進行研究的意思，與自己親身操作來修習茶道的「稽古」是不一樣的。

想要修習茶道，就必須要確實理解並貫徹「道、學、實」三個要素。

所謂的「道」，指的是茶道本質的根本精神，基本上包含了從老莊思想至禪的思想等領域，是非常高深高遠的內涵。簡單地來說，就是所謂的「茶之心」。

所謂的「學」，則如同字意上所表示為修習的意思，也就是透過平日的稽古練習，將相關的知識、中心思想、儀態等確實地學起來。「稽古」這個單字就是用於這個部分。

而「實」指的則是實踐，也就是將修習到的事物實際地表現出來。這裡所說的實踐指的並不只是點茶等禮儀做法，也包括了將習得的茶之心應用在日常生活中。

「稽古」是其他的國家所沒有一種屬於日本獨特的心靈文化。這種國外沒有的文化精神與宗教雖然不一樣（稽古並不是一種信仰），但當中還是有一些相通的境界。

有句話說「茶道是由形入而至心」。茶道的稽古方法中，有一種常用的「分割稽古」，會將基礎動作分割成好幾個步驟教導，讓學生依階段進行稽古。例如最一開始的入門修習就是進行入座的方式、行禮的方式、站立的方式、走步的方式、和式紙門的開合方式等等。行禮的方式分為「真」、「行」、「草」三個種類，各自的彎腰程度分別為「深深地鞠躬」、「適中地鞠躬」、「淺淺地鞠躬」等，這就是從茶道的做法當中衍生出來的禮儀方式，因為一般人大多不知道這樣的禮儀做法，不過只要接觸修習過茶道的話，這些都是基本就該學會的禮儀規範。透過這些稽古的反覆練習與累積，實際操作的人也可以逐漸感受到心靈的平靜並產生出集中力，在不知不覺間就能達到精神的統一境界。

「分割稽古」接下來的階段，就是修習帛紗的使用方式、棗與茶杓的清潔方式等，這些步驟的教導方式已經

制式化，成為代代相傳的稽古方法。這些方法對於進行指導的人（老師）來說，都是合理而不勉強的修習方式，既能省略多餘的練習，又能充分接收必要的訊息；而這樣的教授方式，同時也能夠使老師所教導的內容與成果不容易產生誤差。

「興趣」與「靈活度」與「功夫的累積」

接下來我便分享一下自己所經歷過的稽古歷程。說到為什麼我會想要開始認識茶道，其實是在地方工作時曾經接觸過，透過對各地燒窯場與陶瓷器等的認識，而逐漸對茶道燃起一股想要了解的欲望。當時我參加了某雜誌主辦的「男性茶道教室」，在那裡所認識到的茶道文化，是促使我進入茶道世界的直接主因。本書的讀者當中，應該也有許多燒窯場或陶瓷器的愛好者，或是對古董美術品情有獨鍾的人；對我來說，這些人都是修習茶道的預備軍。回歸正題，那個茶道教室一次有兩個小時，總共為八次課程，並從前述的基本動作開始進行稽古；在那裡我學到了點茶的方法、茶碗的使用方式、薄茶與濃茶這兩種茶的品嘗方式等，之後課程就結束了。課程學員有公務員、國營事業職員、自衛隊員、商店老闆等十幾名，但有三分之一左右的人從中途就開始缺席，不過剩下的人幸好都修完了課程，並獲頒修業證明，當中也有幾個人現在仍持續著茶道的稽古。即使是這種短期的稽古，也會因為個人差異而有所不同，這些不同處就來自於熱誠與決心、基礎知識、靈巧與否、回家後是否複習等。在「利休道歌」中有這麼一首作品：

「興趣、靈活度與功夫的累積，具備此三要件者，即能精進茶道涵養」

（上手には好きと器用と功積むと　この三つそろう人ぞよくしる）

千利休認為想要精進茶道有三個條件。第一是必須真心喜歡茶道。就如同「好者能精」這句話所說的，真心喜歡某件事物的人會充滿熱誠地投入其中。；勉強學習某件自己討厭的事物，是無法順利精進技巧的。第二點

是靈活度的重要性，不過，每個人吸收新事物的靈活度與柔軟度都不同，這很理所當然，但是靈活度不夠的人只要繼續堅持努力下去，一定也能持續進步。因此，第三個要點就是功夫的累積，也就是說，持續不斷地反覆練習相當地必要。

後來我正式拜入師門，歷經了各個階段的修習並獲得許可狀，在這當中我被調職到東北分公司，單身赴任到仙台工作了四年半。非常幸運地，當時分公司茶道社所聘請的指導老師，和我屬於同一個派別（裏千家），因此我就加入了茶道社，以社員的身分和大家一起進行基礎的稽古。大部分的社員都是年輕女性，但我也建議對茶道有興趣的部長、課長們一起加入我們，共同感受茶道稽古的樂趣。當時年輕的部員曾透露出悲觀消極的想法：「就算我做了再多的稽古練習也無法學起來，經常會忘記要因應季節而改變手法順序。」對此我則鼓勵他們：「並不是這樣的。即使忘記了細節的順序和手法，但全身肢體的協調性、手腳的動作、重點要領與透露出來的氣質等，都會在不知不覺間產生長足的進步喔。」那些社員也因為這些鼓勵的話語感到安心，而持續努力茶道的稽古練習。

稽古為在自然中養成

所謂的稽古指的並不只是記誦事物，而是要修習並養成本質精神；在本人尚未察覺之間就自然地學會，這就是稽古的效用。常常聽到有人說「那個人的儀態氣質好像有哪裡不一樣」，指的就是這樣的情形。

當我們還是新進員工時，禮儀規範是一開始就被教導為公司職員所基本該會的知識；不過在最近的職員接待教育中，對於訪客、客戶的營業戰略則被做為主要的教育目的。所謂的CS，在美國式的做法裡有時會被看做是經營手法的一環，我想這在本質上就是錯誤的看法。所謂日本的茶道做法，在基本上就必須要想著如何才能對自己誠心款待對方，這是由衷所表現出來的一種態度，且不會希冀報償。如果要求對方付出代價，或是從中追求自己獨有的利益，那麼就會演變成即使是違反社會規範的事情，也能毫不猶豫地犯下去。

茶道許可狀的種類和數量，依據流派的不同會有所差異；而在家元制度體系下的修習，是將代代流傳的手

法以口述傳授的方式教導，因此被稱為「相傳」，隨著等級升等到「中傳」、「奧傳」等層級，內容也就愈艱深。

一般到了中傳層級以上的點前做法，不能在任何印刷品上記述發表，即使在稽古練習中，如果沒有獲得老師的許可，原則上也不能夠寫下筆記。這就是在家元制度中，為什麼一般教師即使被授與教授權，也仍然沒有頒發證書給自己弟子的權力；為了要預防流派代代相傳的手法無限制地被流傳出去，才會這麼倚重口傳教授的方式。

茶道的稽古因應季節、道具、場合、場所等的不同，而有非常多種的類別，這些類別無法一次就全部都記誦下來，必須經過不斷地反覆練習才能牢記在心。

「所謂稽古應由一進十、再由十歸一」
（稽古とは一より習い十を知り　十よりかえるもとのその一）

這是著名的「利休道歌」中的一首作品，我在研修講座中也常常引用，這句話就在告訴我們基礎的重要性。

學習任何事物的狀況也是一樣的。從基礎開始紮根學習，慢慢地進步達到上層的境界領域後，還要再回歸基礎重新學習，如此一來，剛開始無法理解的道理，也能夠簡單地就探究出其中的意義。考試念書等也是一樣，在考試前如果能確實地再次確認基礎知識，就能夠重新審視科目整體的樣貌，反而能因此獲得應用變通的能力。

此外，如果在相當初級的階段就接觸過於深遠的思想，便又顯得太過急切。在最初的階段，必須特別重視基礎的建立，只要確實地熟習各種手法的基礎即可。在這當中就能夠慢慢地體會到精神思想之所在了。如果從理性的觀點入門，就無法將點前手法達到上層的境界。常常有人說，茶道只要以自己的方式來進行就可以了，但是這些人其實並非真正地理解茶道精神，只是想法自我中心罷了。

「謹守禮法，繼以突破傳統，且不可離棄根本」
（規矩作法守りつくして破るとも　離るるとても本を忘るな）

稽古的心得

在利休道歌中有這麼一首作品，能夠確實遵從基礎思想的人，即因為應用了變通的手法而與既定形式不同，也絕對不會偏離正道。

在修習茶道的過程中，每逢三個月、三年、十三年等與三有關聯的時間點，就容易遇到瓶頸，這是我自己實際進行稽古練習、以及從旁觀察其他人進行稽古的狀況後所得到的感受。這點不只是反應在茶道稽古，公司職員訓練等所有需要持續進行的事物，都會遇到一樣的問題。但是，只要能夠越過這道障礙，就能夠進入到下一個不同的境界。

剛開始進行茶道點前稽古的人，無論誰都會想要盡早熟習上手。只要能夠跟隨良師、抱持積極的態度、自己確實地複習與預習，就能夠早日獲得進步，無論任何事物或稽古都是如此。此外，藉由閱讀與茶道相關的書籍或是鑑賞美術品等方式，吸收與茶道相關的知識以培養鑑賞的眼光，也是相當地重要。

基礎的重要性

稽古的進行方式稱為分割稽古，先將動作一個個地切割開來進行稽古練習，每個動作都確實熟練後，再全部一氣呵成地完成連貫的動作。這時候最重要的就是每個分割動作的稽古，如果在這個步驟時，沒有確實地熟練正確的基礎動作，就會影響到之後能否順利地進步。這就好像運動領域的練習一樣，以棒球來說，投球與擲擊訓練就是其相當重要的基礎動作。進行基本的稽古練習時，如果不遵守老師的指導而隨隨便便、偷工減料的

話，即使逐步地進入到上層點前的練習，到了某個程度後也會停滯不前，甚至被更晚入門、但認真確實地累積稽古練習的後輩給超越過去。或許本人並不會察覺到，但是周遭的人從旁觀察，都會覺得這樣的肢體與做法完全不成樣子。想要讓稽古程度熟習精進，不單只是熟記各種手法與道理就可以，在進行點前時，儀態能夠呈現出如行雲流水般的靜謐之美與沉穩，並讓人感受到自然流露的氣質品味，才可說是達到精進的程度。

稽古練習中最重要的一點就是「專注力」，無法集中精神專注在稽古上的人，點前手法一定會欠缺正確性並且節奏感紊亂。

其次是觀察他人進行稽古與點前的模樣，吸收學習後變成自己的心得糧食。這一點和日常社會生活中必須時時借鏡他人經驗的做法相通。當其他人跟隨老師進行稽古練習時，就可觀察他們被老師糾正之處，避免重蹈覆轍；其他人被修正或接受指導的部分，其實大多是所有人都共通的問題。如同「旁觀者清」這句話，自己通常很難察覺自己的缺點，但對於其他人被糾正出來的問題，卻能看得很清楚。因此要經常觀察其他人進行稽古的模樣或動作，學習其優點長處，並將缺點用以警惕並提醒自己，小心不要犯下相同的錯誤。

茶道點前手法的進行有一定的節奏韻律，所以第三點重要的事項，就是要經常觀摩節奏韻律恰到好處的完整點前流程，學習其進行點前的手法與掌握節奏感的方式。茶道的點前手法與跳舞及日本舞蹈一樣，重視肢體韻律感的掌握，特別是腳步行進的自然律動。另外，各種手法的進行方式也有既定的流程與時機，如果無法掌握到其中的節奏感，使得動作紊亂零落，或是讓點前進行產生多餘的時間，就會使在座的觀看者感到無聊而失去興致。

我們平常在處理工作事務的情境，其實也與茶道的稽古道理相同。當我們看到其他人被上司指正錯誤或提醒指導時，不要把這當成是別人的事而裝做不知道，反而要當做是自己的事一般，學習其中的經驗與道理。另外，也可以觀察職場前輩或同事工作的狀況，汲取其優點，而不甚可取的缺失，則提醒自己不要犯下同樣的錯誤。此外，工作上絕對沒有不可能、浪費時間與可有可無的事務，而且也不能只以自己一人的步調來進行，必須要配合對方或周遭人來取得最佳的平衡狀態，如此工作才能順利地進行。

「觀察別人的行為來修正自己」這是一句常會聽到的話，其實就是將稽古所應注意的要點化為一般的警語。任何事情由嘴巴說出來都是容易的，但要親身去實踐後，才會感受到真正困難的地方。

茶道知識

在茶席上

初座和後座

依正式禮法來進行茶事時，在約四小時的程序當中又可分為「初座」與「後座」，兩部分皆在同一間茶室內舉行，中間有十五分鐘左右的休息時間，稱為「中立」；在初座和後座時進入茶室內入座，分別稱為「初入」與「後入」。依據不同的茶事形式，也可能會有各種不同的禮法，這樣的做法主要是為了讓長時間進行的茶事能夠有些變化，同時也能讓賓客先稍做休息後再來品茶。一般來說，茶事的「初座」部分會享用懷石料理，席間也會端出酒來，因此中間需要讓賓客稍做歇息。

初座時的茶室會在窗戶外掛上竹簾遮掩亮光，製造出「陰」的氣氛；後座時的茶室則會提升室內亮度，製造出「陽」的感覺（參見156頁）。雖然使用同一間茶室，不過初座時會在床之間掛上「掛物（茶掛）」，並將原本掛在茶室窗戶外側的竹簾也捲收起來。亭主會利用「中立」這段時間清理茶席，並重新裝飾茶室。「初座」時茶室的「陰」的設置會轉換成何種明亮裝飾的「陽」的氣氛呢？而花與道具的擺設又會如何地設計呈現呢？期待並欣賞這些亭主的巧思品味，就是賓客的樂趣所在。

茶是於平安時代至鎌倉時代期間，經由至中國修行的禪僧傳回日本的。當時的中國流行在僧院內喝茶，比起休閒嗜好來說，這種風俗主要著重茶在藥性方面的效用，而被傳回日本的茶道，亦是以僧院為中心流傳開來；茶道中加入了禪思精神，也是這個緣故。足利幕府時代的茶屬於休閒遊樂之道，當時流行著一種稱為「鬥茶（譯注：飲茶後猜出茶品種與產地來進行勝負）」的遊戲；不過就在這時，重視茶道本源精神的「侘茶」思想也趨於完成，茶事的形式也因此底定。

茶事中所呈現出來的是一種「淡泊閑靜」的精神，而「初座」與「後座」之間變化的巧妙，則讓人感受到茶道的寬廣深度。用來燒煮熱水的爐或風爐底下，最一開始所添燒的炭稱為「初炭」，而「後座」時所添加的炭則稱為「後炭」。茶道為了在形式上避免重複，在「初座」與「後座」時不論是使用的茶道具類或是點前手法，都會有略微變化，以表現誠心摯意。像是在添加茶炭的手法上，初座與後座的添炭順序與組合方式等就會有所不同。

茶道的樂趣就在於，要如何設計並組合意外性與變化性，讓賓客能夠感到感動與喜悅。而受邀賓客顯露出的欣喜模樣，也是對亭主的用心最大的激勵。

在這當中其實便包含了「一期一會」的心意。將「初座」與「後座」分開進行以避免賓客無聊失去興致，讓客人期待並享受這種變化的旨趣，就是「茶之心」的表現。

主茶碗、替茶碗、數茶碗

茶道的樂趣不僅是享用美味的茶與點心，能夠感受每次茶席上的旨趣設計，鑑賞各種茶事中使用的茶道具等，也是樂趣所在。茶席上的道具類中，茶碗是可以直接用手拿取來品茶的道具，因此以茶碗最受到大家的關注，也是很理所當然的。

當茶席上有十五人至二十人左右的賓客參加時，若要亭主一個人一一為所有客人點茶的話，就時間與手續上來說都太過辛苦。因此一般來說，正客與次客是由亭主來負責點茶，三客以下的賓客則由水屋將茶點好後，再端出茶碗給客人（這種做法稱為「點出」或「陰點」）。

為正客點茶所使用的茶碗稱為「主茶碗」，端給次客的茶碗則稱為「替茶碗」。亭主使用「主茶碗」為正客點好茶，當正客以口就碗飲用了第一口時，稱為半東的服侍助手就要將「替茶碗」遞給亭主。「接著再點下一碗茶。」亭主會如此出聲向在座的人招呼後，再用這個替茶碗為次客點茶。

如果茶席間只使用一只茶碗的話，那麼在正客飲用完茶並將茶碗歸還給亭主的這一段期間，會相當地費時，導致茶席時間延長，因此才會有這樣的做法。「主茶碗」是茶席上的茶器主角，通常會使用珍品或具有來歷的物品，抑或與季節相關的器物或是與茶席旨趣符合的物品等，是

亭主需最花費心思來準備的茶道具。

而接著端出來的「替茶碗」，則會使用材質、形態等與「主茶碗」不同的物品，以求變化，並且同樣也要與茶席旨趣相符。「主茶碗」和「替茶碗」會以輪流傳閱的方式讓在場所有的賓客鑑賞。

三客以下的客人是由水屋點好茶後再端上茶席。此時會準備十個至十五個容量較小的一套茶碗，由水屋的工作人員俐落地點好茶後再端出去。這些茶碗稱為「數茶碗」，將茶碗端運出去的人稱為「御運」。

這些茶碗類的搭配組合，最能夠讓人感受到亭主的品味與巧思心意。擁有作者「箱書」（收納茶碗的箱子上的作者署名）的茶碗當中，有些「會具有銘（茶碗的名稱），有些則沒有。繪有圖案的茶碗，大部分都會被取與圖案相關的銘；而如果使用到沒有銘的茶碗，則可以想一個與茶席旨趣相符合的名稱，並在茶會上發表披露。

出席茶會的時候，有時候會遇上從水屋端出來的「數茶碗」中的茶太過稀薄、或是味道嚐起來不太美味的情況。水屋點的茶的好壞，也會影響茶席的價值，這種例子正好說明了幕後工作也會是被價值評判的對象之一。

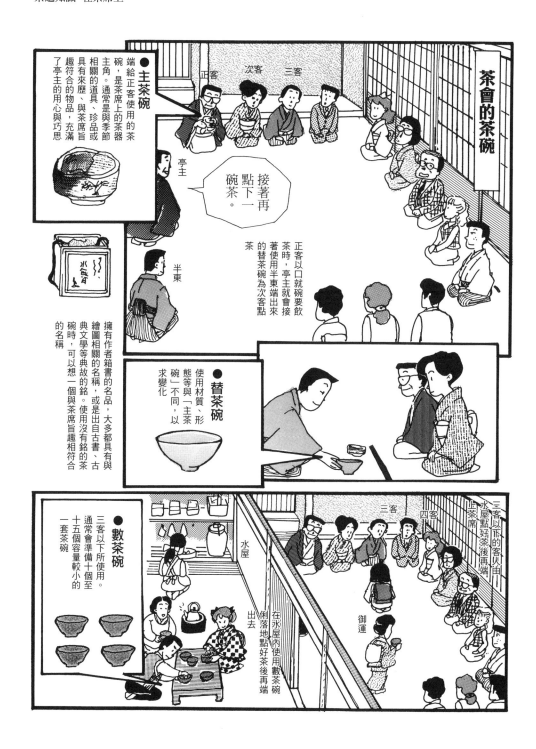

茶會的茶碗

● 主茶碗

端給正客使用的茶碗，是茶席上的茶器主角。通常是與季節相關的道具、珍品或具有來歷、與茶席旨趣符合的物品，充滿了亭主的用心與巧思

正客

次客

三客

亭主

半東

接著再點下一碗茶。

正客以口就碗要飲茶時，亭主就會接著使用半東端出來的替茶碗為次客點茶

● 替茶碗

使用材質、形態等與「主茶碗」不同，以求變化

擁有作者箱書的名品，大多都具有與繪圖相關的名稱，或是出自古書、古典文學等典故的銘。使用沒有銘的茶碗時，可以想一個與茶席旨趣相符合的名稱

● 數茶碗

三客以下所使用。通常會準備十個至十五個容量較小的一套茶碗

在水屋內使用數茶碗俐落地點好茶後再端出去

水屋

三客

四客

正茶席

三客以下的客人由水屋點好茶後再端

御運

炭的使用方式

千利休曾說過：「茶道精髓即在於煮水、點茶並享用美味茶湯，此外無他。」「燒煮熱水」這個乍聽似乎很單純的動作，其實含有非常重要的意義。如同「利休七則」之一所說的「煮水時的添炭方式要適當」，想要煮出溫度恰當的熱水，茶炭的使用方式非常重要。

使用炭的既定順序與做法稱為「炭手前」；為了避免混淆，在茶道禮法中只有說到添炭手法時是以「手前」這個詞來陳述，而點茶等的手法則以「點前」這個字來表現。宋朝時代的中國僧院將泡茶的行為稱為「點茶」，據說日文「點前」等用字就是以此為基礎而來。釜中熱水燒滾的現象稱為「湯相」，而熱水滾開時發出的「嘶嘶」聲響，則因為類似風吹過松樹的聲音，便稱為「松風」，在靜謐的茶室中感受這種「松風」的聲響，可說是茶道樂趣中的極致享受。另外，在添炭的時候也會薰香，只要稍候片刻，薰香的香氣就會飄散在整間屋內，非常富有感性的風情。

關於炭手前

要以怎麼樣的順序擺設出何種形式的茶炭組合，才能讓熱水順利煮開，這種既定的手法就稱為「炭手前」。正式的「茶事」約需花費四個小時，因此途中必須添加兩次炭火，以免火力變弱。最剛開始添加炭的手法稱為「初炭手前」，之後的添炭手法則稱為「後炭手前」，以做為區別。使用風爐的夏季時節與使用爐的冬季時節，其茶炭的組合方式與擺置方式也各有不同。這裡就以冬季使用爐的狀況來做介紹。

炭的種類

依據形狀的不同可分為胴炭、丸毬打、割毬打、丸管炭、割管炭、點炭、枝炭等種類，爐所使用的茶炭體積，會比風爐使用的茶炭體積還稍大一點。將這些形狀與大小不同的茶炭組合擺設在一起，即使是小小的火種也能夠輕易地燃起火苗，這種極致的茶炭使用手法，實在令人佩服不已。

灰‧濕灰

在風爐或爐中所使用的灰，必須整理成既定的形狀，這就稱為「灰型」。另外在添炭之前，會在放置爐炭的位置四周灑上濕灰（譯注：將混水的灰燼與香茶混合拌和後，放乾至仍保有濕氣程度的狀態而成），這是為了要清理爐子內部，讓火力能集中在中央以加強火勢的一種方法。灰在茶席上使用的灰會裝在一種稱為「灰器」的容器內；灰在盛夏時分時，要以既定的製法加工過後再保存起來。

香與香合

在風爐的季節裡，會使用白檀、沈香等香木，並裝在塗漆器類、木製、貝類材質等的香合中；在爐的季節裡則是使用數種香料混合練製而成的練香，並將練香裝在陶瓷器皿類的香合裡。香合會端出茶席上讓賓客們鑑賞。

150

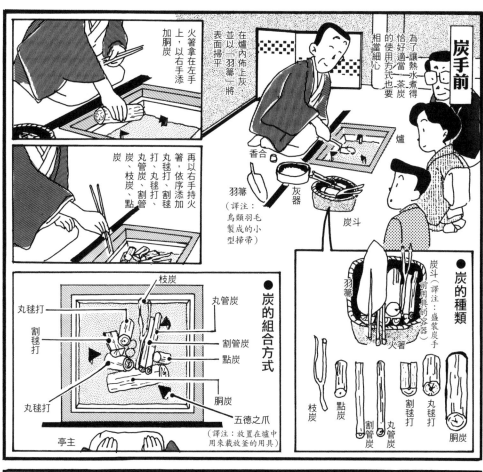

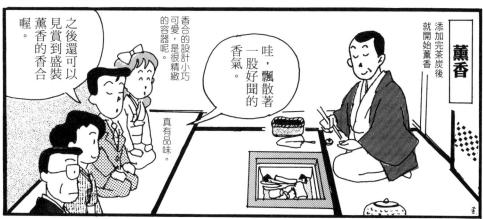

筷子的使用方式

聽說最近的孩子在用餐時，常常出現一種稱為「一品食」的行為，用餐時不管桌上擺了幾道菜，在吃完其中一道菜，完全都不會去動到其他的菜餚和飯，等到一道道的菜餚都吃完後，再單吃白飯。乍看之下，這樣的行為是屬於西餐的用餐方式，但是還是讓人有種怪異的違和感。然而，據說無論父母親怎麼糾正這樣的行為，孩子們還是無法改過來。

像這樣不懂得日式料理用餐方式的人，意外地還蠻多的。雖然我們有機會被教導西式料理中使用刀叉的方式，但是卻沒有什麼機會可以學習日式料理的用餐禮儀。從前這些都是家庭教養的一部分，雙親會不厭其煩地一直糾正叮嚀小孩，但是近來不曉得是連雙親自己都已經不懂用餐禮儀了，還是小孩在學校吃營養午餐時把規矩搞亂了，總之連拿筷子的方式等等，都變得零落混亂。日本料理的基礎用餐禮儀都已經濃縮在茶道懷石料理的做法中，接著就要來介紹享用日式料理時的部分基本禮儀（第52頁已介紹過如何使用筷子從菓子器中取用點心的方法）。

飯碗與湯碗的使用方式……左右手同時拿起飯碗（左側）

懷石料理的膳盤上，會將飯碗放在左側，湯碗在右側，「向付（譯注：盛裝小菜用的小容量食器）」則放在外側。

與湯碗（右側）的碗蓋，將飯碗的碗蓋蓋朝上，並將湯碗的蓋子疊放在上面，一起擺放在膳盤的右外側。這樣做是因為當做底部的飯碗蓋較大，而且可以盛接湯碗蓋滴下來的湯汁。

筷子的使用方式……筷子要以右手從上方拿起，左手從下面扶住，接著再以右手從下方重新持筷。放置筷子時的順序則與此相反。筷子一開始以右手擺放在膳盤的右緣上，使用過的筷子為了避免沾汙，所以要改為靠放在膳盤左緣上。

如果有筷架的話，直接放在上面即可。要將食器拿在手上用餐時，需先以左手拿取食器，右手由上拿起筷子，接著以左手的無名指和小指夾住筷子後，再以右手從下方重新持筷來使用；放回筷子時，則相反地先以左手的無名指和小指夾住筷子，再以右手從上方拿取筷子放置。

白飯與湯的食用方式……先從湯開始用起，接著與飯交替進食。這是因為一開始先讓筷尖沾濕，接下來取用白飯會比較容易。絕對不可以發生前面所說的「一品食」的行為。

用完餐後的禮儀……自己使用過的食器，要以懷紙擦拭乾淨後再歸還。端出來的料理要全部用完，絕對不可以留剩食物在碗裡，因此享用懷石料理時，一定要攜帶懷紙與收納殘渣的袋子。在禪寺內修行的僧侶們，在用餐過後的做法禮儀也是一樣的。

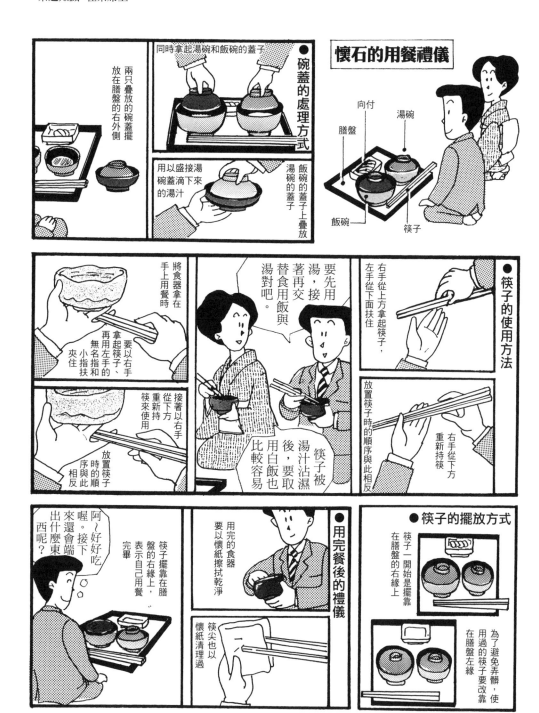

懷石的用餐禮儀

向付
湯碗
膳盤
飯碗
筷子

●碗蓋的處理方式

同時拿起湯碗和飯碗的蓋子

兩只疊放的碗蓋擺放在膳盤的右外側

飯碗的蓋子上疊放湯碗的蓋子

用以盛接湯碗蓋滴下來的湯汁

●筷子的使用方法

右手從上方拿起筷子，左手從下面扶住

右手從下方重新持筷

放置筷子時的順序與此相反

要先用湯，接著再交替食用飯與湯對吧。

筷子被湯汁沾濕後，要取用白飯也比較容易

將食器拿在手上用餐時

要以右手拿起筷子、再用左手的無名指和小指扶住

接著以右手從下方重新持筷來使用

放置筷子時的順序與此相反

●筷子的擺放方式

筷子一開始是擺靠在膳盤的右緣上

為了避免弄髒，使用過的筷子要改靠在膳盤左緣

●用完餐後的禮儀

用完的食器要以懷紙擦拭乾淨

筷尖也以懷紙清理過

筷子擺靠在膳盤的右緣上，表示自己用餐完畢

阿～好好吃喔。接下來還會端出什麼東西呢？

茶道與菸、酒

在茶道的場合到底能不能夠喝酒或抽菸，相信這是有此嗜好者相當關心的問題。接下來就從「TPO」，也就是所謂的時間、地點、場合等觀點，來探討這件事。

現在所舉行的茶事形式，是從桃山時代末期至德川幕府時代發展演變而來。當時參加茶事活動的幾乎都是男性，因此，以男性為中心來想想茶事中的懷石料理的話，酒當然就是不可或缺的了。菸草也是於此時期傳進日本，據說抽菸的習慣在德川幕府時代就已經非常普遍。從這些部分來看，茶事中出現酒或菸也就可以理解了。

酒

乍看之下茶道和酒完全沒有關聯，然而在正式的懷石料理做法中，飲酒的次數是相當多的。亭主必須要確實地招待酒飲，此點的重要性幾乎到了可說不會喝酒的人就無法擔任茶席亭主的程度。

飲酒也可襯托出懷石料理的美味，料理與酒搭配合宜的話，就能相得益彰。不過，由於用完料理之後還要飲用濃茶、薄茶，因此不可喝到酒醉的程度。有一種稱為「千鳥之杯」的做法，亭主與各賓客間會輪流以同一只酒杯相互敬酒，因此亭主必須喝下相當容量的酒才行，酒量不太好的人就只能形式上意思一下了。另外在用餐當中，亭主

菸草

在茶席上會薰「香」，為了不要擾亂香氣，茶事中要盡量避免其他氣味強烈的物品出現。正式的茶事，會在賓客一開始等待的腰掛待合處放置「煙草盆」（譯注：收放整組吸煙用品如香煙盒、煙灰缸等的容器）；另外，享用完懷石料理並在濃茶點前結束之後，「煙草盆」也會被端上茶席。當然這個時候可以抽菸，但是也要顧慮到在座其他賓客，要稍微克制一下。現在的茶道人口以女性為主，因此以現狀來說這樣的做法幾乎只是形式而已。

無論如何都需要抽菸的人，可以在中間休息的時候至等候室（待合）抽菸。茶道的程序大概進行一小時會有一段休息時間，在那之前就先忍耐一下。在西式料理的用餐常識中，在套餐餐點全部上完並進入到甜點之前，絕對不能夠抽菸。這樣做除了避免造成同席客人的困擾外，也是要避免精心準備的餐點因為抽菸擾亂味覺，而嚐不出料理的美味。

會將「德利」（譯注：頸口細窄的酒壺）交給賓客們，讓客人自己自由地品酒。這樣的做法稱為「預德利」，這個字後來也被借用，而將能夠裝入一合半至兩合（譯注：容量單位，一合是一升的十分之一）左右的德利稱為「預德利」。

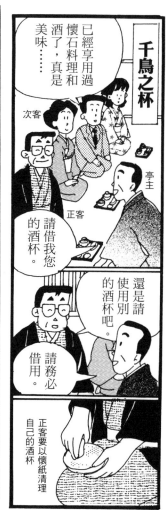

千鳥之杯

已經享用過懷石料理和酒了，真是美味……

次客

正客

亭主

請借我您的酒杯。

還是請使用別的酒杯吧。

請務必借用。

正客要以懷紙清理自己的酒杯

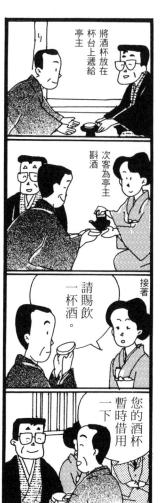

將酒杯放在杯台上遞給亭主

次客為亭主斟酒

接著

請賜飲一杯酒。

您的酒杯暫時借用一下

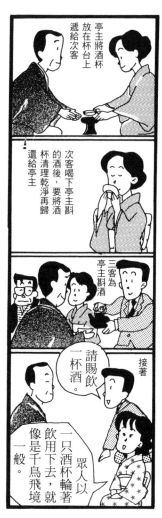

亭主將酒杯放在杯台上遞給次客

次客喝下亭主斟的酒後，要將酒杯清理乾淨再歸還給亭主

三客為亭主斟酒

接著

請賜飲一杯酒。

眾人以一只酒杯輪著飲用下去，就像是千鳥飛境一般。

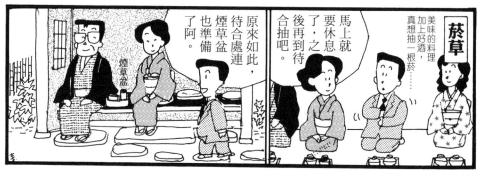

菸草

美味的料理加上好酒，真想抽一根菸……

馬上就要休息了，之後再到待合處抽吧。

原來如此，待合處連煙草盆也準備了阿。

煙草盆

茶道 Q&A

基礎中的基礎⑥

Q 茶道相當重視「陰」與「陽」的對比呈現，為什麼呢？

A 茶道非常重視陰與陽之間的搭配調和，即使是在茶室內，道具的形式與道具的擺設方式等，都要以陰陽調和的概念來考慮才行。在茶事當中，前半部分享用懷石料理的茶席上，是以陰的概念來做裝飾擺設，床之間會掛上掛軸，室內則保持些微的陰暗。當賓客享用完懷石料理，於中立（賓客要暫時離開到屋外的待合處）後再度進入茶室內時，掛軸已經收起來，床之間改為裝飾插著鮮花的花入，連子窗（譯注：格子窗，位於賓客席位後方）也打開讓陽光照進室內，此即以陽的概念來做裝飾擺設。

一般人的觀念裡認為，西洋文化相當重視左右對稱協調，而日本文化則討厭對稱的形式，從西式庭園與日式庭園的設計構造來看也的確如此。以融合了兩者樣式的「新

宿御苑」和「神代植物公園」來說，西式庭園的部分便是以矩形和圓形所構成，而日式庭園的部分則重視自然感，盡量以非人工刻意雕琢的感覺來規劃設計。

再來看到茶室內的裝飾擺設，當床之間要擺上掛軸、下方的榻榻米上要擺飾花入或香合時，掛軸通常會移到牆壁的正中央，而擺飾在下方的物品一般則會擺置在偏離中央處的地方。

岡倉天心（譯注：活躍於日本明治時期的美術家）在其撰寫的名著《茶之本》的〈第四章、茶室〉中寫到，茶道是一種避免重複的文化。

「茶室當中必須要避免重複的情形發生。擺飾在茶室內的各種道具，一定要選擇顏色或形狀沒有重複的物品才行。如果室內有擺設插花，就不能再使用有花草圖繪的物品；若要使用圓形的茶釜（陽），水指就必須要使用有邊角的造型；以黑色釉藥上漆的茶碗不能再搭配黑色的茶入；床之間擺設香爐或花瓶時，不能將物品放在正中央處，要擺在稍微偏離的位置；而床之間的柱子為了要呈現出與其他柱子不同的風格，便要選用不一樣的材質來建造。」

在茶道中，圓形屬「陽」，邊角屬「陰」；向上屬「陽」，向下屬「陰」。因此，圓形的棚（參見172頁）上要擺飾柄杓構時，柄杓的合（盛裝水的部分）要朝下蓋著放置；而有邊角的棚要擺飾柄杓構時，則要將柄杓的合朝上放置。

156

在進行點前和配置道具的擺設時，必須要像這樣經常把握住「陽」與「陰」的關係才行。

中國的《易經》是以「陰陽五行」的觀念為根本思想，水屬陰而火屬陽；此外，太陽、男性、南邊、春季、夏季、上方、白晝、天等屬陽，相對地月亮、女性、北邊、秋季、冬季、下方、黑夜、地等則屬陰。這些思想呈現出宇宙觀與世界觀，茶道的陰陽觀念也是源自於此。

啐啄同時

「凡是修行者都必須具備啐啄同時的眼光，當啐啄同時的能力真能發揮出來時，才能稱為真正的修行者。」這是《碧巖錄》裡的一段話。

另外也有「啐啄之機」等用語。

母鳥為了讓蛋孵化而以身體維持蛋的溫度，當在蛋殼裡生長的雛鳥想要破殼而出時，會以鳥喙敲打蛋殼，這就是「啐」；而母鳥察覺到之後，為了幫助雛鳥把殼敲開，也會同時從外面敲打蛋殼，這就是「啄」。

這個時機點非常地微妙，只要敲打的地方有一點點差錯，蛋殼就破不了；母鳥啄殼的時間過早的話，會導致雛鳥無法發育孵化；但若時間太晚的話，雛鳥又會死在殼中。另外，啐殼的力道過重或過輕，都會導致蛋殼無法順利破掉而使雛鳥死亡。這種微妙的時機就稱為「啐啄之機」。

這句話時常被使用在教育上。

以師徒關係來看，當老師指導弟子時，必須仔細觀察弟子是否有求知的意念，並把握住其想法加以指導。另一方面，若弟子本身的學習態度不願意接受指導，那麼無論老師如何盡心教學，學生還是無法吸收。師徒之間的心意相通與溝通接觸是非常重要的，如此才能發揮最佳的教育成效。

以茶道的關係來說，亭主和賓客之間的關係也是一樣，如果彼此都能體察對方的想法、使相互心念一致，就能呈現出完美和諧的茶席氣氛。而人與人之間的交往也是如此，誠實正直的心靈交流相當地重要。

順帶一提，表千家第八代的家元，其稱號「啐啄齋」就是源自此典故。

「集熙會」之記

屬於男性集會的茶道大會

聽說長野市有一間只招收男性的茶道教室，某次我接受邀請，出席了該茶道教室的聚會。

長野市的發展源於善光寺的門前町（譯注：以香火鼎盛的寺廟神社大門前為中心發展起來的城鎮），但近年來也不能免俗地持續開發，發展目標是要轉型成為現代都市。

長野市自古以來就以市集城鎮、宿驛城市的面貌繁榮發展，也因為是善光寺的門前町，因此據說茶道文化相當地興盛。我母親的老家就位於長野市，地點位於善光寺前的那條中央大道上。從懂事以來，母親就經常帶著我探訪娘家，我便常在一旁看著祖母和伯母帶著弟子們進行稽古的模樣。

讓我印象特別深刻的是，當我還在就讀小學低年級的時候，某年過年的初釜茶會上被邀請參加一種稱為「投扇興」的優雅遊戲，度過非常愉快的時光。「投扇興」是以分數多寡比較輸贏的競技遊戲，參賽者必須以放置在台子上的蝶形物品為目標，投擲半開合的扇子，並以投擲結果決定得分。這種遊戲源自從中國傳來的「投壺」遊戲，在江戶時代非常盛行，到了明治、大正時期，也普及到了一般家庭中，但是現在已逐漸式微了。

在擁有這些文化背景的長野市裡，有一個稱為「集熙會」的聚會，專門進行茶道的稽古練習。

與會者皆為男性，為約二十名來自各種不同職業的人，也有的是經營者或是中堅階層幹部。他們在百忙之中排出時間，每個月一次來到這裡學習茶道，最初驅使他們的動機是什麼呢？他們是用什麼的方式來進行稽古、以及有什麼樣的感想與心得呢？我抱持著這些好奇的疑問前往拜訪了這群人。

集熙會的成員有擔任幹事的宮下征雄先生，他是日式料亭「山神・ごとく（Gotoku）亭」的社長；另一位同樣擔任幹事的是經營骨董店的植木修一先生；還有八十二銀行的前任理事、並現任八十二銀行文化財團顧問、同時也是集熙會會長的文藝人士戶古邦弘先生；アズマ（AZUMA）建設公司的社長松本東先生；身兼愛知

160

醫院理事長的婦產科醫師山田友雄先生；みすずコーポレーション（Misuzu Corporation）株式會社的會長塚田俊之先生；長野商工會議所會長仁科惠敏先生；建設公司的社長川瀨信夫先生；會計師西山利昭先生和高野善生先生；以及日式料亭的店長田幸新一先生等，約二十人左右。負責指導的是荻原宗綠老師，另外還有一位擔任助教的倉石惠美子老師，他是我的堂姊妹。

茶道教室位於善光寺後方的箱清水一帶，每個月第二個星期一的傍晚，事先排出時間的人就會來到這裡集合，在待合間換上稽古服裝後再進入茶席。由於稽古練習每個月只有一次，如果在這當中沒有自己複習的話，可能就會忘記學過的內容；但是我看到他們的表現，覺得大家似乎都學得非常有心得，或許就是因為學習的次數很少，反而更能夠提升專注力，因此才能將所學內容牢記在心吧。

到了時間人員都到齊了，進行稽古的人以及觀摩的人擠滿了整間茶道教室。由於會員的工作都相當繁忙，有時候會無法出席，教學進度與方式就變得不太一致，因此負責指導的老師也相當地辛苦。不過不管是細部的動作或是流程做法，荻原老師都教導得很確實，因此他們的手法都相當漂亮而俐落。照這樣持續練習下去，想必將來他們一定能夠完成優雅卓越的點前做法吧。

有些人認為，茶道只要懂得飲用抹茶的方式就可以了。這是那些人的片面想法，對他們來說，喝抹茶和喝咖啡的感受應該都是一樣的吧。不過，只要試著接觸茶道的稽古，就有可能開始產生不同的觀點。從基礎開始學起的每個做法、手部動作、腳部動作等，必須先用頭腦熟記操作順序後，再讓身體能夠完美地表現出來，隨著學習階段的進行，就可以感受到能夠隨心所欲展現動作的趣味性所帶來的滿足感。在運動場上的選手們雖然必須辛苦地練習，不過當技巧逐漸純熟後，也會帶來莫大的喜悅，這兩者心境是相通的。看到集熙會的會員們進行稽古的情景，讓我感覺他們應該差不多已達到了這樣的境地了吧。

無論任何事經驗都相當重要，這是常說的一句話。在茶道裡也是一樣，有些人批判茶道「太拘泥於形式，又過於奢侈」，不過，從來沒有親身接觸過茶道稽古的人所說出來的話，又怎麼能夠說是正確的評判呢。利休道歌中有這麼一首作品：「觀察應與學習並行，未曾嘗試便口出好惡者，即是愚昧（習いつつ見てこそ習え習わずに善し惡しいうは愚かなりけり）」。

以運動來說，我們可以自己親身從事運動來享受樂趣，也可以用觀賞的方式來享受運動的樂趣。像是棒球、足球、網球、高爾夫球等，便屬於兩著皆可的情況，這類運動即使自己從來沒有親身嘗試過，也可以藉由觀賞來享受到運動的興奮刺激感與速度感。所謂的競技就是比較技巧高低的一種比賽競爭，贏過對方就會感受到勝利的喜悅，而觀賞到一場層次高超的競技比賽也是一種樂趣。相對於此，所謂的興趣也可以分為融入其中來感受樂趣的做法、以及藉由表現出高超手法與技巧的方式來享受樂趣的做法，音樂、繪畫等屬於後者，而茶道則屬於前者。一般人之所以對茶道不抱有太大的興趣，或許是因為不具有相關知識或者不太關心茶道，因此即使看到了現場也不會覺得有趣的關係吧。

工作與茶道之間的關連性

企劃這個聚會的幹事委員宮下先生，開始從事點前似乎已有好幾年的時間了。據說他會在自己的店裡定期舉辦懷石料理茶會，真的非常熱衷於茶道。正式的茶事本來就會準備懷石料理，因此參與或舉辦有懷石料理的茶會，對於學習來說不可或缺，由這點來看，這才是真正修習茶道的開始。順帶一提，宮下先生店裡的年輕廚師白天就會來到會場準備，相當熱心地支持這個茶道稽古的聚會。

當稽古練習告一段落後，大家便一邊享用宮下先生店裡的松花堂便當，一邊聊了起來。我提出了問題，詢問大家開始進行這個稽古練習的動機，大家陸續提出了這樣的回答：「我某次接到了一個一般住宅的建設委託案，當時客戶提出要蓋茶室的要求，就是在那個時候覺得有修習茶道文化的必要而開始的。」、「以日式庭園的造景來說，了解茶道的相關知識是相當必須的。」露地上的踏石和燈籠、以及庭樹和圍籬等的擺置，我想他們指的就是這一點吧。另外，還有人提出了這樣的需要遵守一定的規矩，而不是隨意適當地擺設就好。我想他們指的就是這一點吧。另外，還有人提出了這樣的想法：「我店裡面的骨董有許多是茶道具，在處理這些茶道具時，便深刻感受到認識茶道文化與相關知識的必要性。」這三人從某個層面來說，都是在自己的工作中察覺到茶道知識的重要性，這樣的情況其實表現出茶道文化對於日本現在的食衣住行各層面，具有相當程度的影響。此外也有人提出這樣的意見：「當我進行稽古時，

162

精神上感受到一種難以言喻的平靜，我不僅對於日本文化的知識有更深層的認識，對於茶道的點前禮法與做法也愈來愈有興趣了。」

一般來說，大部分的人通常都是因為有實質利益的需要而開始接觸茶道稽古，之後才慢慢進入精神層面的領會。我想這樣的模式也是不錯的。

「集熙會」的意思是「大家相聚一同享樂的聚會」。茶道的聚會其實就是同好者間的聚會，但是比起高爾夫球聚會或是圍棋聚會等一般同好會，又帶有一點不同的趣味。至於這一點點不同的趣味究竟是什麼呢？仔細想想，大概就是少數擁有相同志趣的同好相聚在一起的凝聚氣氛吧。目前來說，接觸茶道的人口有百分之九十九都是女性。順帶一提，即使出席一般的茶道研究會，在近千人中，也只會有僅僅數位男性，男女比例相當地懸殊。在這樣的狀況下，男性要嘗試茶道的稽古其實需要相當大的勇氣，同時也非常罕見。就是因為有同為男性的夥伴一起努力才能持續下去，如果沒有這些同好的話，可能就難以長久維持這個興趣；因此，從這樣的同好意識中，反而衍生出了認同感與向心力。

真正享受茶道的方式

最近日本流行一個新的詞叫做「dancyu」。從前的觀念總認為「君子遠庖廚」，不過現代人的想法則轉變成「男子也應該入得廚房」，現在已經是男主人也要進廚房做料裡的時代。「dancyu」這個字原本是男性雜誌的名稱，讀者群以男性為主，不過聽說最近女性讀者也愈來愈多了，這本「男性閱讀的料理書籍」似乎轉型成了「男性也能閱讀的料理書籍」。不過仔細想想，不管是日本料理師傅、西式料理的主廚或是中國料理的料理長，在料理的世界中，這些專家清一色是男性。然而在一般的家庭中，家庭主婦之所以要負責廚房事務，主要是受到男主外、女主內的家庭分工觀念影響，但是最近女性也開始上班工作，當男女的忙碌程度相等時，男性進入廚房準備料理，也就完全不是一件不自然的事情了。

茶道的情況也很類似，這原本是屬於男性的興趣嗜好，但明治時期之後，女性也開始進出茶室，能夠嘗試

原本屬於男性的樂趣。

「集熙會」的會員們享受茶道樂趣的方式是非常自然的，我認為本來的茶道就是像這個樣子。以茶道為本業的人就另當別論了，但是將茶道當做興趣的人，就不需太過刻意或嚴肅，可以自然地去接觸認識茶道。不過，茶道畢竟還是屬於修行的一種，太過隨性或隨便也是不行的。修行要如同「實」、「學」、「道」這三個字所說的，首先必須要身體力行，接下來是學習相關知識，最後透過以上兩者領悟道理，並隨著這樣的階段持續進行下去；一開始就想要理解所有的事物道理，是不可能的事情。

「集熙會」的成員們以「冬季奧林匹克紀念善光寺茶會」為主題舉辦了一次茶會，邀請國外媒體相關人士參加，我因為受邀擔任正客而前往拜訪。善光寺中有許多的堂宇，這次的茶會就舉辦在當中最具代表性、也是很早就重建完成的「大勸進」裡。平成十年（一九九八年）一月十五日茶會舉辦當天，天氣相當晴朗舒爽，前一天令人擔心的雪已經停了，十八名會員與擔任口譯和負責協助的工作人員來到了賓客等待處，國外媒體人士加上觀光客等共有約百名的賓客來訪，茶會上設置了三處茶席，每位賓客均興致高昂地經驗享受了茶道的樂趣。這些賓客最感興趣的，是必須脫鞋才能進入的和室構造和榻榻米，特別是莊嚴肅穆的佛壇與床之間的掛物等。他們所提出的問題幾乎都集中於此。當點前開始進行時，賓客的臉上都露出了興味濃厚的神情，當問到他們享用完抹茶的感想時，許多人都回答「非常好喝」，當中甚至還有孩子要求再來一碗茶，讓主辦者相當欣喜。另外在立禮茶席上所準備的椅子與桌子，也受到這些賓客非常高的評價。這個茶會活動在當天晚上的電視新聞與隔天的報紙上，都有被報導記載，能夠像這樣為國際親善以及介紹日本文化盡一己之力，會員們都相當高興。而這樣的活動其實也可當做是一次細密的稽古練習，對於這些成員們來說，順利完成活動等於是跨越了一道難關，也讓他們嚐到了優越的成就感。

以這件事情為契機，平成十一年他們又策劃了義工性質的慈善活動，在九月十五日的日本敬老日這一天，舉辦「敬老日‧老年保健中心慰問茶會」。他們前往拜訪居住了近百名老人的「波斯菊老年保健中心」，除了設置三處茶席外，途中還加入約兩小時的鼓、琴、尺八（譯注：中國唐代初期所發展出來的竹製直式吹笛樂器）等樂器的演奏會，並準備了會員們親手做的手工製點心。這些院中的老人家度過了一段愉快的時光，而參加此

164

次活動的會員們，亦對於自己的義工行為感受到滿滿的充實感與滿足感。讓他人感受到喜悅的做法，為這些會員們帶來了精神上的動力，對於茶道的稽古練習也產生了明確的目的意識。宮下先生亦談到，希望以後每年都能企劃舉辦一次這樣的活動。

從懷石料理中探見的茶道精神

最近電視節目裡的特色之一，就是很多美食節目與紀行節目，每個播出時段都有數個節目與「美食」或「旅行」有關，其中還有綜合兩者特色的美食紀行節目，介紹如何享受奢華的旅行。偶爾節目中會出現「懷石料理」或是「會席料理」等名詞，在日文中這兩者的發音都念做「かいせきりょうり（Kaisekiryori）」，所以一般來說很多人都不太清楚這兩者之間的區別，然而其實他們所代表的意思完全不相同。究竟是哪裡不同，以及兩者之間是不是有什麼相關連的點，接下來便一邊配合其歷史背景一邊探討這些問題。

據說禪宗的僧侶在修行中感到飢餓的時候，會將加熱過的石頭放入懷中，藉此減緩飢餓感並暖和身體。從這個故事中可以知道，最一開始的「懷石料理」，就是指能夠暫時減緩飢餓感的簡單飲食。

「茶」最初傳進日本是在奈良時代，據說是由當時前往中國的遣唐使和留學僧侶所帶回來的；另外到了平安時代，據說僧侶最澄（天台宗的開宗祖師）將茶樹的種子從唐朝帶了回來（八〇五年），並種植在近江的坂本一帶。在這個時期，茶主要是被當做藥用品，以寺院為中心被拿來飲用。

隨著茶葉傳入日本並在僧院間形成喫茶的風俗，茶道的禮法也逐漸成形。在這個時期，餐食的部分被加入了茶道當中，於是理所當然地，僧院的飲食、亦即「懷石料理」，就成為了茶事禮法的一部分。而懷石料理最初的精神是指能夠暫時減緩飢餓感的料理，因此形式上就是只有三菜一湯的極簡菜餚。

後來茶道逐漸發展成為「接待文化」，到了千利休的時代，隨著做法與禮法、享用料理的方式等禮法也隨之成熟。因此，不管是烹煮「懷石料理」的人、端出料理來招待賓客的人或是享用料理的人，都是以茶道根本精神所在的「接待文化」為基礎來相互應對。這樣的「懷石料理」，說到底就是以茶道做法為依循的料理，也可以說是現在日本料理的基礎所在。

而所謂的「會席料理」也是日本料理的一種，這種料理乍看之下，甚至是品嚐起來，在某些部分的確似乎與「懷石料理」相同，但是兩種料理出現的場合卻完全不一樣。通常日本料理店和料亭中出現的所謂宴席料理，就稱為「會席料理」，與茶道中所說的「懷石料理」相似，卻又是不一樣的。據說現在的「會席料理」起源自江戶的元祿時代；當時盛行著創作俳諧（譯注：帶有滑稽感與趣味性的和歌）的聚會，因此也有人認為「會席料理」指的是這種聚會上所用的餐點（取「諧席料理」之意，發音與「會席料理」相同）。江戶時代中期，隨著一般平民百姓的生活逐漸富裕，高級料理店內也開始有一般庶民光顧，這些高級料理店將從前專屬於武家和貴族階層的料理，應用在平民百姓的餐食聚會上，因此衍生出現了「會席料理」。由於懷石料理與會席料理所使用的素材和調理方法都完全一樣，因此現在一般的人無法區別其中的差異性。

除此之外，還有一種有別於這兩類料理的「本膳料理」，這是最為正式的日式宴席料理，原本為大名和貴族等上流社會階層的人士在舉行各種儀式典禮時所享用；室町時代以後，這種樣式的料理逐漸普及，被廣泛應用到婚喪喜慶等各種儀式場合上；到了江戶時代中期，其形式便趨於完備。本膳料理會使用附有桌腳的塗漆器類膳盤，整套料理最少為一膳，最多到七膳為止，加上接著下來進行的酒宴，據說至少需要十個小時左右的時間才會結束。現在的婚宴場合中所使用到的和式套餐料理還留有其形式，通常來說都是五菜二湯，最多以三膳的方式來進行。另外在某些相當重視格調的日本料理店中，為了和一般的宴席料理做區隔，也會將自家店內的套裝料理稱為「本膳料理」。

茶事當中的「懷石料理」

接下來，便列出幾點「懷石料理」與「會席料理」的相異之處。

一、「懷石料理」在茶道稽古最終目標的「茶事」當中，是占有重要地位的要素之一，這並不只是單純的用餐飲酒而已。在懷石料理的程序前後會進行「初炭手前」與「後炭手前」，而在享用完懷石料理之後，則會接著飲用「濃茶」與「薄茶」，在總時約四小時的「茶事」當中，「懷石料理」的部分就占了將近一個小時的時間。

二、懷石料理要由主辦茶事者、也就是亭主來進行所有的調理並端給賓客享用。雖然偶爾也會有稱為半東的助手來協助處理，但幾乎都是由亭主一個人來服務四至五位賓客。

三、料理的種類、順序等，都需要嚴格地遵守一定的規矩。

首先，餐飲進行間會先端出「飯碗」、「湯碗」、「向付」，接著端出「燜鍋」（譯注：用來溫酒的壺器）和「酒杯」，飲酒之後便端出「盛飯桶」、「重新添好湯的湯碗」、「煮物碗」、「燒物鉢」、「強肴」、第二次的盛飯桶」、「小吸物碗」、「八寸」等等（譯注：煮物碗、燒物鉢、強肴、小吸物碗、八寸均指料理品項），然後進行到「千鳥之杯」，此時亭主會和各個賓客輪流使用同一只酒杯交替飲酒，形式是由亭主向正客提出「請賜借酒杯」的要求來開始進行。之所以會叫做「千鳥之杯」，是因為酒杯會在亭主和每位賓客間來回交替地輪流使用，就好像千鳥飛越穿梭其間的畫面一樣，以互相交斜的方式交錯穿梭出如織線般的路徑，因此而得名。

當千鳥之杯結束之後，接著會端出「湯斗（盛裝熱開水的容器）」和「香之物鉢（譯注：盛裝醃漬小菜的容器）」，到這裡便全部出餐完畢。

接下來，賓客們會以熱水清理自己的食器，而亭主將這些食器撤下後，懷石料理的程序就完成了。懷石料理即使是出菜的順序都有既定的規則，每道料理與程序的享用方式也都各有規矩。這一點和一般的「會席料理」雖然很像，卻又是完全不同的。

這些做法本身非常地繁複，乍看之下相當麻煩細瑣，因此常常有人問我「花這麼多精神去遵守這些無聊的

做法，不會覺得料理索然無味、完全品嚐不出其中的美味嗎？」然而，這些做法與程序其實含有相當合理的考量在內，只要了解其間的道理就能享樂其中，不管是料理與酒的美味、還是亭主的盡心款待，都能充分地感受掌握，並體會到更加深層的茶事樂趣。

上述所介紹的「懷石料理」，在總長將近四小時的茶事流程裡，占了約一小時的時間長度，懷石料理結束後，緊接著就要品嚐濃茶與薄茶，而懷石料理可算是為了使茶更美味所鋪陳的前戲。

為什麼懷石料理的用餐禮儀會這麼地繁瑣複雜呢？其實，這一樣是從茶道基礎精神的「待客之心」當中所衍生出來的。以「待客的誠心」為基礎，讓賓客「美味地」、「心情開朗並愉悅地」享用餐點，而賓主間的用餐氣氛也能「和樂融融」，大家一同度過愉快的時光，這才是真正實踐了「一期一會」的精神，也因為如此，才會衍生出能夠以最佳程序享用料理的禮儀做法與程序。亭主為了讓賓客愉快地享用美味的料理，必須仔細考慮呈上餐點的程序、溫熱的餐點要維持熱度、冷的食物要維持低溫，在最好的時機點將餐點呈給賓客享用。賓客也不能錯過享用料理的時機，要在食物最鮮美可口的狀態時便品嚐，這樣才能充分地回應亭主「款待賓客的誠心」。也因為如此，才會衍定下許多的禮儀做法。另外前述也曾提到過，這是起源自禪寺裡的用餐禮儀，因此賓客也要把握住以下幾點基本常識才行。

一、自己所使用的食器，要在最後自行清理完再歸還。

二、不可剩餘食物。

三、用餐時不可發出聲音。

以另一方面來看，亭主端出料理裡的時機、以及端呈給賓客的順序等，都是經過相當合理性的考量，這種亭主與賓客間充滿默契的對應方式，實在令人感到佩服。

對於所有茶事和茶道的點前做法我是這麼想的，這些自古以來經過磨練選粹後而來的禮儀做法和程序，已經被濃縮成極具合理性的動作與順序，沒有做不到、沒有用、不合理等情況存在，我認為這代表著「茶道為日本自古以來的 QC（譯注：品質管理，Quality Control）」。

接著，便從烹煮調理的角度來看「懷石料理」。一般來說，料理是由「食材」、「烹煮加工」、「調味」等要

168

素來決定，而「西式料理」、「中華料理」等與「懷石料理」最大的差異性，就在於對「食材」的講究了。茶道相當重視自然性，如同「花飾要如原野中的花般自然」所說的，裝飾在花入內的花要重視並考量四季當令的鮮花，在花種的挑選上必須符合季節性，這是既定的規矩。同樣地，選用當季當令的食材來烹煮料理，是最具有誠意的款待方式；而最重要的是，烹調方式要能夠顯彰並保留其鮮味與原味，以讓賓客感受到時令之美。料理能夠活用當季食材的鮮美並且只做簡單的調味，從健康管理上來說也相當有助益。

另外還有一點是所有與茶事相關的事物都相通的道理，那就是盛裝料理的器具在準備上，必須考量與菜單內容的搭配。茶事的形式分為許多種不同的種類，所有器具與道具都必須配合每種茶事內容的旨趣、對應當時的季節時令、並且考慮到所有器具之間的搭配使用，以慎重準備才行。欣賞各類器具與道具間的使用搭配，也是懷石料理的樂趣之一。

「中國料理是品嚐其味道，法國料理是品嚐其醬汁，日本料理是品嚐其配色與餐具。」這是一句常常可以聽到的形容，從這裡也可以看出餐具的選搭對於懷石料理的重要性。然而，並不是使用高價的餐具就能夠展現出誠心款待的心意。

（茶はさびて心はあつくもてなせよ　道具はいつも有合にせよ）

「以侘寂之茶與熱誠待客，以既有之物做為道具即可」

這是利休百首當中的一首作品，旨在勸人重要的是維持侘寂的心境，衷心款待賓客，道具器皿則從現有的物品中用心挑選搭配就可以了。許多外面的人對於茶道的批判之一是「奢侈又浪費錢的無用嗜好」，其實這在某個層面上來說也是事實。然而，過度鋪張花費的做法本來就偏離了茶道的真正精神，這必須要由接觸茶道的人從日常生活中便時時警惕、並自我告誡不可偏離茶道真意才行。

回到最一開始的話題，「懷石料理」的背後具有上述所說的這些深刻涵意；相對地「會席料理」則並非屬於具有既定規則的禮法，而是一般的宴席料理。不過，會席料理也是日本料理的種類之一，因此當中其實也含

有「懷石料理」的精神在內。相當具有緣由背景的日式料理店和料亭裡，那些衷心鑽研料理的師傅們也會進行茶道的修行，並活用「懷石料理」蘊含的基礎精神來烹調料理、招待賓客。然而以現況來說，賓客大多無法分辨出其中的差異性也是事實；但也正因為如此，能夠品嚐出料理的美味，才顯得格外珍貴。茶道的「懷石料理」保留了日本料理相傳下來的古老傳統，即使某些部分經過了變更或調整，但其精神與調理方式將永遠存續下去。

在茶室裡

關於台子與棚

在茶室內放置茶道具時，可以直接放在榻榻米上，或是使用「台子」、「棚」等物品。當茶室空間比較大時，使用台子或棚能夠讓室內看起來比較具有整體感。

台子原本是中國僧院裡用來裝飾佛具的道具。據說十二世紀末左右，日本禪僧結束在中國的修行返回國門時，亦帶回了一座台子；室町時代之後茶的形式漸趨於完備的過程中，便鑽研發展出了在面積寬廣的書院中於台子上裝飾風爐、水指、杓立、建水的做法；之後隨著佗茶的完成，茶室的面積縮小，用來裝飾道具的「棚」也就應運而生。

棚依據大小可分為大棚（寬幅與榻榻米接近）與小棚（寬度約為大棚的一半），另外依棚板形狀也可分為圓形棚與四角棚。棚的種類全部約為六十種，是相當能展現風格旨趣的物品；根據棚的種類不同，點前做法也會稍微不一樣。棚的選用要因應季節（使用爐或是風爐的時節）與茶室的大小來決定，而面積大小在四疊半榻榻米以下的茶室（稱為「小間」）則不使用棚；如果茶室面積剛好是四疊半榻榻米，可使用的棚種類就會有所限制。也有一種情況是，在不能使用一般棚的小間裡，已附有直接建造裝潢在茶室內的「仕付棚」可供使用。接下來便介紹台子與三種最具代表性的棚。

台子……下方的「地板」與上方的「天板」以四根柱子來支撐，地板上會擺飾一套水指、杓立與建水。木造的材質上有的會塗漆、有的則沒有，柱子可分為木製與竹製等種類，是舉行規格最高的點前時所使用的道具。

丸桌……地板與天板的形狀都為圓形，並以兩根柱子來支撐。種類有千利休喜愛的類型與宗旦喜愛的類型等兩種，兩者間有些微的差異。這種棚的形式在簡樸中又帶有穩重沈靜的旨趣風味。點前時一開始是先在天板上裝飾棗，點前結束後則將柄杓口朝下，與棗和蓋置一同擺飾在天板上。

五行棚……天板與地板以烤杉木材製成，看得到清楚的木紋圖樣，並以三根竹製的柱子支撐。地板上會擺置風爐。（譯注：土製的風爐），而棚板屬「木」，風爐內的炭屬「火」，土風爐屬「土」，釜屬「金」，釜內的熱水屬「水」，由於五行元素都齊聚了，「五行棚」因此得名。

更好棚……由天板、中棚、地板等三片棚板及四根柱子組成的四角棚，用於基本的棚物點前。剛開始時是先在中棚上裝飾棗，點前結束後則將棗放置在天板上，並將柄杓口朝上，與蓋置一同裝飾在中棚上。

第六章曾經提過，圓形的棚板屬「陽」，四角形的棚板屬「陰」；此外，柄杓的合（盛裝水的部分）朝上為「陽」、朝下為「陰」。因此依據中國陰陽五行說的「陰」、「陽」調和觀念，圓形棚板（陽）上擺飾的柄杓合要朝下（陰），四角形的棚板（陰）上擺飾的柄杓合要朝上（陽）。

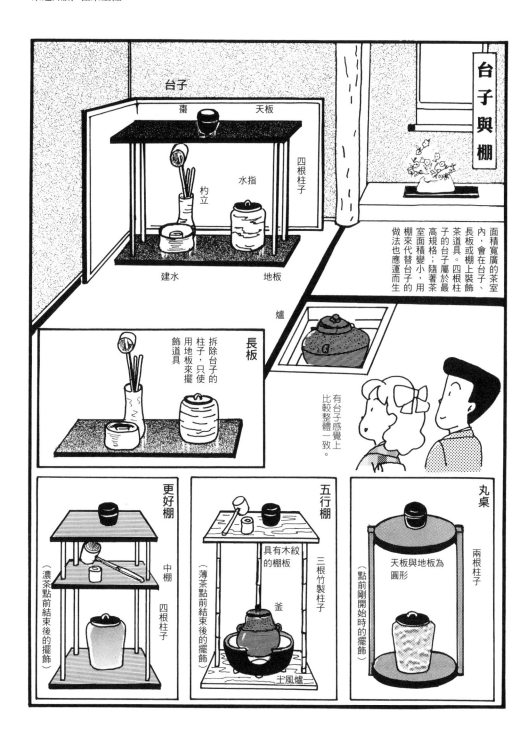

台子與棚

台子

棗　天板

四根柱子

水指

杓立

建水

地板

面積寬廣的茶室內，會在台子、長板或棚上裝飾茶道具。四根柱子的台子屬於最高規格；隨著茶室面積變小，用棚來代替台子的做法也應運而生

爐

長板

拆除台子的柱子，只使用地板來擺飾道具

有台子感覺上比較整體一致。

更好棚

中棚

四根柱子

（濃茶點前結束後的擺飾）

五行棚

具有木紋的棚板

三根竹製柱子

釜

（薄茶點前結束後的擺飾）

土風爐

丸桌

天板與地板為圓形

兩根柱子

（點前剛開始時的擺飾）

茶室與台目疊

茶室的大小有很多種規格，空間面積大於四疊半榻榻米的稱為「廣間」，小於（及包含）四疊半榻榻米的稱為「小間」。空間面積剛好為四疊半榻榻米大小的茶室，可以依據狀況的不同而做為廣間或小間來使用。會這麼地講究這些名稱，是由於有時候點前做法會因為茶室類型的不同而有所改變。比如說面積剛好為四疊半榻榻米的茶室內，爐的裝設位置是以廣間的格局來設置，但是若賓客有難以取用茶碗或茶道具的情況時，便會採用在小間的膝行移動方式，而不站起身來走路。

千利休窮究「侘寂」的奧義來完成其自我茶道形式的過程中，對於茶室的建置非常地講究，而創造出面積大小為「一疊台目」的究極茶室類型。豐臣秀吉以黃金打造茶室，在茶道上極盡華奢之事；相對於此，千利休則是貫徹「侘寂」的境界，將所有多餘的事物排除之後，才完成了這樣的茶室大小。這種茶室的大小是在一張榻榻米的空間上再加上一張「台目疊」而成，整體面積甚至不到一坪。千利休的孫子宗旦在京都裏千家所建造的「今日庵」，就是屬於這種茶室類型。

台目疊

「台目疊」這種大小的榻榻米類型，只有在茶室中才看得到。一般京間的榻榻米大小為縱長六尺三寸，台目疊則是減去了一尺五寸為縱長四尺八寸，大約是一般榻榻米的四分之三大小。據說其長度是將擺放台子的位置寬度（一尺四寸）與擺放屏風（一寸）的位置寬度減去後而成；也就是說，將原本擺設台子與屏風的所需空間縮減掉後，再用於茶室的大小。進行點前時，只要有台目疊的空間大小便可操作，而賓客入座的空間也只需要有一張榻榻米大小的面積就足夠，「一疊台目」這種最低空間限度的茶室就是由此創造出來的。由一張榻榻米與台目疊所組成的「一疊台目」茶室可謂為究極的茶室，由亭主和三位賓客組成的四人便能夠在其間享受茶道的樂趣。

「二疊台目」的茶室則是由兩張榻榻米加上一張台目疊而成，總空間大小比三張榻榻米的茶室要再小一點。這種空間狹小的茶室因為無法容納太多人，所以現在最常舉行的大寄茶會上，不會使用到這些茶室類型。

茶室的配置

茶室內設有「床之間」、「躙口」、「爐」、「窗」、「茶道口」等格局，這些設置並不可隨意配置，必須依照一定的規則來設計。原則上來說，靠近正客的部分要設置「床之間」，與「床之間」相對的另一側則設置「躙口」，賓客席位的後方設置「窗」，賓客正對面的角落則設置「茶道口」。如果因為建築物本身結構的關係，使茶室無法依此原則設計時，則必須要更改賓客席位來做配合。雖然形式上會有點不同，不過這也是茶道的有趣之處。

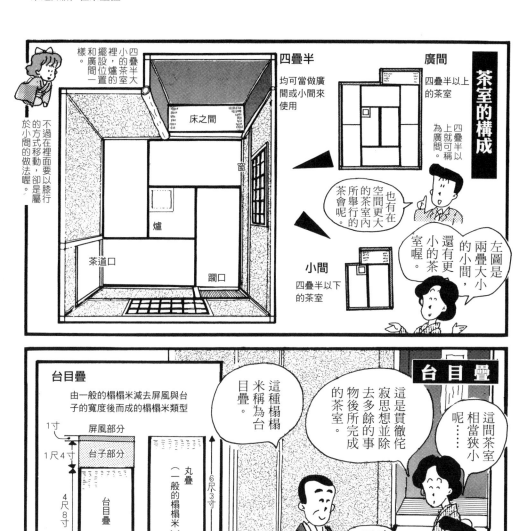

茶室的構成

四疊半
均可當做廣間或小間來使用

廣間
四疊半以上的茶室

四疊半以上就可稱為廣間。

小間
四疊半以下的茶室

四疊半大小的茶室裡，爐的擺設位置和廣間一樣。

不過在裡面要以膝行的方式移動，卻是屬於小間的做法喔。

床之間

窗

爐

茶道口

躙口

也有在空間更大的茶室內所舉行的茶會呢。

左圖是兩疊大小的小間，還有更小的茶室喔。

台目疊

台目疊
由一般的榻榻米減去屏風與台子的寬度後而成的榻榻米類型

1寸
屏風部分
1尺4寸
台子部分
4尺8寸
台目疊

丸疊（一般的榻榻米）

6尺3寸

這種榻榻米稱為台目疊。

這是貫徹佗寂思想並除去多餘的事物後所完成的茶室。

這間茶室相當狹小呢……

亭主加上三位賓客就滿了。

那裡的榻榻米比一張普通的面積還要小呢。

這間茶室是由一張榻榻米和台目疊所組成的，所以稱為一疊台目。

關於水屋

水屋又被稱為茶室的廚房，但是這裡和一般的廚房並不相同，並不是製作料理的地方。水屋是用來擺放點前所必須使用的道具用品，也是用來進行各種點前準備工作的地方。通常設置在茶室隔壁，或盡量靠近茶室、且由茶室的位置不會直接看到之處。水屋的空間大小只要能容納數個人在裡面進行準備工作就行了。

在水屋裡，放置著進行點前時會被端到茶室內使用的「表道具」，以及只在水屋使用、為點前準備工作之用的「水屋道具」。這些道具用品會以既定的擺放方式（稱為「水屋莊」）放置在具有既定規格的棚子（水屋棚）上。

為了讓點前手法能夠順利且毫無缺漏地進行，背後必須要有一定程度的準備工作；此外在茶事進行中，水屋內也隨時有數個人在準備待命。

水屋莊

「水屋棚」是依據一定的規格所製造，道具的擺放也都有既定的位置，不管棚子的製造或道具的擺設，都是經過非常合理精密的思考後所訂定下來。棚子一般約為正面寬度三尺至四尺五寸、深度約為兩尺。

棚子最下方與地板同一平面的部分，是竹子編成的「流水溝」構造，水可以由此排流出去，因此可在此洗滌物品或是倒掉不用的水。右側則設置了水龍頭，下方擺放

著一只大水壺，裡面裝著使用「水漉」濾淨過的清水來備用。「茶巾盥」、「水指」、「建水」、「水次」等與水的使用息息相關的道具類就放置在這裡，而在三面牆板的竹釘上，則會掛放「柄杓」、「茶巾」、「茶筅」、「水柄杓」（譯注：一般舀水用的勺子）、「水漉」、「柈釜敷」、「切藁」等物品。

最下方的棚板寬度只有原有寬度的一半，用來放置「茶碗」和「蓋置」。下方數來第二片棚板則放置著「茶入」、「棗」、「茶杓」、「茶通箱」、「茶掃箱」，下方數來第三片棚板擺放著「天目茶碗」、「貴人茶碗」、「香道具」、「灰器」、「香合」、「紙釜敷」、「炭斗」，最上方的棚板則用來放置「十能」與「灰焙烙」等。「箱炭斗」一般是收放在棚子的右前方或左前方處（譯注：水漉、茶巾盥、水次、紙釜敷、切藁、茶通箱、茶掃箱、紙釜敷、十能、灰焙烙、箱炭斗均為茶道具名稱）。

水屋的工作（幕後的準備）

在水屋內會進行點前所需的準備工作，例如將抹茶裝入茶入或棗內，還有清洗茶碗、洗淨茶巾，或是擺設茶碗等等，這些幕後的準備相當地重要。有時候準備工作是由進行點前的人自行處理，有時候則是由其他人代勞。舉辦大寄茶會時，水屋的管理通常是由熟習茶道事務的經驗老手來負責整個幕後工作的進行，例如點升「下火」（譯注：進行初炭之前，事先在爐或風爐內升起的火）、在釜和水指內裝滿水、調整灰型、整理茶室等等。

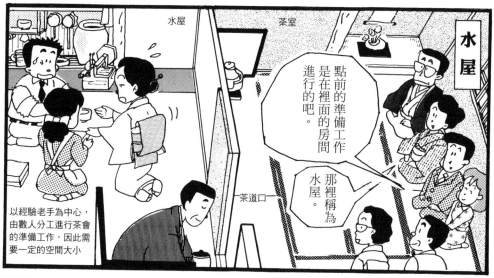

以經驗老手為中心，由數人分工進行茶會的準備工作，因此需要一定的空間大小

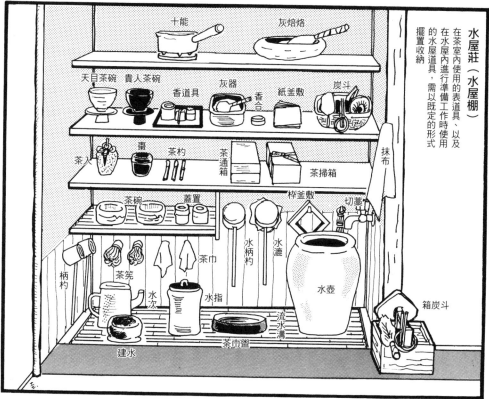

水屋莊（水屋棚）

在茶室內使用的表道具、以及在水屋內進行準備工作時使用的水屋道具，需以既定的形式擺置收納

野點與立禮之席

在氣候宜人的時節裡，有時候會在公園或庭園裡設置茶席；由於這是在戶外原野上進行點茶，因此稱為「野點」。在茶席上會設置巨大的傘（野點傘），傘的選擇也會考慮到與周遭自然景色或是季節性的搭配，設計出富有旨趣的裝飾擺設以享樂賓客。進行野點時，會使用「旅簞笥」、「茶箱」、「茶籠」等攜帶式的收納箱來收放茶道具。從前（江戶時代）在進行野點時，會在地上鋪設專用的毛毯或榻榻米，跪坐其上來進行，不過現在的野點都會準備椅子，賓客大多是坐在椅子上。

另外還有一種被稱為「立禮之席」的點前類型，亭主與賓客都是坐著椅子。立禮之席會使用經過特殊設計的桌子，亭主以坐在椅子上的方式來進行點前手法。這種桌子是明治七年時（一八七四年）所設計，他於京都舉行的博覽會（一八一〇～一八七七年）所設計，他於京都舉行的博覽會上，深刻感受到西式點前的必要性而創造出來。

茶會坐在椅子上進行，就不會發生腳部麻痺不適的狀況，所以讓客人們能夠輕鬆地加入茶席。在這樣的茶會上，可分為賓客前方擺放桌子與不擺放桌子等兩種情況，其進行方式會有些許不一樣，不過大致上幾乎是相同的。

擺放桌子的情況

在正式的茶會中設置「立禮之席」時，會為賓客擺設椅子和桌子。

一開始，盛裝著點心的菓子器會準備在桌子上，讓賓客輪流取用，這時要由正客（最上座的客人）開始拿取。根據會場的不同，桌子的擺設方式也會有所變化，所以不能一概而論，不過一般坐在中央前排的最右方者就是正客，只要看到其前方擺放著菓子器，就可以相當確定了。享用點心的方式與在榻榻米的茶席上一樣，先向上一位賓客行禮表示「招呼」之意，再向下一位賓客行禮表示「先行享用」，就可以取用點心了。茶碗同樣也是放置在桌面上，飲用時的做法基本上都相同，先行禮表示「先行享用」後，再向亭主行禮表達「接受點前款待」的感謝之意，便可以享用。

沒有擺放桌子的情況

在百貨公司舉行的茶道展或展覽會上，常常在會場的某個角落可以看到設置臨時體驗的茶席，這時只要稍微了解一點相關知識，就可以享用一碗美味的抹茶。

當茶席上只有擺設椅子時，茶點是由半東（助手）捧著菓子器分取到每位賓客的懷紙上，賓客只要直接享用即可。抹茶的部分也是由半東直接端給賓客，因此賓客只要向左右鄰座的客人稍微點頭致意，再向亭主行禮致意後就可以飲用了。這種場合的茶會是很輕鬆的，只要帶著隨性感受的心情參加便可。

178

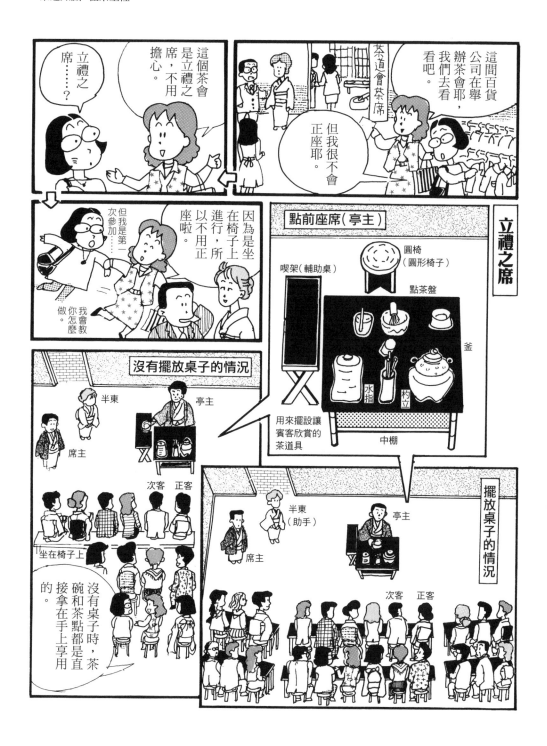

在茶室裡

接著來探討一下，當我們接受邀請出席茶會或茶事時，在茶室裡應該思考些什麼樣的事情才適當呢。通常最需注意的就是禮儀做法了，再者就是與擁有相同嗜好的同行友人間親密地心靈交流，好好享受當下美味的點心與抹茶；接著是欣賞裝飾在茶室內的珍貴茶道具、掛軸、插花等藝術之物，以及感受茶席的旨趣品味；而最後也是最重要的，就是透過茶席來修習與禪意相通的茶道精髓。

日本哲學家谷川徹三將這些統整成茶道的四項意義，也就是「禮儀性、社交性、藝術性、修道性」，而根據每個人所看重項目的不同，其對於茶道的見解也會有所差異。

重視「禮儀性」的人，會非常享受亭主的點前手法以及同席賓客的言行舉止等，能夠充分享受言語措辭的美感，並隨時提醒自己也要學會正確的禮法。而喜歡「社交性」的人，則將茶道當做是追求富麗感受的一種社交場合，充分享受當中的氣氛以及與人之間的交談，時常會穿著平日不穿的和服與腰帶，除了滿足自己外，也同時滿足他人的視覺享受。而追求「藝術性」的人則是探知欲非常旺盛，除了單純欣賞茶道具外，還會仔細鑽研當中與日本文化發展的關連。能夠近距離地仔細欣賞平日難得一見的珍貴茶道具，還能聽到與茶道具相關的深度解說，對於有興趣的人來說實在是充滿了樂趣。在床之間展示的掛物或是茶道具，各自都隱含著不同的歷史背景，鑑賞時不僅要欣賞其外在美感，如果能了解背後的源由來歷，就能夠更理解其深奧的文化內涵。重視「修道性」的人則是相當能沈浸在茶席間靜穆的氣氛中，並從中探求茶道的本質所在；遠離日常生活中的雜事與俗務，聆聽如松風般的釜湯滾沸之聲，在靜寂之中品嘗和敬清寂之心。

明治至昭和時期時，財經界的大人物都嗜好茶道，並會傾注其所累積的莫大財富蒐集茶道具，這樣的行為和從前的武將或大名相當類似，另一方面也有防止日本文化遺產流失到海外的意義存在。而從反面來說，茶道所擁有的靜寂與脫離世俗性，也是這些人從平日忙碌的實業家生活中回歸自我的一種方式吧。

如果大家在進入茶室前，能夠思考出各種享受茶會樂趣的方式，並在茶席上以自己的觀點進行觀察的話，一定能夠看到很多從前領會不到的新意。

就像這樣，每個人享受茶道樂趣的方法其實都各有不同、變化繁多。

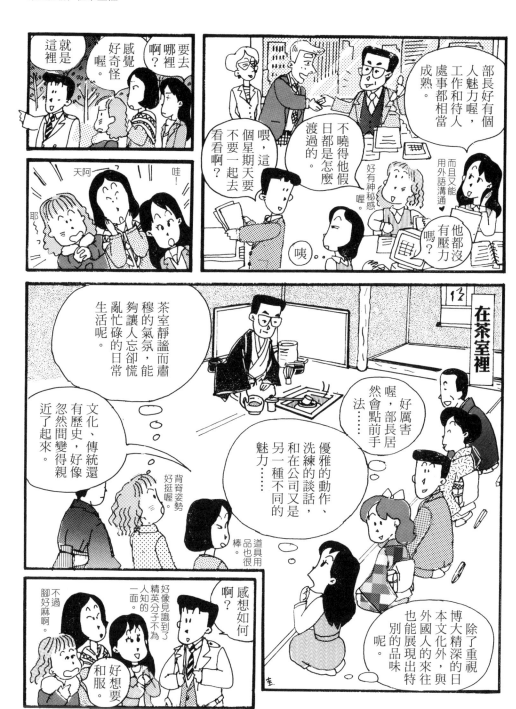

茶道 基礎中的基礎⑦

Q 據說茶室最基本為四疊半榻榻米大，為什麼呢？

A 足利義政在京都東山（銀閣寺）所建造的東求堂的同仁齋，據說是最早被設計來當做茶室使用的建築，其空間大小就是四疊半榻榻米大。後來，被尊為茶道始祖的村田珠光、武野紹鷗、千利休等人便以此為基礎，以四疊半榻榻米做為茶室大小的基本標準。

茶室大略可分為「廣間」與「小間」，這兩種茶室的道具擺設及禮儀做法等會有些許不同，不過四疊半榻榻米可做為廣間也可做為小間使用；也就是說，依照當時的情況，四疊半榻榻米的茶室也可能會選擇以廣間的道具擺設或禮儀做法來進行。由於四疊半榻榻米是茶室的基本規格，所以可以應用成兩種不同的情況。

四疊半榻榻米的每塊榻榻米都有不同的名稱，分別是貴人疊（設置在床之間前）、客疊（設置在賓客入座處）、爐疊（設置爐的半疊榻榻米）、道具疊（亭主進行點前處的榻榻米）與踏進疊（設置在茶室入口處）。

茶室內會裝設「床之間」、「躙口」、「窗」、「茶道口」等構造，設置在四疊半榻榻米的房間內就是最一般的形式做法。

在四疊半榻榻米的茶室內，舉辦亭主和賓客總計五人所進行的正式茶事，是最適合的大小空間。

Q 左撇子可以用左手來進行點前禮法嗎？

A 左撇子的人必須練習以右手進行點前才行。

在茶室內點茶的時候，原則上賓客是要坐在亭主的右側，因此清理茶道具或將茶碗端給賓客等都要使用右手來進行。在使用道具的步驟程序上，右手和左手的動作都有既定的做法。

即使是擔任賓客，在取用茶點時筷子擺放在菓子器上的方式、端取茶碗時的手部順序與轉動茶碗的方向、享用懷石料理時各個用具的使用方法、筷子的使用方式等方面，右手和左手的動作也都是有既定的做法。

因此，左撇子的人在剛開始進行茶道稽古時，或許會

182

有一陣子感到很痛苦，不過還是必須要練習右手的使用方式才行。我的朋友裡也有幾位是左撇子，不過現在都已經克服剛開始的難關，學會俐落漂亮的點前手法。

茶道在從前是屬於武將的興趣娛樂，他們是以右手拔取插放在左腰間的武士刀，即使是左撇子也不會將刀插放在右腰間。這也是經過練習就能變得熟練的。

西方的餐桌禮儀也是如此，右手拿刀、左手拿叉是正確的使用方式，如果因為是左撇子就將餐具對調過來使用，這樣便違反了禮儀。

在茶室內的掛物上，常常可以看到「且坐喫茶」這句話。

光就字面上來看，可以解讀成「來吧，請坐下來喝一碗茶吧」，「去」這個字是用來加強語氣的助詞。不過，在禪門的「趙州喫茶去」這段故事中，這句話卻擁有相當重要的涵意。

從前中國有一位趙州禪師，無論來訪的賓客是誰，他都會以同樣的語氣對他們說「喫茶去（請享用一碗茶吧）」，而請對方喝茶。有位

喫茶去

僧侶對他的做法感到不可思議，便向他問道：「禪師，為什麼你對每個人都會說『喫茶去』請他們喝茶呢？」結果禪師並沒有做任何的回答，同樣也只對他說出了這句「喫茶去」。

當我們請訪客喝茶時，並不會有是非、得失、貴賤、貧富、老幼、男女等的差別。端茶出來的亭主和品嚐茶湯的賓客，無論哪一方都不需要有任何的成見，只要享受當下的氣氛、享用美味的好茶，就是真正的茶之心。

這也正是茶道最重要的「待客之心」的真實表現。

「且坐喫茶」這句話的意思是「來吧，請坐下來喝杯茶吧」，可以將之解讀成和「喫茶去」具有相同的意義。

183

第八章 茶道的十德

茶道的十德

「你開始修習茶道的動機是什麼呢?」「修習茶道可以獲得什麼好處呢?」這是我常常被問到的問題。現今的日本,將茶道當做興趣嗜好的幾乎都是女性,男性則感覺上比較少會接觸這類領域。究竟要將什麼做為自己的興趣,這一點每個人都有自己不同的意見和想法。有些人是在沒有特別想法的情況下,就自然而然地開始接觸了,也有些人是具有某些考量後,為了得到某些效果而投身當中。總結來說,人們都希望能夠以興趣滿足自己在精神層面或健康層面的需求,並在當中尋到自己的生存價值。在茶道方面也是如此,有許多人都很關心茶道究竟能為自己的生活和健康帶來什麼樣的幫助。

從前有所謂的「茶道十德」,這是將飲用茶所能得到的效用加以探討、並總結成十大條列而成。納入其中的內容包括了飲用茶能夠獲得健康上的效果,以及修習茶道便能得到道德與精神方面的安定、和知識方面的提昇等。人們會投入某項興趣當中,通常都有所動機存在,本篇便要從「動機」的部分來進行探討。

從「行為科學」觀點所探見的動機

無論是誰在採取任何動作或行為時,一定都存在著動機。不管這些行為是社會性的行為,亦或反社會性的行為,人都是在有意識或是無意識之下,希望藉此滿足自己某部分的需求。「人類所採取的行為一定都有所動機,而這個動機則是從人類的欲望中所產生。」這是以科學方式來考證人類行為的行為科學理論之一。如果將當中所說的人類需求加以探討分類的話,大致上可分為五個階段,而分析並整理出這階段的提倡者,就是美國心理學家馬斯洛(一九○八~一九七○年)。他認為:「人類是一種一生當中都追求著自我需求滿足的動物,當較低層次的需求被滿足了之後,又會希望能繼續滿足較高層次的需求。」這是他用來總結關於人類需求階段的一段敘述。

186

馬斯洛將人類的需求分類成五個層次：①生理需求　②安全需求　③歸屬與愛的需求　④尊重的需求　⑤自我實現的需求。

人類最基本的需求，就是食欲、睡眠、排泄、性需求等等，這是人類要存活下去、種族得以延續的最低限度要求。當這些需求被滿足了之後，緊接著要追求的就是能夠躲避危險、對於安全的需求。已具有得以維持生命的安全感的人，接下來就會希望能夠與他人一同集體生活，追求朋友、戀愛對象與另一半。到這裡為止的階段，便形成了初步的社會生活基本型態。接下來，當與他人的社會生活持續進行下去後，第四項自尊心的需求便也會被滿足，意即產生了想要獲得他人尊崇的欲望。到這為止，都是人類與動物同樣擁有的需求，在深山裡的猴群也能形成相似的社會型態；然而接下來的階段，就是人類與其他動物最大的不同處。在最後的階段，人類所追求的是在組織中能夠充分發揮自我能力、讓自我獲得成長、並更進一步希望能對已認同自己價值的人有所幫助以及貢獻，這就稱為「自我實現的需求」。

或許我們自己並不清楚有關這些需求層次的理論，但是擁有某種興趣嗜好或是追求人生的價值等等，其實就是為了滿足人類最終的欲望、也就是「自我實現」所採取的行為。

回到最一開始的話題，學習茶道的優點究竟有哪些呢？要思考這個問題，就必須要認識茶在日本的發展歷史、「茶」與「佛教」之間的關連、以及了解茶在日本文化中所占有的地位。

茶葉的傳入以及與僧院之間的關係

茶葉最剛開始的起源是在中國。唐朝的文人陸羽所著作的《茶經》（八〇〇年左右）一書中提到：「茶者南方之嘉禾也。」如同這句話所說，茶樹的原產地位於中國的雲南省、四川省、以及印度的阿薩姆地方一帶，飲茶的習俗是慢慢流傳至中國各地的。

而茶葉最初傳播至日本是在九世紀初期時的奈良時代，當時最澄以留學僧侶的身分前往中國（當時為唐朝），在進行完佛道修行之後，便將茶樹的種子連同佛教典籍一同帶回了日本，並種植在比叡山延曆寺附近的坂

187

本一帶進行栽培。後來到了平安時代，遣唐使的制度被廢止，喫茶的風氣也因此一度消退；不過到了平安末期的平家統治時期，隨著日本與中國恢復了邦交，日本的僧侶們也再度前往中國留學。此時在中國流行的喫茶方式，是以石臼茶葉碾碎之後成為抹茶粉來飲用。將「臨濟宗」（譯注：佛教禪宗的派別之一）傳進日本的始祖、也就是著名高僧榮西禪師（一一四一～一二二五年）也曾前往中國（當時是宋朝）留學進修，並在當地學會喫茶的方式，而將茶樹種子帶回了日本。

順帶一提，榮西禪師前往中國留學的當時，中國的飲茶方式有兩種，一種是將茶葉乾燥並固定成磚型來保存，要飲用時再削切茶磚，並以石臼碾碎成抹茶來飲用，另一種方式是直接將茶葉熬煮後飲用。

茶葉傳進日本就如同前述，是由留學僧侶從中國帶回來而開始，因此當時茶是禪宗寺院內專門飲用的飲品，在那之後喫茶風氣才慢慢在貴族階級間流傳開來。另外在當時的中國，茶葉也被當做是具有療效的草藥，剛開始傳進日本時，茶葉在藥用方面也相當受到重視。以茶所具有的直接效用來說，其成分當中的咖啡因能夠消除睡意，維生素 C 則能夠調節營養均衡，而確實具有飲茶習慣的人，罹患胃癌的機率較小。此外，茶也具有調節血壓的作用。

從當時茶被當做藥用品來飲用、以及喝茶風氣是以僧院為中心逐漸流傳開來的這兩點來看，可說用以主張喫茶效果的「茶道十德」，其實大多都是有關藥用效果以及佛道修行的闡述。

中國宋朝時代的飲茶文化，隨著十三世紀北方民族的元朝興起並滅宋統治中國，導致宋朝文化被破壞式微後，當時的抹茶飲用方式也隨之消失。幸好到日本在最重大的國難、也就是蒙古來襲的戰役中，能夠順利擊退元朝軍隊，免於被征服的下場，抹茶的喫茶方式也才得以留存在日本並被發揚光大。據說後來中國到了明朝時期（一三九一年）頒布了一項命令為「茶必須以原有的茶葉形態來沖泡飲用」，抹茶的飲用方式就此被廢止；因此，現在在中國已經完全沒有飲用抹茶的習慣，抹茶成為日本僅有的獨特飲茶方式。這些有關內容都記述在岡倉天心的名著《茶之本》一書中。

關於茶道十德

榮西禪師寫下《喫茶養生記》（兩冊）一書來說明飲茶的效用，從茶對於內臟的疾病與健康等影響、也就是從藥效的層面著眼寫作。之所以會完全著重在實用面的敘述，而完全沒有提到精神層面的記述，是因為當時茶道還沒有發展完成。

從以前流傳下來的「茶道十德」有相當多的說法，據說最古老的版本是由栂尾高山寺的明惠上人（一一七三～一二三二年）所傳下來，內容為「諸佛加護・五臟調和・孝順父母・煩惱消除・長命百歲・消除睡意・消災延命・天神隨身・諸天加護・臨終不亂」（《原色茶道大辭典》淡交社）。

從這當中可以看到消除病痛、解除睡意等藥用效果、以及禪道修行面等兩種層面。當時茶才剛剛傳進日本沒有多久，茶道也尚未完成，十德的內容或許是將中國所流傳的說法幾乎完全相同地傳回日本加以提倡。後來經過了室町時代，日本獨特的茶道已屆完成後，屬於茶道精神層面的內涵才被發掘出來。

茶道的集大成者千利休所提倡的茶道十德是：「諸天加護・睡意遠離・孝順父母・解除重病・眾人敬愛・煩惱自在・無病消災・貴人相親・長命百歲・悉除矇氣」（「茶道Q&A」淡交社編）。

那麼到了現代，除了前面所說的藥用層面與修行層面的觀點之外，道德層面的觀點也被加了進去。在這個時期，從生活上的觀點來看，男性將茶道當做興趣嗜好究竟會帶來什麼樣的好處呢？我想以我的個人見解來闡述看看。在幾項茶道的功效與優點當中，可以從精神層面、教養知識層面、健康層面、待人處事層面、實際利益層面等觀點來思考。

一、消除壓力、轉換情緒。

二、養成注意力的集中以及精神層面的修養。

三、理解與吸收日本文化和相關知識，並擴大視野。

四、學習日本自古以來的禮儀做法與道德價值觀。

五、與環境背景各異的人士交流，擴大社交範圍、拓展人生版圖。

六、有助於事業工作上的判斷。

七、能夠合理性地追求目標。

八、接受男性為少數分子的價值觀刺激（身為少數派的樂趣）。

九、有助於增進健康。

十、有助於建立有遠見的生涯規劃。

藉由這些效果與優點，我們得以仔細探見至今為止的人生當中所看不見的許多事物與各種道理，同時也能有效地維持精神層面與身體層面的健康。

茶道與人生規劃

享受茶道樂趣的方法有很多種。有人不斷累積稽古的經驗以獲頒茶名，希望將來能夠成為茶道師傅，也有人單純將茶道當成一般的嗜好。此外，也有人接觸茶道只是為了能夠輕鬆優雅地品嚐一碗抹茶，這樣的人在進行茶道稽古時，選擇自己需要的部分來練習就可以了。

根據平成十年（一九九八年）的調查，日本人的平均壽命分別是男性七十七‧一六歲，女性八十四‧○一歲，為世界上最長壽的國家。昭和二十二年（一九四七年）時，日本男性的平均壽命只有五十‧○六歲，女性則為五十三‧九六歲，但到了昭和五十年，平均壽命就已增加到七十一‧七三歲和七十六‧八九歲，從那時就開始出現了高齡化社會來臨的說法，而預測往後日本國民的平均壽命也還會持續增長。不過，受雇工作者的退休年齡基本上是訂在六十歲，退休之後還有近二十年的第二個人生要如何度過，這是相當受到關切的問題。現在很多地方都在舉行所謂的「人生規劃講座」，也就是這個原因。

如果過了六十歲還有二十年的人生必須要度過的話，那要定下什麼樣的人生計畫才行呢？一般認為，想要度過富足無慮的晚年，必須要在「經濟能力」、「健康」、「生存價值（閒暇時間的使用方式）」等三方面都訂下確實的「人生規劃」才行。

190

「經濟能力」指的是資產與年金（包括公家與私人）的運用方式，「健康」指的就是健康管理與疾病對策，這兩者的內容都相當地確實清楚；而「生存價值」則是讓最多人感到煩惱的部分。這些人生規劃不是到了老年之後才要來考慮，而應該趁著年輕時就開始思考，以度過充實豐富的人生。

將生存價值視為興趣嗜好的培養，也是一種解決方式。在這點上來說，若由茶道的深刻內涵與涉獵範圍的廣度、以及伴隨手部、腳部動作的運動性等觀點來看，茶道可說是最適合長時間持續培養的興趣嗜好。屬於綜合藝術的茶道、能夠培養禮儀教養的茶道、拓展人生觀的茶道，這些特性都讓人愈學習就愈能增加內涵深度。茶道亦屬於日本自古以來「生涯學習」的領域，可以說是因應高齡化時代來臨的最佳選擇（嘉悅女子短期大學講師・古閑博美氏）。

參加長江三峽觀光遊輪團的感想

喜歡細微的手部動作，可以感受到依循步驟規矩來行動的趣味性、能自然地關照到需要注意的細節、對於幕後準備工作不會感到厭煩……，具備有這樣資質的人，才能夠在累積茶道稽古的過程中技巧不斷進步成熟。

接觸茶道稽古很長一段時間之後，對於這個人是否適合學習茶道、或者是否曾經接觸過茶道稽古等的感應，也會變得很靈敏。

被稱為是近代中國劃時代性建設的三峽大壩工程一旦完成後，中國五千年來的部分歷史遺跡也將從此被淹沒（編按：三峽大壩已於二〇〇三年開始蓄水），為此，我和另一位朋友便參加了Ｋ旅行社所舉辦的「長江三峽觀光遊輪團」。

觀光遊景點當地的民情風俗、住宿飯店與交通設施等的便利與否等，通常是影響觀光旅遊行程好壞的最大因

素；而在八天的行程中負責照應我們的導遊（地陪）照料我們的方式、以及帶我們遊覽當地並解說景點來歷時的導覽說明，也大大影響了我們對此次旅遊的觀感。負責照顧我們整團約三十名遊客的Ｍ小姐是一位年紀還很輕的女性，不過她照顧人相當地細心，臉上也總保持著笑容，言語措辭精確而落落大方，說明與指示時也相當明確，讓我們享受了一趟相當愉悅的旅行。

旅程當中，導遊旁邊不會有上司在旁給予指令，有問題時必須靠自己在當下做出判斷，因此當導遊需要具備的資質條件，就是正確的判斷能力與執行力；另外，導遊在外面就代表了公司的形象，必須掌控好自己的行為表現，因此也需要具備良好的自我管理能力。導遊也算是一種服務行業，因此必須知道如何接待客戶的基本知識，不過最重要的基礎條件就是服務他人的熱誠。登機手續、出入境手續的管理、遊覽車的安排、飯店的住宿說明、用餐的指示、集合時間的確認、行程的說明、與當地導遊的交涉、觀光景點的導覽、餘興節目的計畫與實行等等，都算是導遊既定的職務內容（行程管理）。這些雖然是旅遊業的一般服務項目，但是依據執行者做法方式的不同，顧客也會有完全不一樣的感受。我想這就牽涉到個性的問題了。

旅程進行到最後時，發生了一件小插曲。當時我們從漢口搭乘中國國內航空公司的班機飛抵上海，到了飯店將行李箱打開時，發現除了少數以外，大部分的行李箱內的物品都被水浸濕，所有購買的禮品與當地的航空公司聯絡，但是沒有獲得善意的回應。由於隔換穿的衣物全都濕答答的，引起相當大的騷動，而當時已經接近深夜時分了。發生這樣事情，當然要找出責任關係人並解決問題，於是Ｍ小姐嘗試與那家中國當地的航空公司聯絡，但是沒有獲得善意的回應。由於隔天我們就要搭機回國，最後Ｍ小姐便列出了損失物品的一覽表以確認每個人的損害額度，讓我們回國後再與保險公司解決賠償問題。當時Ｍ小姐的沈著態度與確實的判斷力和行動力，都讓我們佩服不已。當突發意外發生時，一個人真正的價值才會被看出來；由於自己必須當下採取行動，也才會因為具有責任感而做出正確的判斷。

我從和Ｍ小姐的閒聊中，知道了Ｍ小姐也喜歡茶道，念高中時每個禮拜都會參加兩次茶道的稽古。當然Ｍ小姐本身就具備了這樣的資質條件，不過細心照顧他人的能力、幕後事宜的安排與準備、理性的判斷與執行能力等，我想這些應該是透過茶道所培養出來的吧。即使本人沒有特別地注意，茶道稽古的成果也會自然地在舉手投足間展露出來。

茶之心

點前的意義

為什麼喝杯茶還必須經過這麼繁瑣複雜的程序做法呢？這是我常常被詢問到的問題。也有人會覺得難得想要自己好好地享受茶道樂趣、品嚐一碗美味的茶飲，但複雜的點茶步驟卻讓人難以理解。不過，這些做法都有其理由和意義。茶道的原則就是要讓賓客在靜謐的氛圍中，舒適地享用一碗美味好茶，因此才制定出許多程序步驟，而在這當中亦包含了鑑賞茶道具的樂趣在內。

茶道具可選擇各種不同的物品來使用，像是歷史古物、新製物品、具緣由來歷的物品、珍貴的物品等，根據選用的道具以及舉辦茶會目的的不同，都各自有既定的點前做法。這些茶道具會在賓客的面前進行清理並被慎重地使用在點前中。讓賓客在靜穆的氣氛下品嚐美味的抹茶。

當剛剛新購入或是受到友人餽贈「茶碗」，而想要在賓客面前展示介紹時，就會在茶席上進行稱為「茶碗莊」的點前禮法；同樣的狀況如果是「茶入」和「茶杓」時，就採用稱為「茶入莊」的點前禮法；若是「水指」的話，則是「茶筅莊」。在這些點前做法中，亭主想要展示介紹的茶道具會事先就裝飾起來，讓賓客入席時就能看見。至於在床之間要裝飾屬於名品等級的「掛物」時，就另有一種稱為「軸莊」的做法，亭主必須依照一定的程序，將原本捲收著的掛軸於茶會進

行中在大家面前展開。

有時候，茶會上也會選用屬於古董美術品類的珍貴「唐物茶入」，在裡面裝入抹茶粉並點茶。這種情況下由於使用的「茶入」非常昂貴而重要，理所當然要採取慎重的使用方式，而被稱為「唐物」的點前做法就是應用在這種情況下。此外，在茶會上以中國製的天目茶碗（碗形向底部收束的茶碗，很像富士山倒過來的形狀）來端茶給賓客享用時，由於這種茶碗相當貴重，不可粗心對待，因此必須將茶碗放在台（天目台）上使用，這種點前做法稱為「台點目」。當接受他人致贈高級抹茶時，為了讓賓客能同時享用到自己事先準備好的抹茶以及別人贈送的抹茶，此時便會採用稱為「茶通箱」的點前手法，做法上會在一個箱子內放入兩個分別裝著不同抹茶粉的茶入，並為賓客各呈上一碗由兩種抹茶粉所點成的茶。

點前做法會依據選用道具、季節以及茶會舉辦目的等而有所不同，各自有既定的規矩與禮法須遵守，因此只要確實地理解這些步驟程序、動作與使用方式被制定的原因，就能對茶道產生更正確的理解與認知。

觀賞茶道具的方式

今天的茶席在床之間裝飾著茶入呢。

真是稀奇，讓我來鑑賞一下吧。

啊！不要碰！那是很貴重的物品。

賓客首次進入茶席時，裝飾在床之間的道具是亨主特地要展示的新購入茶器或是具有來歷的珍貴逸品。

展示茶入時，必須將其收納在仕覆內，並擺放在帛紗上來裝飾。

點前結束後就可以讓您鑑賞了唷。

呼～

幸好沒有隨便觸摸那麼貴重的物品……

床之間也可以裝飾其他的茶道具嗎？

每種茶道具的展示方式都不一樣，裝飾茶入時的做法稱為「茶入莊」，茶杓為「茶杓莊」，茶碗為「茶碗莊」，水指為「茶筅莊」，掛物的話就是「軸莊」，連吊掛方式都有規定。

另外，使用名品的點前做法也都各自有既定的規則。

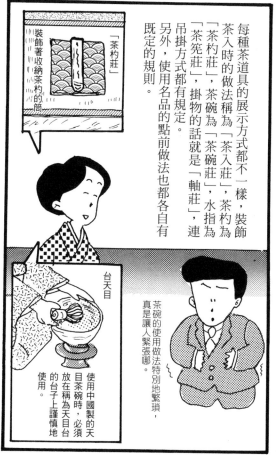

「茶杓莊」

裝飾著收納茶杓的筒。

台天目

使用中國製的天目茶碗時，必須放在稱為天目台的台子上謹慎地使用。

茶碗的使用做法特別地繁瑣，真是讓人緊張哪。

名物、大名物

在博覽會上或是美術館內展示的茶道具類古董美術品中，有一些被稱為「大名物」、「名物」、「中興名物」的物品，是在一般茶會上難得一見的珍品。總括地來說，自古相傳且具有來歷的茶道具類都稱為「名物」，不過仔細地分類的話，主要可以分成這三種。還記得我剛開始接觸茶道稽古沒有多久，就因為「大名物」這個詞彙的讀音，而和一起開始修習茶道的同伴們意見相左，有人認為應該念做「だいめいぶつ（daimeibutsu）」或是「だいみょうもの（daimyomono）」，結果調查後才知道，正確的讀法念做「おおめいぶつ（omeibutsu）」。這個名稱乍看只是個普通名詞而已，但在茶道當中，究竟什麼樣的物品才能被稱做「名物」，其實是有嚴格規定的。

現行的茶道是由千利休（一五二二～一五九一年）所完成，而這三個種類的稱呼也是在千利休的時代（十六世紀後半葉）所訂定下來。

比千利休的時代再早一點的室町時代，也就是足利義政當時政時（十五世紀後半葉），為東山文化的全盛時期，當時所制定的美術品稱為「東山御物（念做「ひがしやまぎょぶつ（higashiyamagyobutsu）」或是「ひがしやまごもつ（higashiyamagomotsu）」）。以東山御物為中心，自古相傳且具有來歷的茶道具類當中，有部分名品被認定為是

「名物」。這些名物被區分成以下三種類型，而這三種類型也包含了與這些名物茶器具有相當水準的古物器具在內。這些美術品幾乎都屬於「唐物（從中國傳進日本的物品）」。

大名物……從千利休時代之前的室町時代開始就已經相當著名，且被認定是「名物」的名品。稱為「本能寺文琳」（館藏於五島美術館）、「道阿彌肩衝」（館藏於出光美術館）的唐物茶入就屬於大名物。

名物……在千利休的時代變得知名，並在當時被認定為「名物」的名品。

中興名物……後來由小堀遠州所選定的名品。有時候也會用於指稱如三千家所相傳的「千家名物」，或是松花堂家的「八幡名物」等名家所代代流傳的名品。

我們現在講到「名物」這個字，就會直接聯想到全國各地的特產品，其實這個詞彙會有這樣的表現與使用方式，就是來自於茶道。據說到了江戶時代之後，「名物」除了指稱茶道具名品外，便也被開始用來表示各地特有的茶點或食品等名產。

在日文裡有一句話叫做「稱做名物的特產裡沒有美味的點心」，這句話是用來諷刺過分拘泥於名分、稱呼等形式，反而使得名過於實的情況。

196

名物、大名物

今天我們前往美術館學習茶道具的相關知識。

這個茶入是中國宋朝時代的……那邊的茶碗也一樣是唐物呢。

室町時代的器具裡，好多都是從國外流傳進來的耶。

這個時代的名品稱做「大名物」。

大名物？

茶道具類中的古董美術品可大略分為三類。屬於千利休時代且具有背景來歷的稱為「大名物」，千利休時代以前的名品則特別稱為「名物」。千利休時代大名物大部分都是唐物。

或許在那個時代裡，唐物的製作技術比日本的技術還要優良吧。

我知道千利休，學校裡有教過。

他是被豐臣秀吉逼迫切腹的吧。

千利休是千家流茶道的始祖。茶道從足利義政後期開始體系化，並在織田信長與豐臣秀吉的時代，經由千利休賦予侘茶的精神而完成。

直屬弟子有古田織部，而古田織部的弟子小堀遠州就是教導德川家光修習茶道的老師。

對了，除了「大名物」與「名物」之外，還有一種是什麼呢？

第三種是江戶時代前期的造園家兼茶人小堀遠州所選定出來的「中興名物」。

從唐物、利休時代侘茶風的器具、到具有洗練美感的中興名物，茶道具的變遷也能讓人感受到歷史的流變呢。

喂，我們去那邊試吃名物點心嘛。

鑑賞茶道具的知識

茶道具有非常多的種類，進入茶室時，裡面就已經先裝飾著幾樣茶道具了，例如床之間的「掛物」或「花」和「花入」，還有「爐」或「風爐」、「釜」、「棚」等等；另外還有點茶以及喝茶時使用的點前道具和茶碗類器具，鑑賞這些茶道具的禮法、方式，都是必須要學習的部分。為了能夠感受鑑賞茶道具時的樂趣，便需要具備一定程度的相關知識、以及培養鑑賞的眼光與感性。以下便是鑑賞時要做到的幾個重點。

了解用途、用意、意義……這個道具要在什麼時候使用？為什麼會擺放在這裡？準備這個道具有沒有什麼樣的用意？如果能夠確實理解這三重點的話，就能夠了解茶席的整體架構。

看出作品的特色並了解其美感與藝術性……仔細觀賞道具作品並細心觀察其特色，玩賞其韻味與作者對這個作品所投注的心力，便能夠感受到作品的美感與趣味所在。

具備對作者背景的相關知識……對於茶道有興趣的人，必須要知道茶道具重要作家的姓名、時代背景以及作品特徵等常識，如此一來才能清楚地了解道具搭配的代表涵義，以增加茶席樂趣。特別是那些傳進日本的著名珍品，最好是能閱讀一些說明書籍以事先獲得相關知識，如此便能有效地提升鑑賞能力。

感受季節性……季節感對於茶道來說是很重要的一環，例如插花必須要使用當季的鮮花，一年四季都盛開的花朵以及流儀花是不能使用的。另外像是會使用具季節感的書畫或是繪有圖案的道具等，若能從中感受到季節旨趣的話，也是相當地有趣。

理解感受亭主設定的茶會旨趣……茶道具類的搭配是亭主最花費心血來展現茶會旨趣的部分，理解感受茶會旨趣並表達出對亭主的感謝心意，是相當重要的。以此為席間話題並對亭主表達謝意，能夠讓同席賓客間的氣氛變得和諧愉悅。

事先學好拿在手上進行鑑賞時的做法……取用茶道具時必須相當慎重，因此，將道具類拿在手上進行鑑賞便要遵守一定的做法。將茶碗、茶入、棗、茶杓、仕覆等拿在手上鑑賞時，必須要先取下手錶、戒指等飾品，以免不慎傷到茶道具。另外，拿取茶道具時為了不要讓道具掉落或是動作太過粗魯，手肘便不能抬高，將道具放下時也要先將古帛紗攤開再輕放其上，這些慎重的做法要謹記在心。

這些注意要點不只是適用在茶道具上，在對待或處理所有物品的情況上也都能夠適用。

鑑賞茶道具的知識

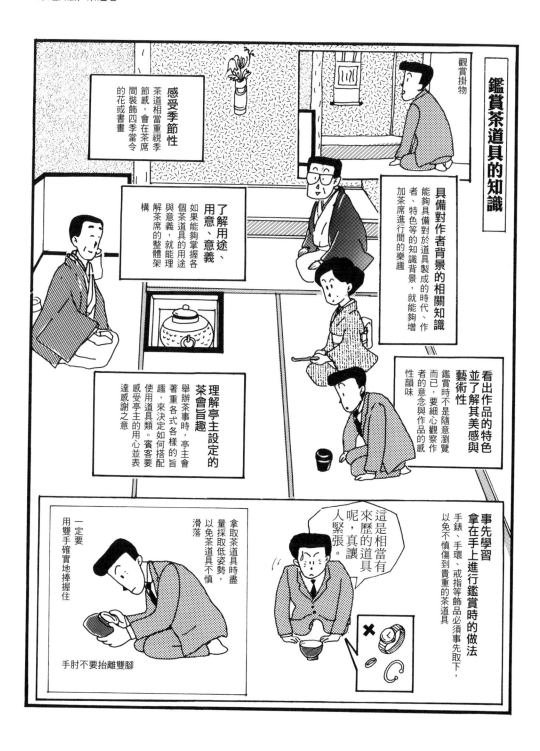

觀賞掛物

具備對作者背景的相關知識

能夠具備對於道具製成的時代、作者、特色等的知識背景，就能夠增加茶席進行間的樂趣

感受季節性

茶道相當重視季節感，會在茶席間裝飾四季當令的花或書畫

了解用途、用意、意義

如果能夠掌握各個茶道具的用途與意義，就能理解茶席的整體架構

看出作品的特色並了解其美感與藝術性

鑑賞時不是隨意瀏覽而已，要細心觀察作者的意念與作品的感性韻味

理解亭主設定的茶會旨趣

舉辦茶事時，亭主會著重各式各樣的旨趣，來決定如何搭配使用道具類。賓客要感受亭主的用心並表達感謝之意

事先學習拿在手上進行鑑賞時的做法

手錶、手環、戒指等飾品必須事先取下，以免不慎傷到貴重的茶道具

這是相當有來歷的道具呢，真讓人緊張。

拿取茶道具時盡量採取低姿勢，以免茶道具不慎滑落

一定要用雙手確實地捧握住

手肘不要抬離雙腳

199

名殘之月

茶道將十月份稱為「名殘之月」，這個稱呼具有兩個意義。第一個涵義和抹茶有關，由前一年的十一月份解開茶壺封印並開始使用的抹茶，到了今年的十月份分量已經剩下很少了，這個名稱便代表著對剩餘抹茶的惋惜之意。

第二個意義是，從五月份開始經過半年頻繁使用的風爐，到了十一月時就會替換成使用爐，對於僅剩一個月的短暫風爐季節，就用「名殘之月」來表達惋惜的心情。

每年到了十一月初，就要將於當年初夏時節封印起來的茶壺打開，並首次品嚐當中所保存的新茶，以此方式來接觸屬於茶人的「新年」，所以在這之前，要將露地的損傷處重新整備過，茶室的榻榻米和障子（譯注：和式拉門上的糊紙）等也要全部更新。因此，在十月份舉辦茶事時，即使障子破了，也只會以貼補的方式暫時湊合使用；露地上的竹垣破壞了，也不會整組竹垣翻新或將竹子重新組過，只會針對破損的地方做修補，而留下修補過的痕跡。

在十月中旬左右至完全轉移成使用爐的這段時間內所舉行的茶事，稱為「名殘茶事」。如同這個名稱所給人的感覺一樣，這種茶事相當重視侘寂的氣氛，因此茶席上的氛圍與茶道具的準備，也以侘寂為重點來呈現茶事的旨趣。茶席上的道具類要盡量避免使用新品或豪奢的物品，使用修繕過的茶碗等陳舊道具反而比較適合。通常茶道並不會使用破損的物品，但在舉辦「名殘茶事」時，使用已有裂痕的古井戶茶碗、以及志野燒和唐津燒等的「呼繼」茶碗（「呼繼」指將破損的茶碗以其他茶碗的碎片來做修補，反而能享受別具風雅的樂趣。

在夏季炎熱的天氣裡，風爐會放置在離賓客較遠的地方，但是到了十月以後氣溫逐漸下降，就會改放在離賓客較近的地方，好讓客人能夠取暖，這就稱為「中置」。這個時節通常會使用到平常不用的破損風爐（例如上方邊緣有缺損）和修補過的破釜；茶入也盡量使用較老舊的物品，或是選擇丹波、備前、信樂等接近侘寂意境的質樸製品；棗的部分亦以選用木質製為主；竹製茶道具也不能使用青竹般色彩鮮豔的物品，而要選用顏色已經褪掉的道具。十一月就是所謂的「茶人的新年」，因此所有的事物都要翻新，而在十月的時候就要珍惜今年僅剩的時光，取出平日不太使用的老舊物品，來營造並玩味侘寂的樂趣。

在茶道中會將許多事物和季節時分做為題材並賦予其意義，以活用這些題材來製造趣味性，因此茶道可說相當具有趣味性和變通性。日本人對於四季的變換特別有感受，並會將其結合在生活與興趣上，以品賞並享受其中的細緻情感；從茶道當中，就可以很清楚地感受到日本人的這些特點。

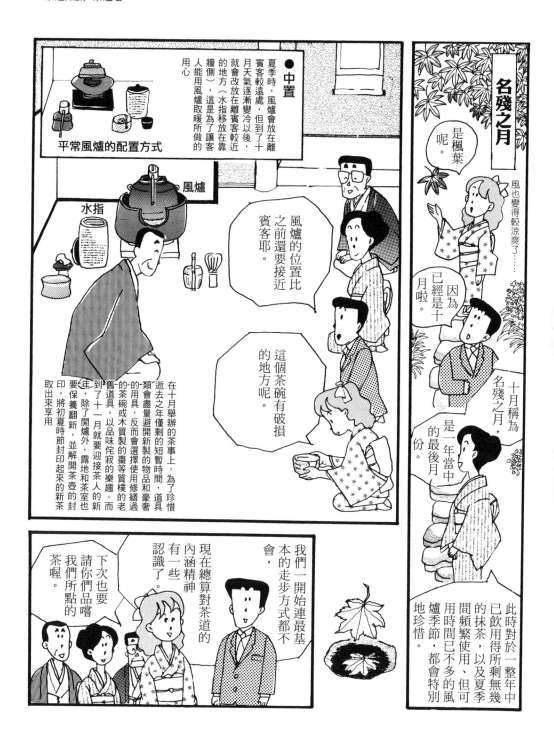

●中置

夏季時，風爐會放在離賓客較遠處。但到了十月天氣逐漸變冷以後，就會改放在離賓客較近的地方（水指移放在靠牆側），這是為了讓客人能用風爐取暖所做的用心

平常風爐的配置方式

風爐

水指

風爐的位置比之前還要接近賓客耶。

這個茶碗有破損的地方呢。

在十月舉辦的茶事上，為了珍惜逝去之年僅剩的短暫時間，道具類會盡量避開新製的物品和豪奢的用具，反而會選擇使用修繕過的老茶碗或木質製的棗等質樸的老道具，以品味侘寂的樂趣。而到了十一月就要迎接茶人的新年，除了開爐外，露地和茶室也要保養翻新，並解開茶壺的封印，將初夏時節封印起來的新茶取出來享用。

我們一開始連最基本的走步方式都不會，現在總算對茶道的內涵精神有一些認識了。

下次也要請你們品嚐我們所點的茶喔。

名殘之月

風也變得較涼爽了……

是楓葉呢。

因為已經是十月啦。

十月稱為名殘之月，是一年當中的最後月份。

此時對於一整年中已飲用得所剩無幾的抹茶，以及夏季間頻繁使用、但可用時間已不多的風爐季節，都會特別地珍惜。

茶道的遊戲

有些人一提到茶道的稽古就覺得困難重重。

不管是高爾夫球或是棒球，想要真正享受其中的樂趣，其實都必須要有一定程度的練習才行；而比賽也是有勝有負的，一旦贏了就能獲得勝利的喜悅。即使是俳句或是書法，都要經過稽古練習的累積之後，技巧才會變得愈來愈純熟，而從中獲得樂趣。茶道也是要經過稽古的不斷累積，才能學會優雅合宜的體態動作，並讓點茶時的點前手法更為精進。不過，茶道的樂趣不只是藉由這些成果的展現與提升才能獲得，一旦水準達到某個程度之後，就能進行具競賽性質的點前做法，感受不同的趣味性。

茶道在平安時代至室町時代之間曾經流行一種稱為「鬥茶」的遊戲，會在聚會上準備數種茶、並把茶種名遮蓋起來，與會者在喝過茶之後要猜出茶的名稱，是一種藉由猜對題數的多寡來決定勝負的競賽方式。這種鬥茶具有賭博的性質，贏的人能夠獲得獎賞，而緊接著還有酒宴的節目；由於這種享樂方式和原本的茶道相違，因此有心的茶人便致力於改善這種風氣，最終完成了侘茶。後來有幾種茶稱為「七事式」的點前方式，就是參考了「鬥茶」的部分形式，並又以禪的精神為基礎所設計出來，而「花月之式」就是其中之一。

花月之式

「花月之式」是由五個人來進行的一種喫茶方式，會在稱為折据的扁平形紙製盒內事先放入五片竹製的小牌子，每片竹牌的正面同樣都描繪著松葉圖案，以及一、二、三等數字，而背面則分別畫上月亮與花卉的圖案，並由各人所掀取的竹牌來決定每個人在茶席上的角色以及座席順序。眾人在進入茶席前，要先抽選竹牌以決定亭主（負責點茶的人）、正客、次客、三客、御詰等角色，並依序進入茶席，通常抽到「花」牌的人要負責點茶，抽到「月」牌的人則是擔任正客。眾人入席之後，要再次依序抽牌，抽到「月」牌的人可以飲茶，而抽到「花」牌的人則要負責點下一服茶；接著也依照這種方式一次又地決定眾人的角色來進行，並總共飲用過四服茶後就結束了（此為標準的「平花月」形式）。這種點茶方式帶著驚奇性與娛樂性，同時也能進行茶道稽古，和幾位比較熟稔的友人一起舉行的話，會非常地愉快有趣。

茶道被看做是日本文化的綜合藝術，和花道、香道、書道、歌道等都有關連，而「七事式」便是將這些文化的特點，都加入了茶道的做法形式中而成。

另外，「七事」也是和禪道的修行有關連的一個詞彙，就像「茶禪一味」這句話所表示的，茶道和禪之間具有相當的關聯性；而稱為「七事式」的點前做法，就是以禪的精神為基礎所構成的茶道修習方式。

202

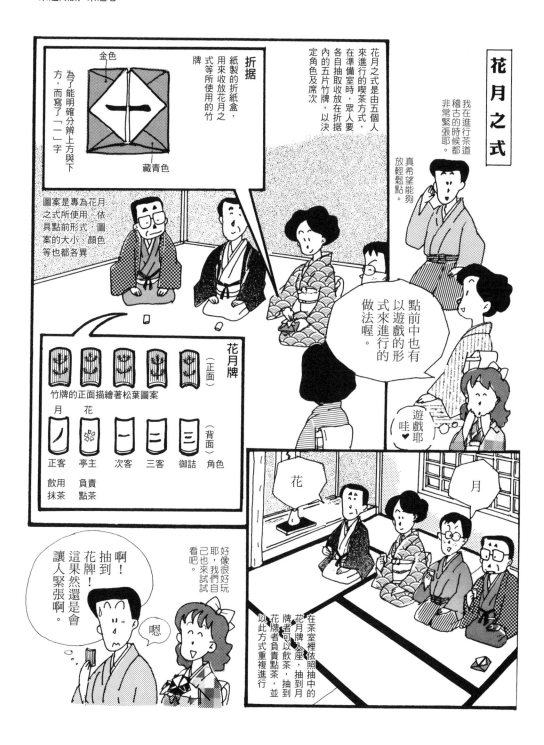

茶道 Q&A

基礎中的基礎⑧

Q 「茶道」要如何翻譯成英文呢？

A 許多與茶道相關的書籍都發行了英文譯本。有的書籍將茶道譯成「Tea Ceremony」，我想這是將茶道以客觀的方式來進行介紹時所選擇的譯法，如果採取禮儀式的或是帶有娛樂性質的觀點來解讀茶道，大概就會選用這種譯法吧。

而實際上具有茶道背景的人來進行翻譯時，則是會譯成「The Way of Tea」。這是為了要表現出茶道當中所蘊含的精神層面、以及修道層面的本質，而選擇這種譯法。日本的淡交社算是屬於裏千家體系的出版社，其出版品就是使用這種譯法。

最近外國人不再將茶道單純看做是一種禮儀性的文化，愈來愈多人能夠理解當中的精神意涵，因此「The Way

of Tea」的譯法是比較適合的。

順帶提一下，茶碗可譯成「Tea Bowl」，抹茶是「Powdered Green Tea」，茶點則可翻譯成「Sweet」。

要讓外國人能夠理解茶道之美，就要用享受其中的方式，讓他們以視覺和聽覺來感受點茶時舉手投足間的美感、以及身處在茶室靜謐氛圍中時的舒適感，並以味覺來親身品嚐享用抹茶與茶點的美味。

Q 茶席上是不是不能使用西式點心呢？

A 茶席間端呈上來的點心，必須要能符合該茶席的旨趣、或是配合當時的季節。選擇使用的點心時，要依據綜合考量的結果來下決定，在外觀設計以及口味上要考慮是否符合季節感，並選擇「銘」能夠適合該茶席旨趣的點心。

因此以結果來說，幾乎所有的茶席都是選擇使用和式點心。

在茶席上飲用完濃茶之後，賓客就會開始提出問題，例如茶席上所使用抹茶的茶銘與詰（抹茶的銷售商），之後還會提出關於點心的銘與製造商等的問題。如果茶席使用西式點心的話，就無法進行這些問答了。

進行茶道稽古的時候，有時候會使用客人帶來的餅乾，或是食用蛋糕等，不過這只是臨時應變的做法，在正式的茶會和茶事上，一定要使用具有銘的和式點心。

如果西式點心也取「銘」的話是不是就沒問題了呢？

有些人也會提出這樣的意見，不過這還是得要看時機與場合是否適宜，而西式點心的外觀與味道是否與其「銘」符合，也是要考量的部分。

有一句話的意思和「知足」一樣，那就是「知足者富」《老子》。

釋迦牟尼佛將入涅槃之時留下的最後的教誡，稱為《佛遺教經》，在這當中敘述了八條應遵守的教條，其中之一就是這句「知足」。釋迦牟尼佛教導道：「如果想脫離眾多苦惱，就應當要懂得知足。知足者即使睡臥在地也能感受安樂之心；不知足者即使身居華奢之所卻仍有不滿。知足的人雖然貧窮，但內心是富有的；不知足的人常常被欲望牽絆而充斥著不滿之情，並受知足之人所憐憫。因此應當要勵進修行以懂得知足之心。」另

外，在《傳家法》這本古書裡也說道：「知足者身雖貧窮，內心卻富有。如果貪得無厭，身雖富裕卻內心覺到知足，點茶時若遇不足之處，反而更能享受其中樂趣。」這些話所要闡述的就是清貧之心。

知足

隨筆記下這段話：「茶的本質是以知足之心為基礎。茶道必須要時刻自覺到知足，點茶時若遇不足之處，反而更能享受其中樂趣。」

不過，這句話的意思主要還是在闡釋內心層面的觀點，並不是要鼓勵消極的處世方式，千萬不能誤解了。

在日本和「知足」這句話同樣為人所知的就是「吾‧唯‧知‧足」，在京都龍安寺庭院裡的蹲踞上，就以這四個字裡均有的「口」字邊為正中心刻上此句話，在印刷品中常常可看到其照片，應該也有許多人都發

知足的精神亦被納入茶道的思想裡，千利休認為所謂的侘茶之心就是「居室不陋、餐食不缺，此為足矣」；除此之外，松平不昧（譯注：江戶末期開創「不昧流」的著名茶人）也曾現了當中設計的巧妙之處吧。

後記

筆者先前的著作《圖解　善解人意的茶道》（図解　茶の湯の心くばり）出版後，眾多讀者與親友們都回饋給了許多感想、意見、指教及鼓勵，筆者衷心地感到歡意。另外關於給了許多感想、意見、指教及鼓勵，沒能一一地回信答謝這些支持的朋友們，筆者衷心地感到歡意。另外關於部分細節的意見與指教，因為某些考量，原則上還是維持原來的內容，僅在文中如人名等有變更的部分做修正。

此次這本著作得以再次出版，PHP研究所、學藝出版部的副編輯長白石泰稔先生以及股長川上達史先生等均付出了相當大的心力，在此對他們致上深深的謝意。

筆者從昭和五十二年（一九七七年）六月入門以來，偶爾會因工作業務繁忙，而怠於茶道稽古，或因調職而只能斷斷續續地進行稽古練習；但在這當中，筆者的指導老師馬場宗幸先生仍持續給予教導直到筆者獲頒茶名，寫作這本書時也不吝給予意見與指教，在此，亦要對馬場老師獻上由衷的謝意。

平成十六年（二〇〇四年）六月

原　宗啓

參考書目

《第一次點茶》（初めてのお茶のたて方）　筒井紘一　成美堂出版

《裏千家茶道的教誨》（裏千家茶道の教え）　千宗室　日本放送出版協會

《茶道入門》（茶道入門）　井口海仙　保育社

《裏千家茶道》（裏千家茶の湯）　鈴木宗保　主婦之友社

《茶道的歷史》（茶道の歷史）　桑田忠親　講談社學術文庫

《圖解茶道史》（チャート茶道史）　村井康彥　淡交社

《茶的文化史》（茶の文化史）　村井康彥　岩波新書

《茶道》（茶の湯）　熊倉功夫　教育社歷史新書

《戰國武士與茶道》（戦国武士と茶道）　桑田忠親　實業之日本社

《千利休》（千利休）　村井康彥　NHK BOOKS

《茶道》（茶の湯）　村井康彥　朝日文化書庫

《茶人的系譜》（茶人の系譜）　村井康彥　朝日文化書庫

《茶人傳》（茶人伝）　井口海仙　裏千家茶道教科・淡交社

《茶道史》（茶道史）　村井康彥　裏千家茶道教科・淡交社

《我的茶道入門》（私の茶道入門）　黛敏郎　光文社

《禪語百選》（禅語百選）　松原泰道　祥傳社

《茶人逸話》（茶人の逸話）　筒井紘一　淡交社

《原色茶道大辭典》（原色茶道大辞典）　淡交社

《從茶道探見有關生涯學習的觀念》（茶道にみる生涯学習に関する一考察）　古閑博美（嘉悅女子短期大學講師）

＊本著作修訂自二〇〇〇年三月日本「默出版」的《圖解　善解人意的茶道》（図解　茶の湯の心くばり）一書，並更改書名而成。

207

專有名詞索引

三客	三客	54, 56, 57, 133, 148, 149, 202, 203
三島茶碗	三島	78
三葉	三つ葉	82, 83
三齋流	三斎流	72
下火	下火	176
下剋上	下剋上	37, 50
下座床	下座床	132, 133
上野燒	上野焼	78
丸太舟	丸太舟	107
丸桌	丸卓	172, 173
丸毬打	丸毬打	93, 150, 151
丸壺	丸壺	80, 81
丸管炭	丸管炭	150, 151
丸疊	丸畳	175
乞食宗旦	乞食宗旦	68, 73
千家名物	千家名物	196
千鳥之杯	千鳥の杯；千鳥の盃	154, 155, 167
口切茶事	口切りの茶事	113
口造	口造り	78, 79
口邊下	口辺下	79
土風爐	土風呂	172, 173
大名	大名	37, 38, 43, 45, 46, 68, 69, 70, 71, 72, 74, 75, 96, 166, 180
大名行列	大名行列	71

中譯	日文	頁碼
一　劃		
一文字	一文字	102, 103
一行物	一行物	102, 103
一品食	一品食い	152
一期一會	一期一会	20, 30, 146, 168
一閑人	一閑人	82, 83
一閑張	一閑張り	52
一器多用	一器多用	88
一疊台目	一畳台目	174, 175
二　劃		
七子	七子	24
七事式	七事式	202
二疊台目	二畳台目	174
八寸	八寸	167
八幡名物	八幡名物	196
刀掛	刀掛	50, 130
十能	十能	176, 177
十德	十徳	22, 134
又弟子	又弟子	74
又隱	又隠	69
三　劃		
《女性不應出席茶會》	女性を茶会に連れ来るべからず	74
《山上宗二記》	山上宗二記	33
三人形	三つ人形	82, 83
三好三人眾	三好三人衆	46

213

後炭手前	後炭手前	93, 150, 167
後座	後座	146, 147
染付茶碗	染付	78
枯山水	枯山水	126
柄	柄	104, 108, 109
柄杓	柄杓	12, 63, 82, 83, 93, 100, 104, 105, 108, 109, 128, 129, 132, 172, 176, 177
柄杓	柄杓	63
柏餅	柏餅	30, 31
柳營茶道	柳営茶道	71
流水溝	流し	176, 177
炭手前	炭手前	82, 83, 86, 87, 93, 150, 151
炭斗	炭斗	151, 176, 177
炭形	炭形	93
玳皮	玳皮	78
玳皮盞天目	玳皮盞	110, 111
眉風爐	眉風炉	84, 85
砂張	砂張	106
砂張三日月	砂張三日月	107
砂張杓舟	砂張杓舟	107
紅葉石楠	かなめ	126
紀州德川家	紀州徳川家	66
茄子	茄子	80, 81
面取風爐	面取風炉	84, 85
風帶	風帯	102, 103

九　劃		
亭主	亭主	13, 15, 16, 18, 19, 24, 28, 29, 30, 31, 32, 33, 52, 54, 56, 58, 59, 60, 61, 63, 96, 99, 102, 112, 116, 117, 126, 127, 128, 130, 132, 133, 134, 135, 146, 148, 149, 151, 154, 155, 157, 167, 175, 178, 179, 180, 182, 183, 194, 195, 198, 199, 202, 203, 204
信樂燒	信楽焼	78, 82, 106, 200
前石	前石	128, 129
南蠻粽花入	南蛮粽花入	107
厚皮香	もっこく	126
城下町	城下町	73
室町時代 （1336 ～ 1573 年）	室町時代	30, 36, 82, 94, 108, 110, 126, 166, 172, 189, 196, 197, 202
客付	客付	134
客畳	客畳	182
建水	建水	82, 83, 93, 172, 173, 176, 177
待合	待合	32, 60, 102, 112, 125, 128, 129, 154, 155, 161
後入	後入り	106, 146
後炭	後炭	146

215

216

217

219

人名索引

陸羽	陸羽	187
啐啄齋	啐啄斎	157

<table>
<tr><td colspan="3" align="center">十 二 劃 以 上</td></tr>
</table>

最澄	最澄	165, 187
雲門文偃禪師	雲門文偃禪師	63
葛拉夏	ガラシャ（Gracia）	47, 49
道安	道安	45, 67
榮西禪師	栄西禅師	110, 188, 189
蒲生氏鄉	蒲生氏郷	45, 48, 67
趙州禪師	趙州禅師	183
德川秀忠	徳川秀忠	68, 71, 72, 73
德川家光	徳川家光	47, 73, 197
德川家康	徳川家康	37, 43, 46, 67, 70, 72
德川家綱	徳川家綱	71, 73
錢屋宗納	銭屋宗納	96
龜女	亀女	67
織田有樂	織田有楽	45, 73
織田信長	織田信長	36, 37, 38, 40, 42, 46, 73, 80, 98, 100
豐臣秀吉	豊臣秀吉	36, 38, 39, 40, 41, 42, 43, 44, 46, 49, 67, 68, 70, 73, 80, 98, 99, 100, 104, 120, 174, 197
瀨田掃部	瀬田掃部	45
藪內紹智	藪内紹智	16, 17
藪內劍仲紹智	藪内劍仲紹智	70
藤村庸軒	藤村庸軒	74
藤原定家	藤原定家	102
藤原健	藤原健	58
瀧川一益	瀧川一益	38

岡倉天心	岡倉天心	156, 188
明惠上人	明恵上人	189
明智光秀	明智光秀	39, 46
松平不昧	松平不昧	205
松永久秀	松永久秀	37, 38, 46
武野紹鷗	武野紹鴎	37, 46, 70, 100, 182
河內山宗俊	河内山宗俊	71
牧村兵部	牧村表部	45
芝山監物	芝山監物	45
金森宗和	金森宗和	68, 73
長次郎	長次郎	41, 88

<table>
<tr><td colspan="3" align="center">九 劃</td></tr>
</table>

前田玄以	前田玄以	41, 42
前田利家	前田利家	67
津田秀政	津田秀政	49
津田宗及	津田宗及	38, 40, 100

<table>
<tr><td colspan="3" align="center">十 劃</td></tr>
</table>

紀貫之	紀貫之	102
宮尾登美子	宮尾登美子	75
島井宗室	島井宗室	38
神谷宗湛	神谷宗湛	41, 43
荒木村重	荒木村重	45
酒井忠勝	酒井忠勝	49
馬斯洛	A・マズロー（Abraham Harold Maslow）	186, 187
高山右近	高山右近	45

<table>
<tr><td colspan="3" align="center">十 一 劃</td></tr>
</table>

淺井長政	浅井長政	37
細川三齋（忠興）	細川三斎（忠興）	45, 46, 47, 48, 49, 72
細川忠利	細川忠利	47, 49
細川幽齋（藤孝）	細川幽斎（藤孝）	46, 47, 48

國家圖書館出版品預行編目資料

茶道・茶湯入門/原宗啓著；蔡瑪莉譯 -- 修訂二版.
-- 臺北市：易博士文化，城邦文化出版：家庭傳媒城邦分公司發行，2018.04
面；公分　譯自：【図解】「茶の湯」入門
ISBN 978-986-480-045-2（平裝）
1. 茶藝　　2. 文化　　3. 日本
974.931　　　　　　　　　　　　　　　　　　　　107005585

CRAFT BASE 10

茶道・茶湯入門

原 著 書 名／【図解】「茶の湯」入門
原 出 版 社／ＰＨＰ研究所
作　　　者／原宗啓
譯　　　者／蔡瑪莉
選　書　人／蕭麗媛
編　　　輯／蔡曼莉、呂舒峗

業 務 經 理／羅越華
總　編　輯／蕭麗媛
視 覺 總 監／陳栩椿
發 行 人／何飛鵬
出　　　版／易博士文化
　　　　　　城邦文化事業股份有限公司
　　　　　　台北市中山區民生東路二段141號8樓
　　　　　　電話：(02) 2500-7008　　傳真：(02) 2502-7676
　　　　　　E-mail：ct_easybooks@hmg.com.tw
發　　行／英屬蓋曼群島商家庭傳媒股份有限公司城邦分公司
　　　　　　台北市中山區民生東路二段141號11樓
　　　　　　書虫客服服務專線：(02)2500-7718、2500-7719
　　　　　　服務時間：週一至週五上午09:30-12:00；下午13:30-17:00
　　　　　　24小時傳真服務： (02) 2500-1990、2500-1991
　　　　　　讀者服務信箱：service@readingclub.com.tw
　　　　　　劃撥帳號：19863813
　　　　　　戶名：書虫股份有限公司
香 港 發 行 所／城邦（香港）出版集團有限公司
　　　　　　香港灣仔駱克道193號東超商業中心1樓
　　　　　　電話：(852) 2508-6231　　傳真：(852) 2578-9337
　　　　　　電子信箱：hkcite@biznetvigator.com
馬 新 發 行 所／城邦（馬新）出版集團【Cite (M) Sdn. Bhd. (458372U)】
　　　　　　11, Jalan 30D/146, Desa Tasik, Sungai Besi,
　　　　　　57000 Kuala Lumpur, Malaysia
　　　　　　電話：(603) 9056-3833　　傳真：(603) 9056-2833

封 面 構 成／劉淑媛
美 術 編 輯／劉淑媛
製 版 印 刷／卡樂彩色製版印刷有限公司

ZUKAI "CHA NO YU" NYUUMON
Copyright © 2004 by Soukei HARA
Illustrations Copyright © 2004 by Kei EBISU
First published in Japan in 2004 by PHP Institute, Inc.
Traditional Chinese translation rights arranged with PHP Institute, Inc.
Bardon-Chinese Media Agency

■2009年01月19日初版
■2012年03月01日修訂一版（原書名為《圖說茶道》）
■2018年04月24日修訂二版（更定書名為《茶道・茶湯入門》）
ISBN 978-986-480-045-2
定價420元　HK$140

城邦讀書花園
www.cite.com.tw